記得當時年紀小

李
志清的
筆墨下

序

二〇二〇年，這一年新冠肺炎肆虐，令人們的生活節奏混亂得一團糟，在疫情嚴峻的三月，我還舉辦了一場畫展，作品多是舊時月色，有關香港情懷。三聯出版社的朋友得知，聯絡我問有否興趣出版畫冊，我當然樂意。於是隨後幾個月，每天獨個兒躲在工作室，回憶著昔日的種種，描寫自我懂性至十四歲那年，搬離鄉村前的生活點滴。伴隨著頑皮孩子的玩物，甚至小鳥、昆蟲，窗外是沸沸揚揚的病毒瀰漫卻雲淡風輕，窗內也同樣雲淡風輕！或許也是當年每個孩子的記憶，那是一段快樂無憂的日子，是我一生的印記，宛如以青蔥歲月刻印的年輪，隨著時日的飛逝，漸漸模糊了、有些甚至已經消失！我怕再不記下來便將如煙散去，更促使我加快動筆！

幾個月中記起了許多從前的往事，平靜的水波上泛起一圈一圈漣漪，十分享受這一次創作旅程，回憶醉人！畫得隨意，也畫得愜意。

內裡有些三文章曾經在《明報月刊》刊載，篩選幾段相關的也輯錄書中。從一九八一年踏入漫畫行，不覺今年剛好第四十年，這一本作品，正好作個紀念！

目錄

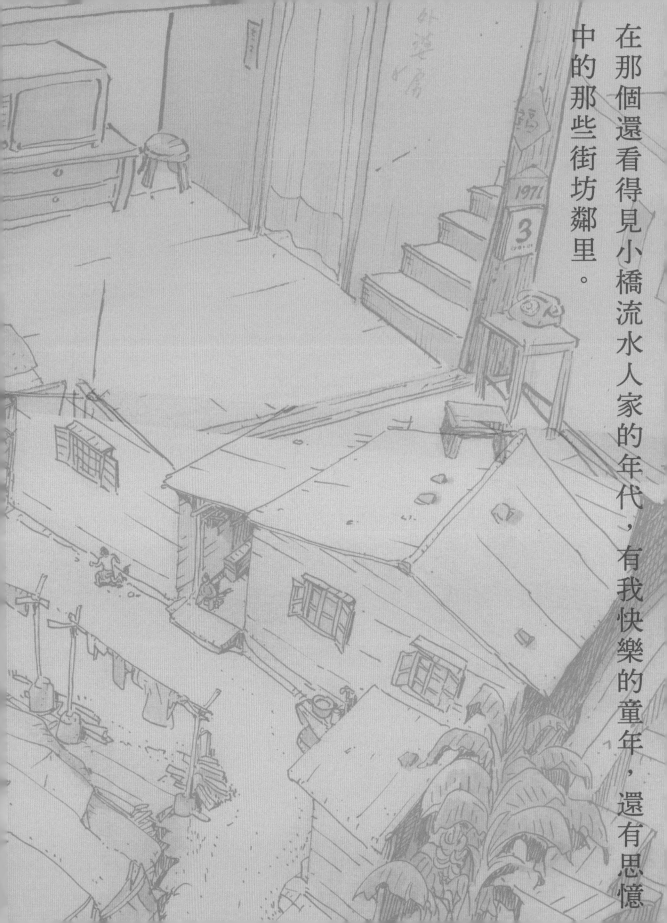

在那個還看得見小橋流水人家的年代，有我快樂的童年，還有思憶中的那些街坊鄰里。

家園

章 一

FAMILY AND
HOME

爺爺在佛山經商，父親先是在爺爺那裏待了兩年，爺爺希望父親學中醫，父親卻到廣州學會理髮，一年後與母親來港，那是一九四九年前後的事了。父親只有二十歲，最初住在九龍仔木屋區。不過，後來發生大火，摧毀了父親的家園，但迎面而來的是另一個更完整的家園。

大火過後，幾經轉折，搬到了大圍，而我們幾個兄弟還有妹妹，就在這裏出生。

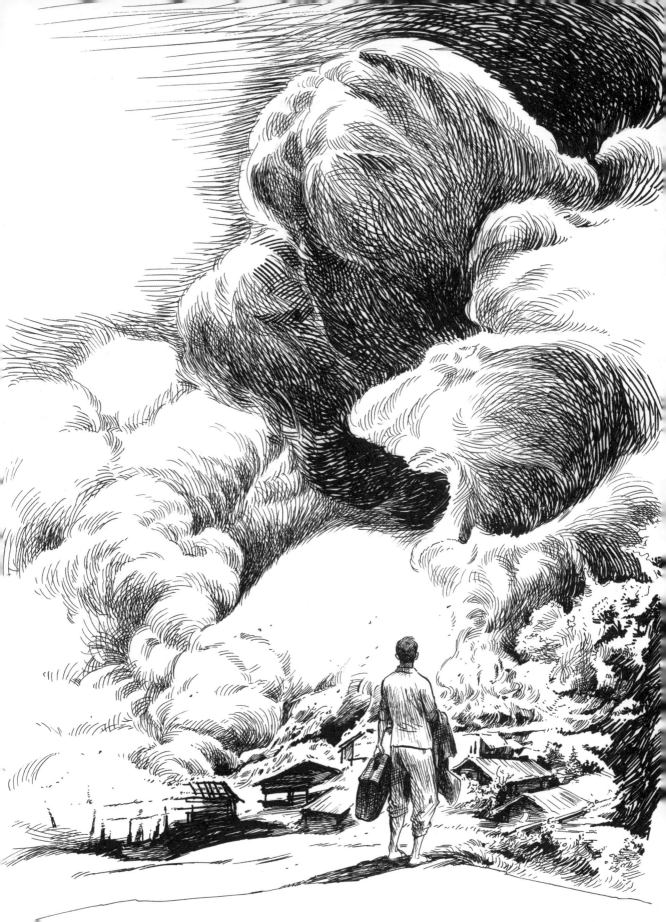

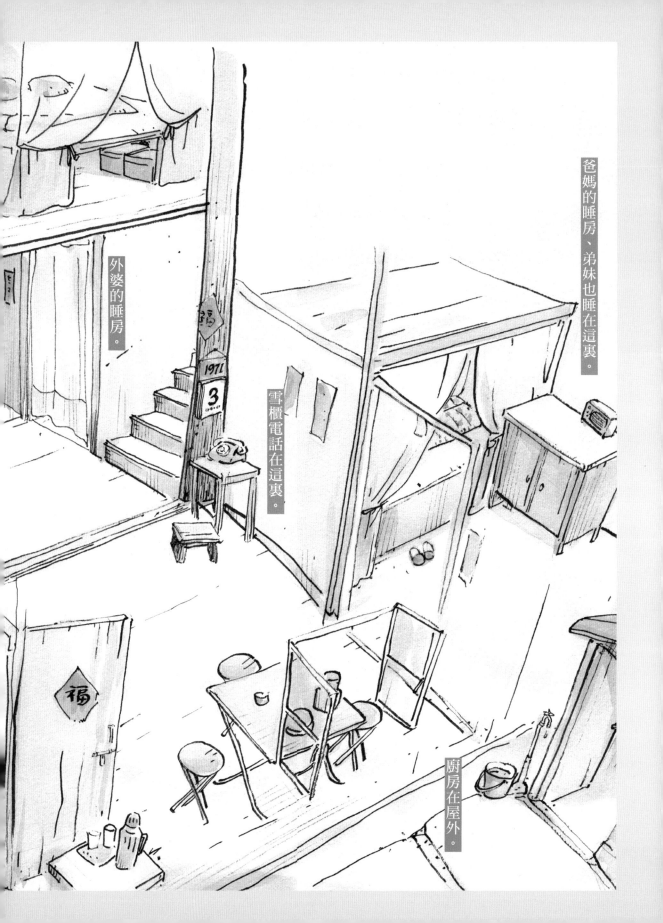

爸媽的睡房、弟妹也睡在這裏。

外婆的睡房。

雪櫃電話在這裏。

廚房在屋外。

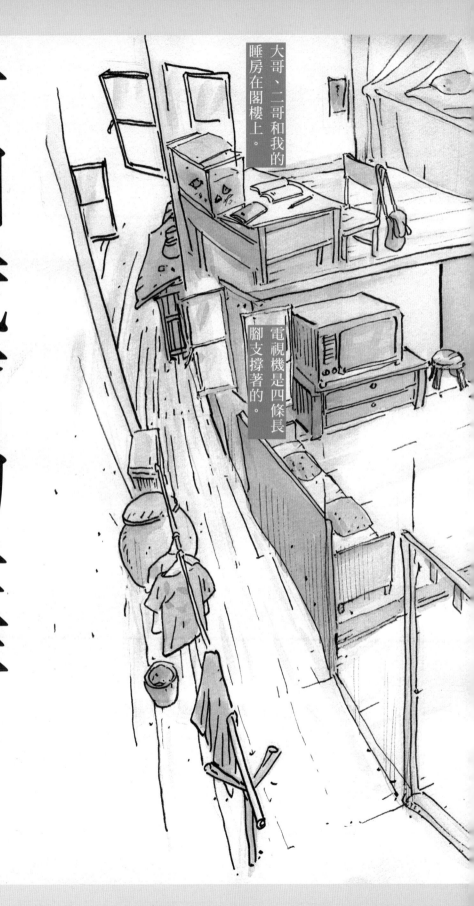

十四歲前的住所
大圍白田村
六區三十四號

這就是我家。從出生到十四歲，我都住這裏，沙田大圍白田村六區三十四號。

大哥、二哥和我的睡房在閣樓上。

電視機是四條長腳支撐著的。

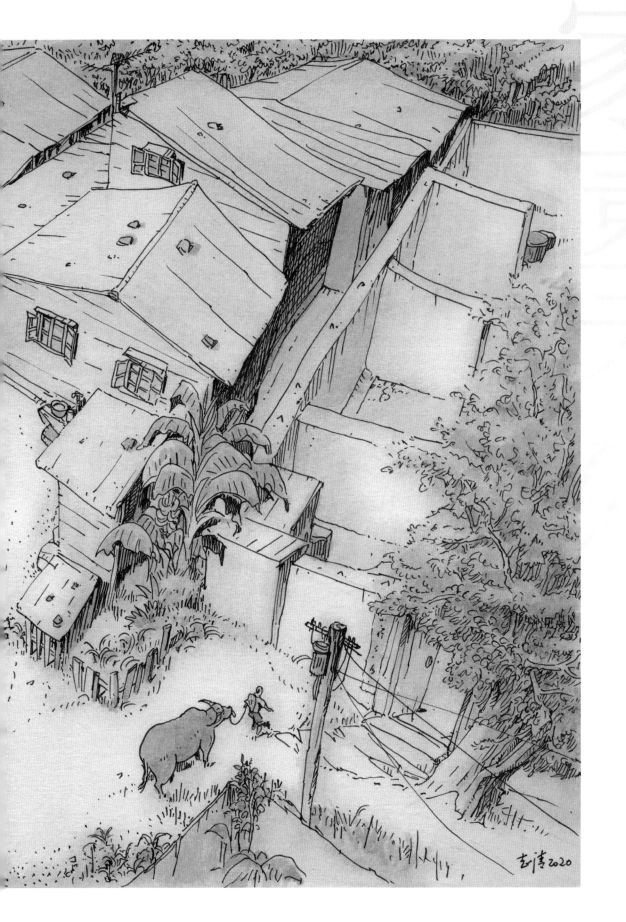

如今，白田村那塊地方仍然很近，腦袋中的記憶卻又彷彿無限遙遠。而

在這裏，我過了十四年，從孩提到少年。四十年後，我是多麼懷念那個我出生的地方。

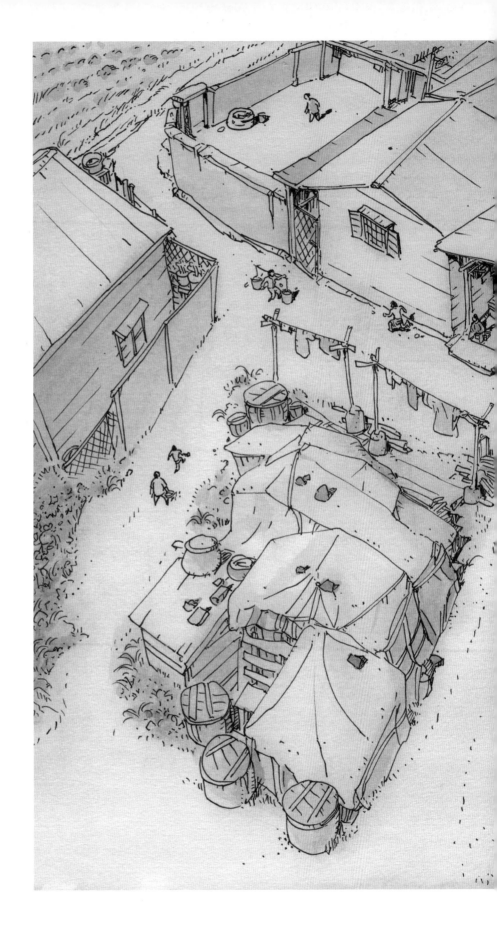

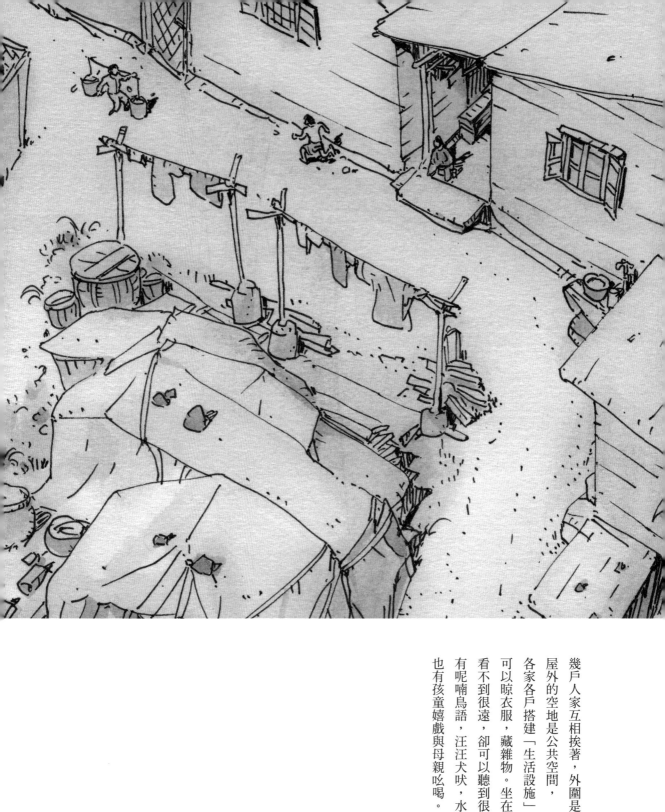

幾戶人家互相挨著，外圍是農田。

屋外的空地是公共空間，

各家各戶搭建「生活設施」，

可以晾衣服，藏雜物。坐在屋前，

看不到很遠，卻可以聽到很多，

有呢喃鳥語，汪汪犬吠，水牛低吼，

也有孩童嬉戲與母親吆喝。

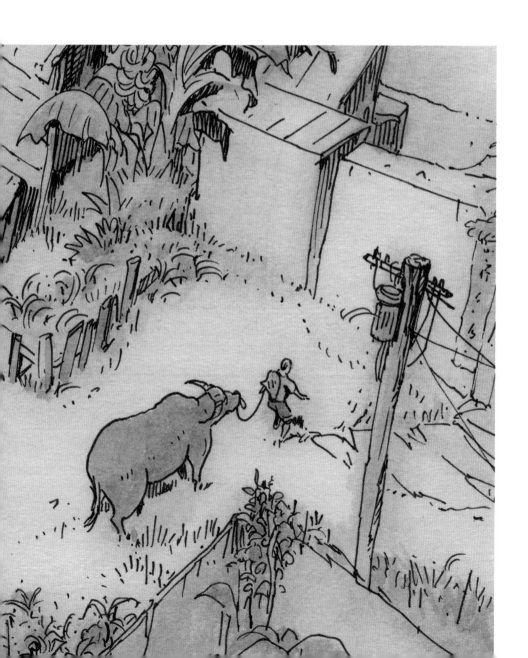

沒有煤氣的年代，用火水爐煮食，也用灶頭生火。灶台上放鍋子，下面放火柴。燒著的柴枝木塊啪啪作響，鍋裏煮熟的東西水蒸汽與火煙裊裊上升，透著遠古的神秘，使我看得出神。

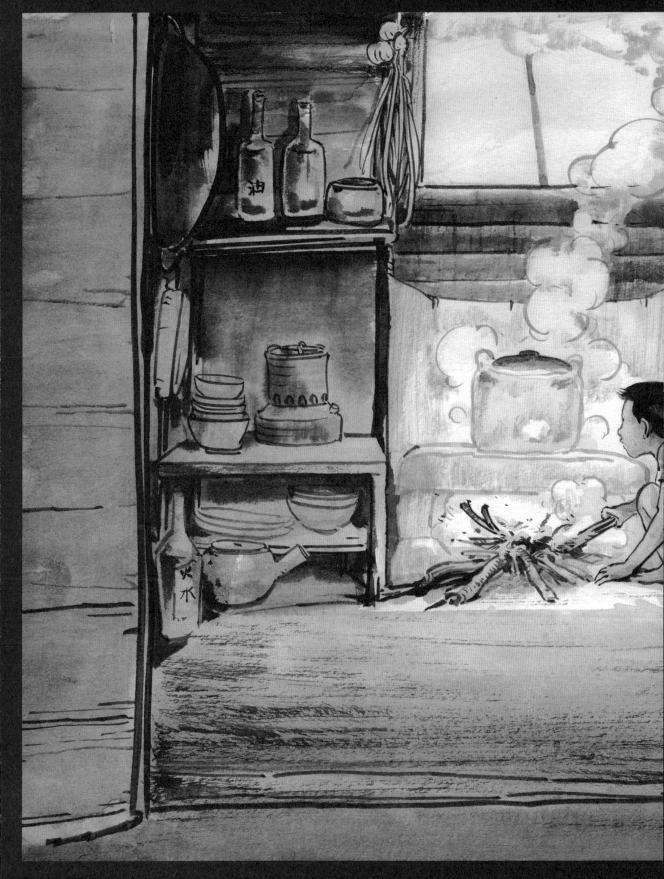

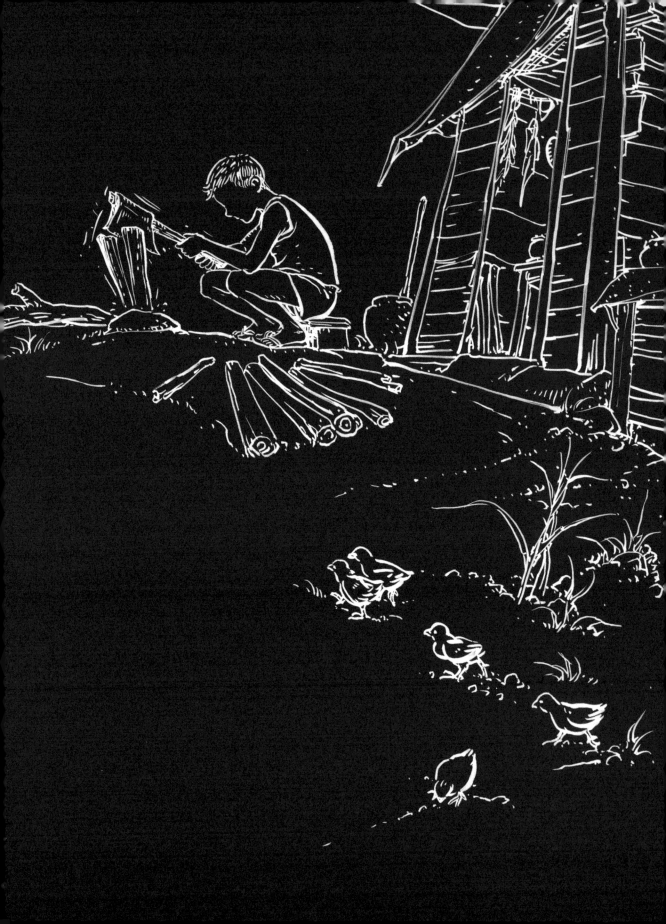

要燒柴火，自然要有人破柴了。

那個人，就是我。

其實，我覺得破柴也是遊戲！

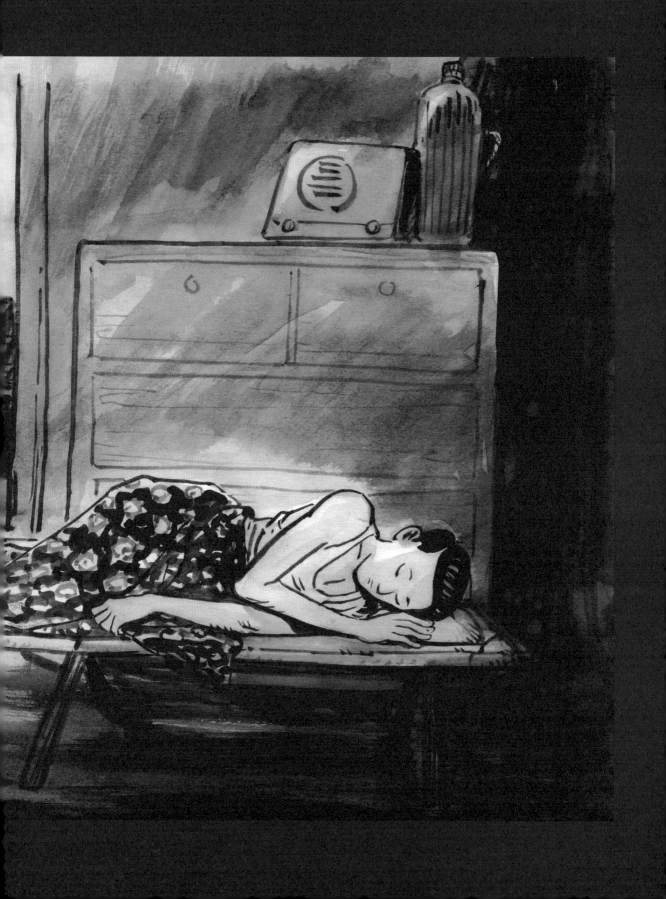

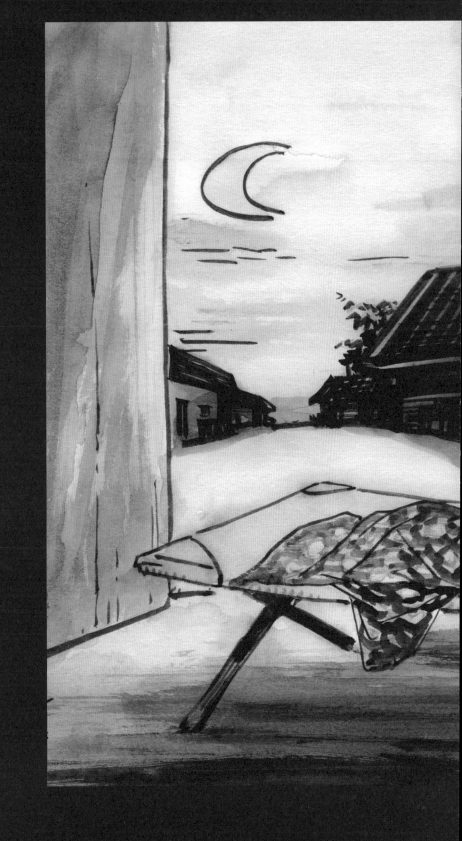

那是個最窮困的年代，也是最富有的歲月。沒有冷氣、電視機的世界裏，晚上睡覺時敞開大門，伴我入眠的有一鈎新月與徐來清風，還有或遠或近的蟲鳴鳥語，讓我睡得心安沉實。

不過，郊外（大圍在那時屬於鄉郊地方）蚊蟲多，蚊子多的時候，會加上蚊帳，蚊子在帳外嗡嗡響，我在帳裏安睡。

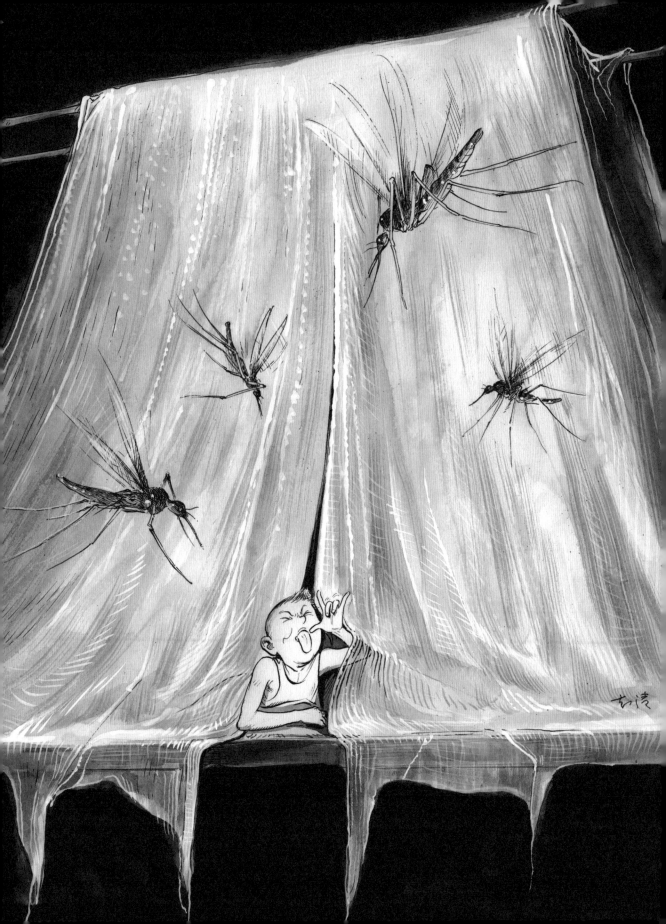

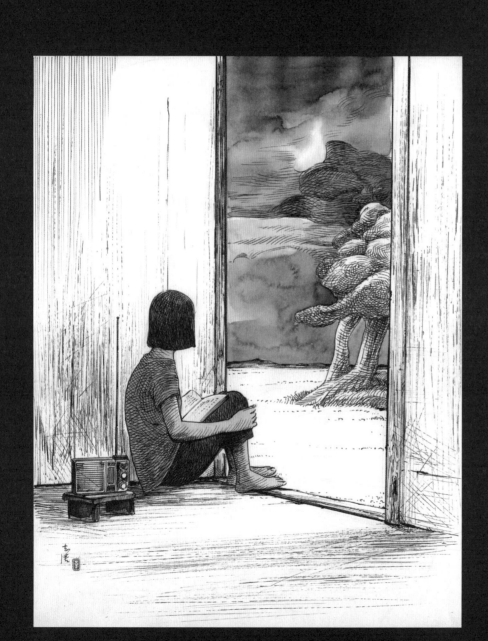

早期沒有電視機，只有收音機：「月兒像檸檬／淡淡地掛天空／我倆搖搖盪盪／散步在月色中／今夜的花兒也飄落紛紛／陪伴著檸檬月色迷迷濛濛／多親愛／蜜語重重／輕輕耳邊送／我倆搖搖盪盪／散步在檸檬一般月色中」

離開居住了十四年的鄉村，搬到公屋，在附近一間圖書館看到了魏斯（Andrew Wyeth）的畫冊，台灣藝術圖書公司出版，標題是《美國懷鄉寫實大師》，何政廣先生編譯。我一頭栽進畫裏的世界，從此不能自拔……書中的畫雖然只是畫些鄉村平凡的小屋、小人物，我卻感到莫名的感動，眼淚不期然流下。魏斯的畫有一份淡淡的哀愁，表現出人性內心巨大的孤寂！他筆下人物雖然身份卑微，卻有崇高的尊嚴。我翻閱畫冊，被海風、磨坊、克里斯蒂娜的世界等作品感動不已：但見遙遠他方的景物竟然宛如我自小長大的鄉村，共鳴油然

而生。當中一幅題為《滿溢的水》最是震撼。畫中一個長方形的水缸，幾絲滿溢的水線由缸邊流出，缸上橫放著一塊木板，木板上擱著水勺，牆上掛了個鐵桶，窗外有牛群、山坡，讓思緒由近處而帶到遠方。水雖然定格在瞬間，卻像不停地流著，流著，永恆地流著。啊，這個不就是我小時候爸爸店舖裏那個水缸嗎？我感動得毛管直豎：我與魏斯從未謀面，更不曾傾談，但因為這幅畫，我們兩人的內心卻連接起來。

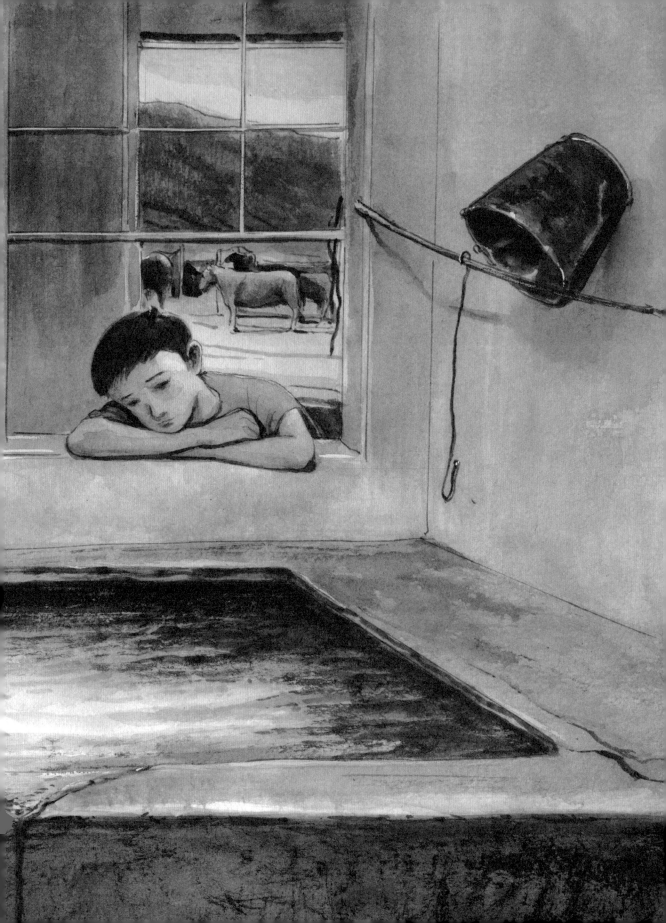

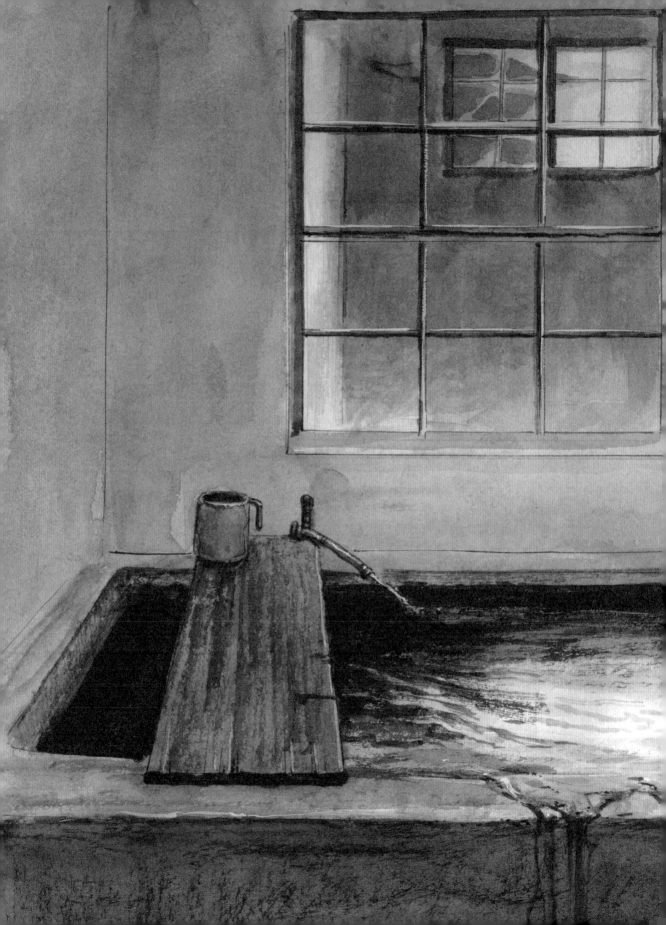

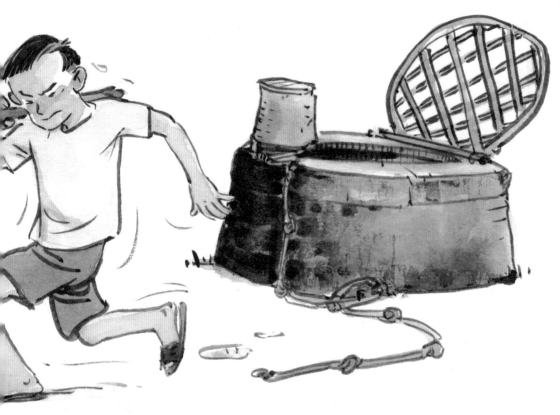

仍未有自來水的年代，一口井養活多戶人家，但並不是任何人家都有能力開井。比較富裕的，會在家中庭院開井，供附近幾家人一起使用。小時候每天黃昏都會到隔壁的三公家裏打水，媽媽在那裏洗衣服，也要抬水到父親的店裏，倒進用三合土做的長方形水缸中，儲存起來。每次抬水走過，鄰居炳叔就會笑笑口唱道：「一個和尚擔水食，兩個和尚抬水食，三個和尚冇水食……」我和哥哥兩個豆丁抬著重甸甸的大水桶，撐得漲紅了臉，只能快步走過，無力回話。十四歲之後搬離了鄉村，從此再沒有喝過一口井水了。

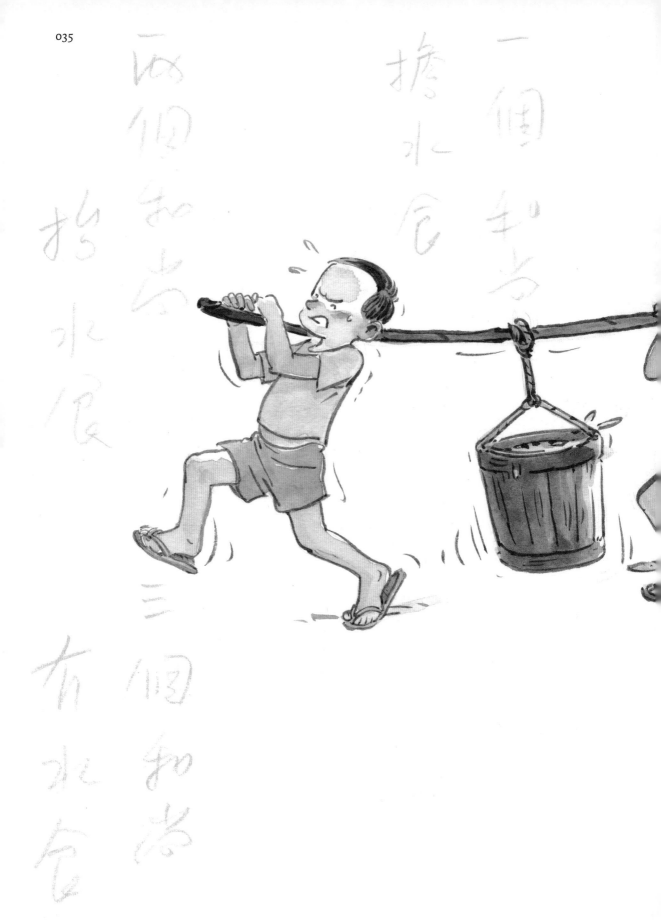

一個半擔水食

兩個和尚擔水食

三個和尚冇水食

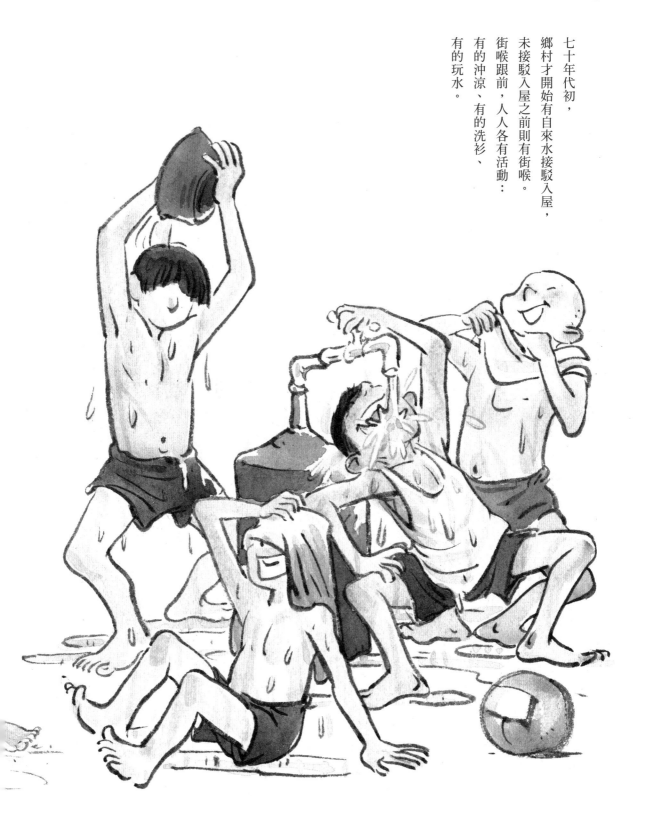

七十年代初，
鄉村才開始有自來水接駁入屋，
未接駁入屋之前則有街喉。
街喉跟前，人人各有活動：
有的沖涼、有的洗衫、
有的玩水。

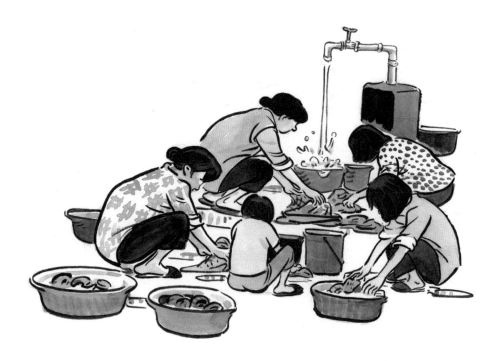

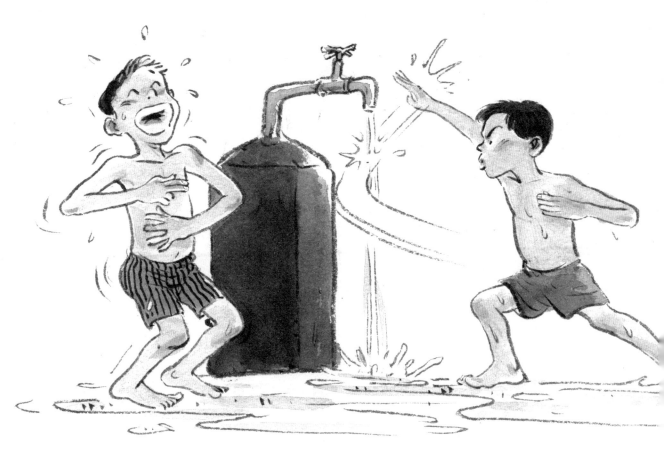

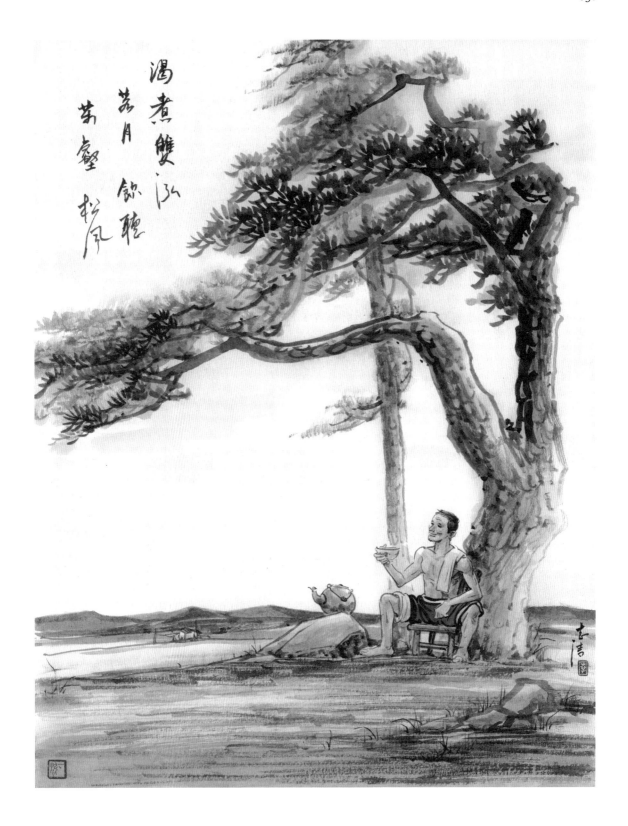

渴煮雙泓
蘿月飲瑲
茅簷松風

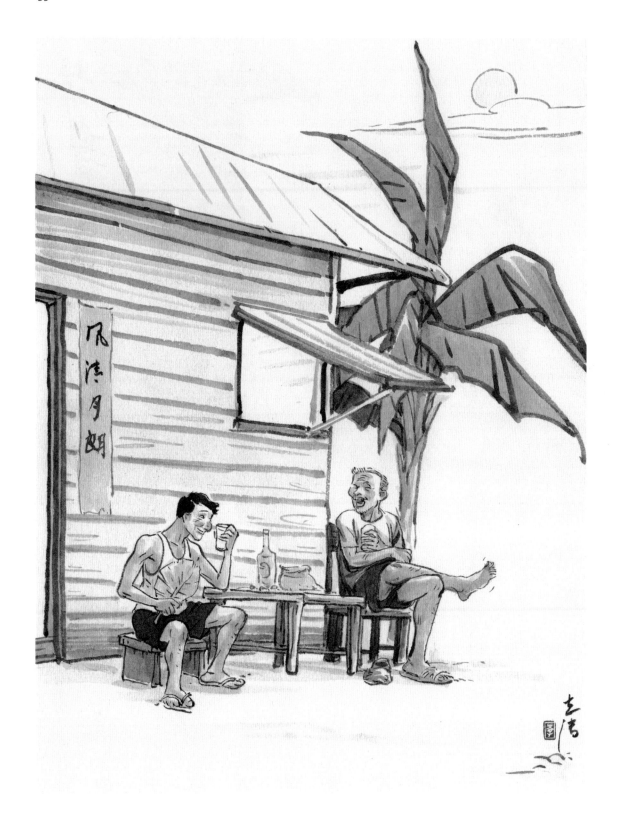

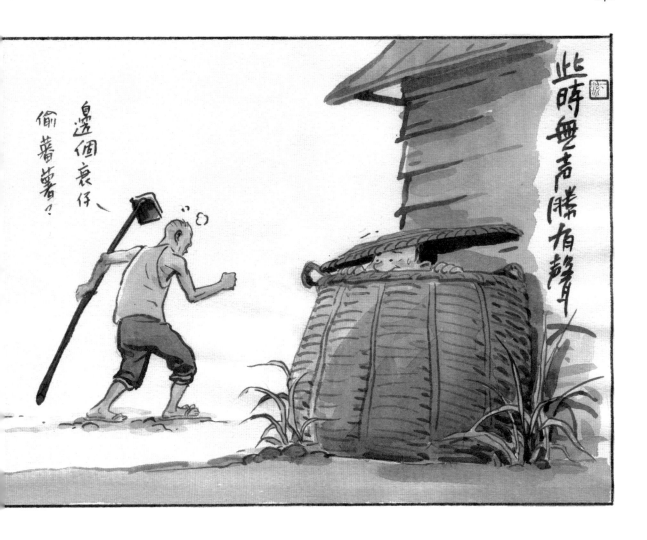

此時無聲勝有聲

邊個衰仔、
偷蕃薯？

小朋友嘛，總有淘氣的
時候，伯伯別生氣啊。

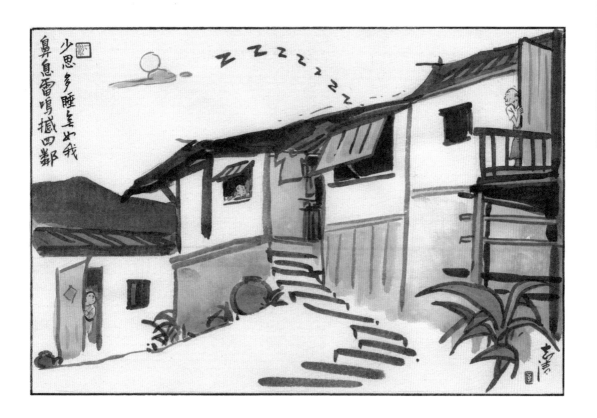

沒有崇山登高，但有小丘攀爬，沒有大湖泛舟，但有漁塘戲水。

我是山野小小小孩，在依山傍水的自然天地中，走過了十四個年頭。

烈日下，有微風吹過，吹動沙沙的樹叢，四處潺潺的溪水，

清響如一曲流水的樂章，和著鳥唱蟲鳴，滋養著我的成長，

豐富了我的心靈世界，多年後仍取之不竭……

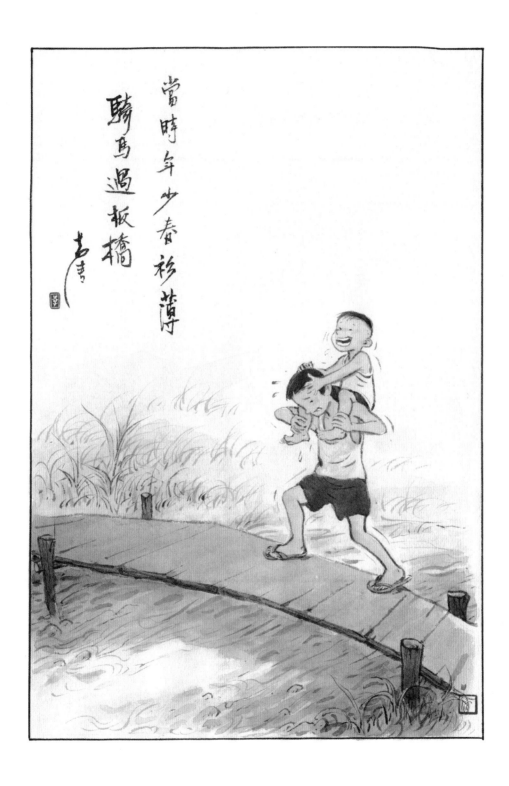

当時年少春衫薄
騎馬過板橋

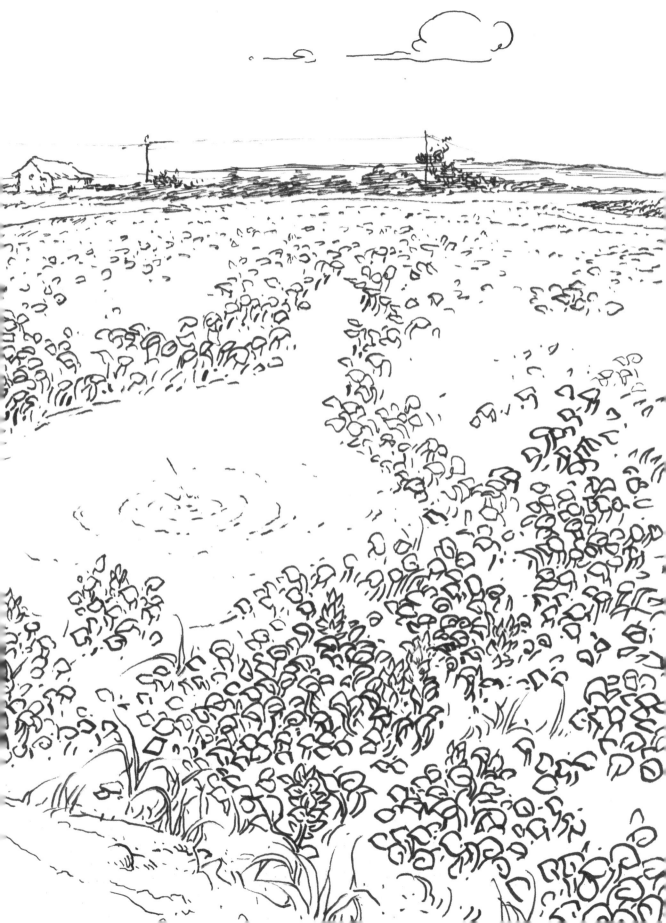

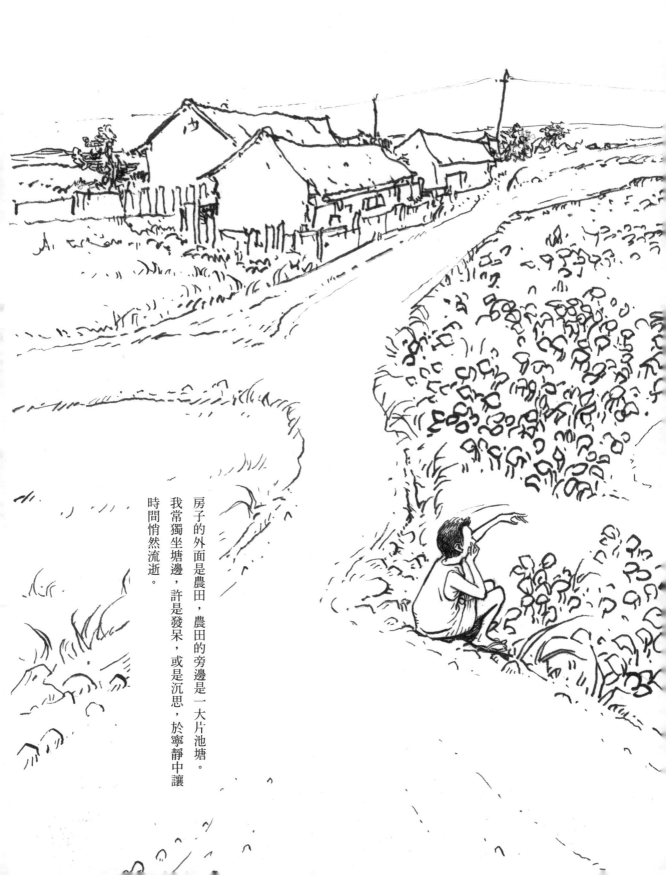

房子的外面是農田，農田的旁邊是一大片池塘。我常獨坐塘邊，許是發呆，或是沉思，於寧靜中讓時間悄然流逝。

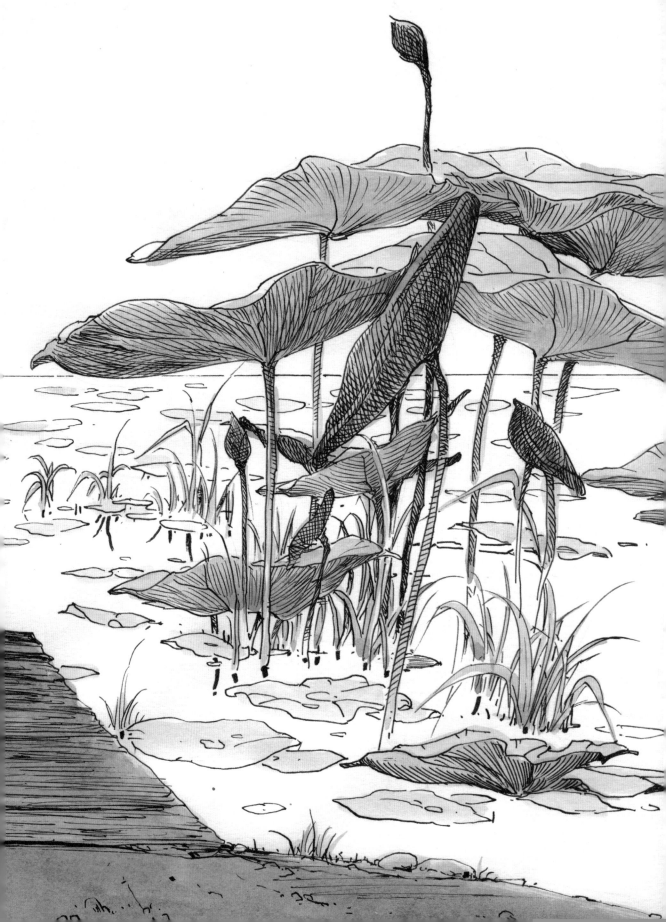

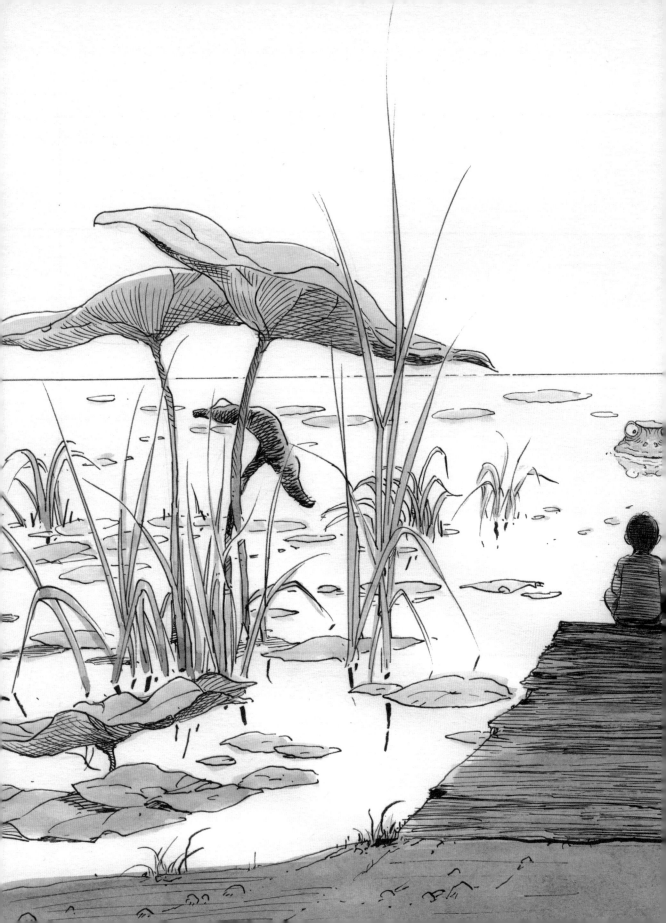

攀
爬

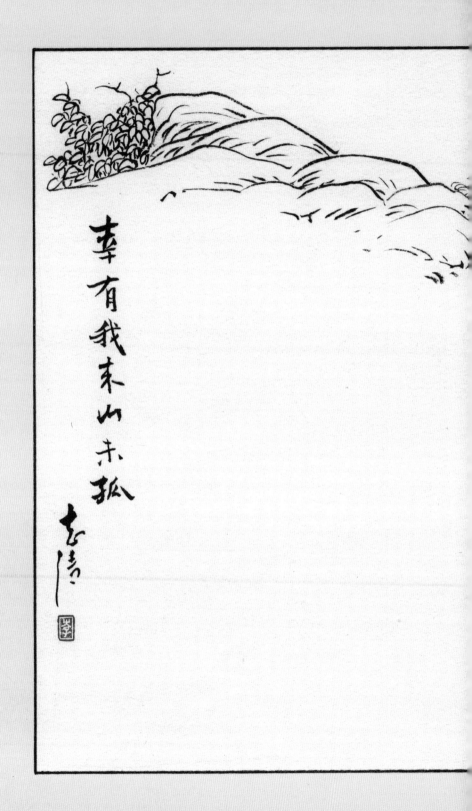

幸有我來山未孤

志清

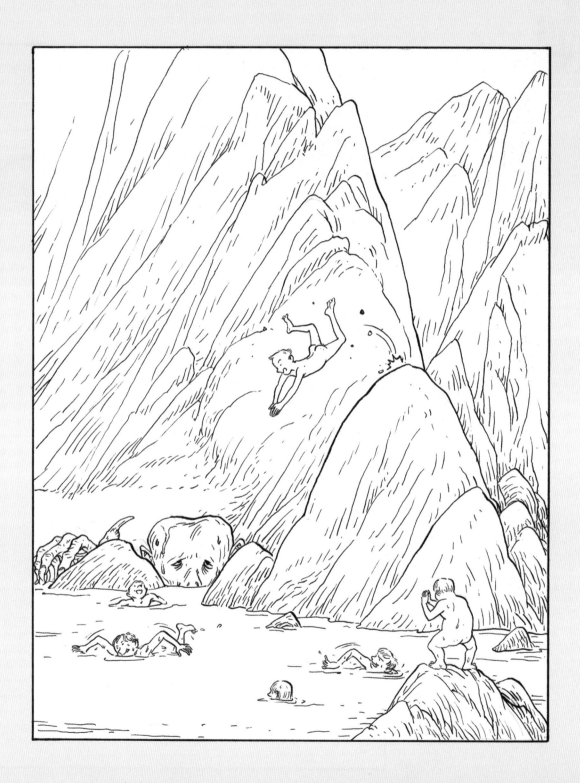

躍水、仰臥

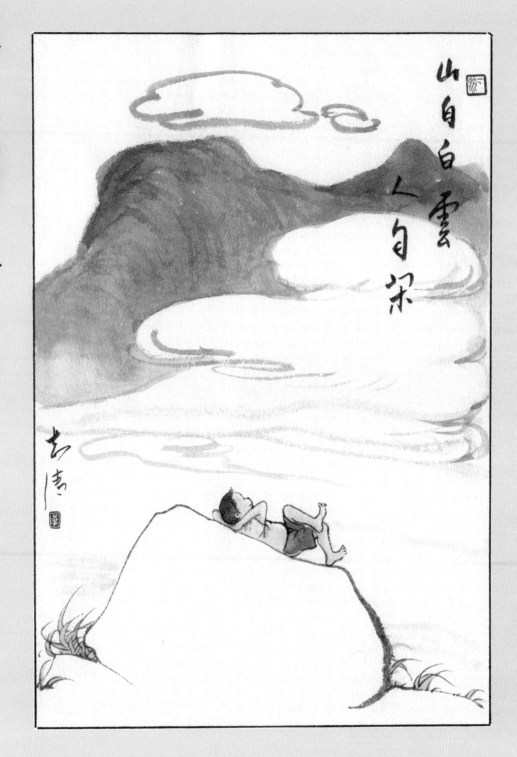

山白白雲
人自榮

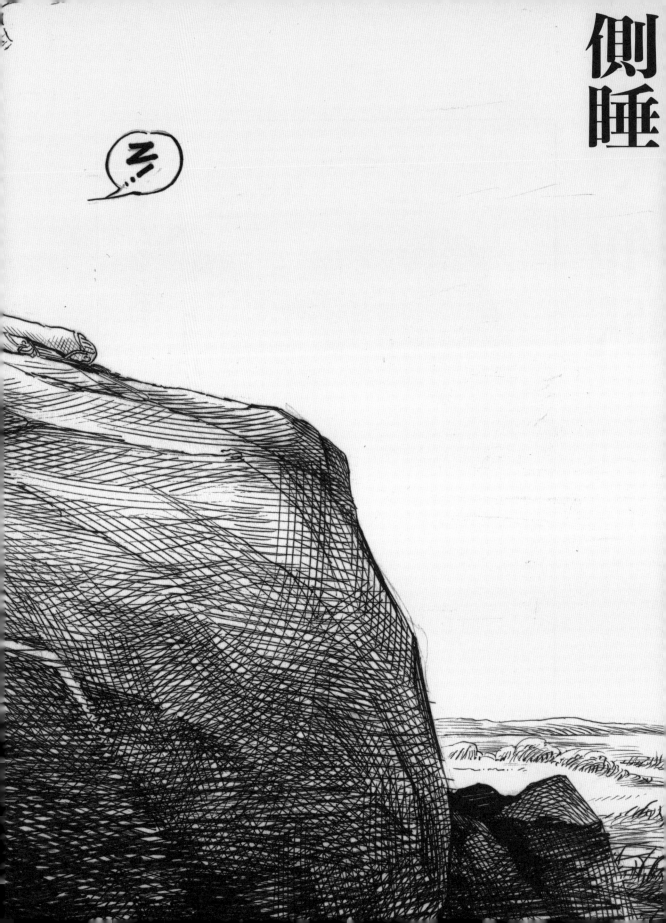

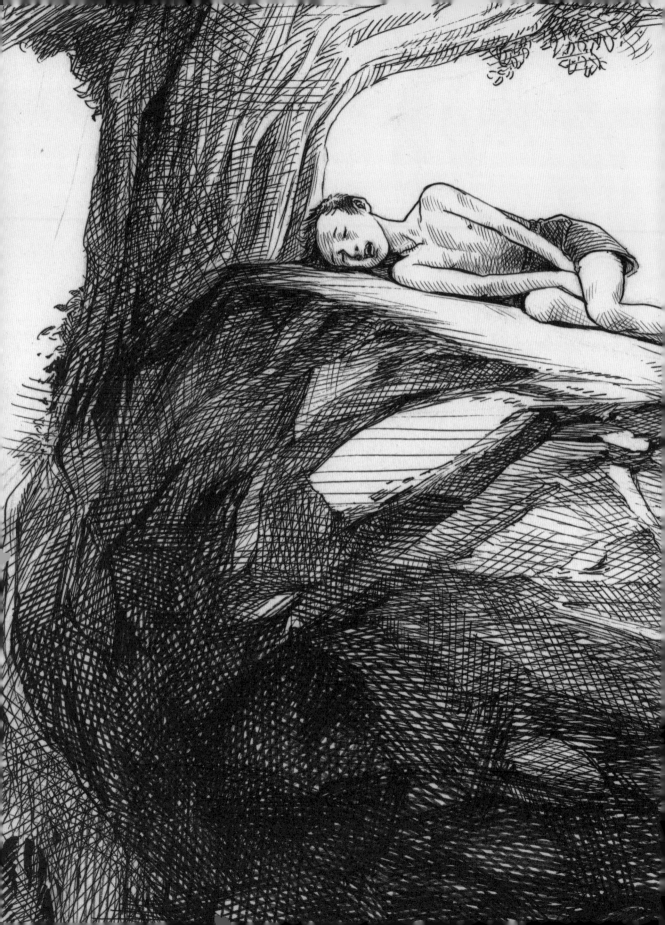

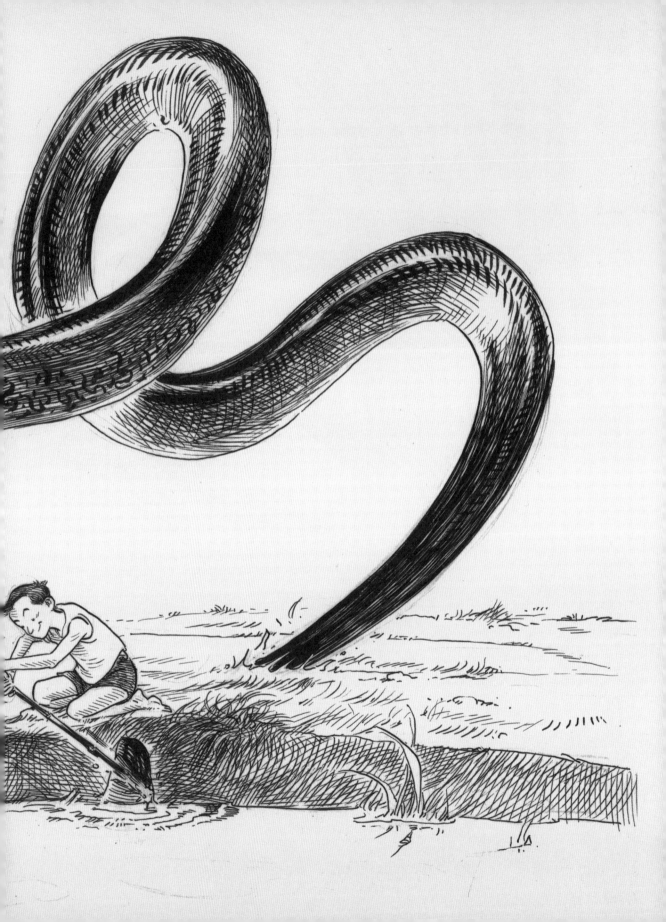

捉黃鱔

「媽媽，今晚加餸呀。」

唐金皮

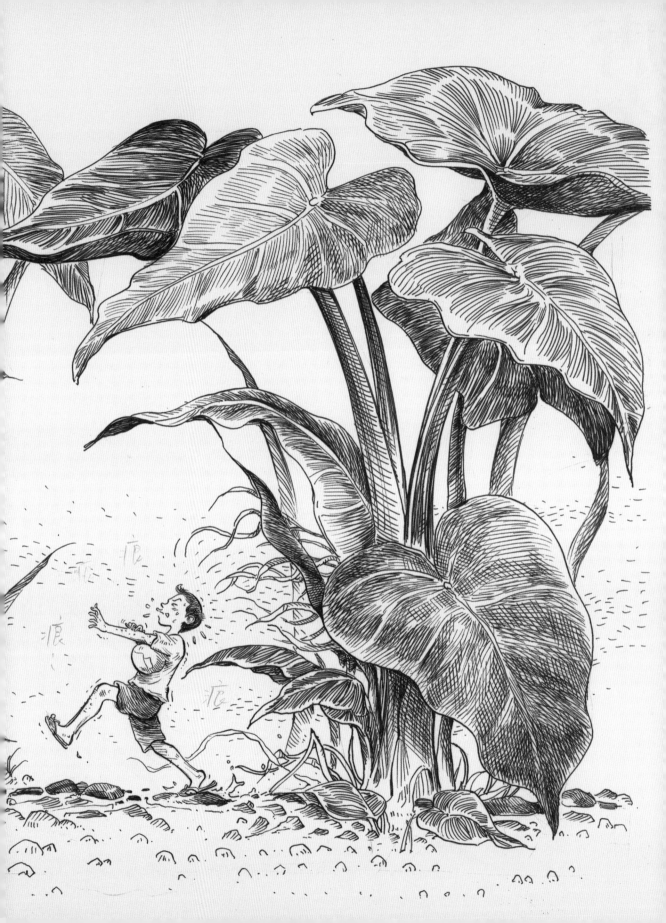

野芋、玉蜀黍

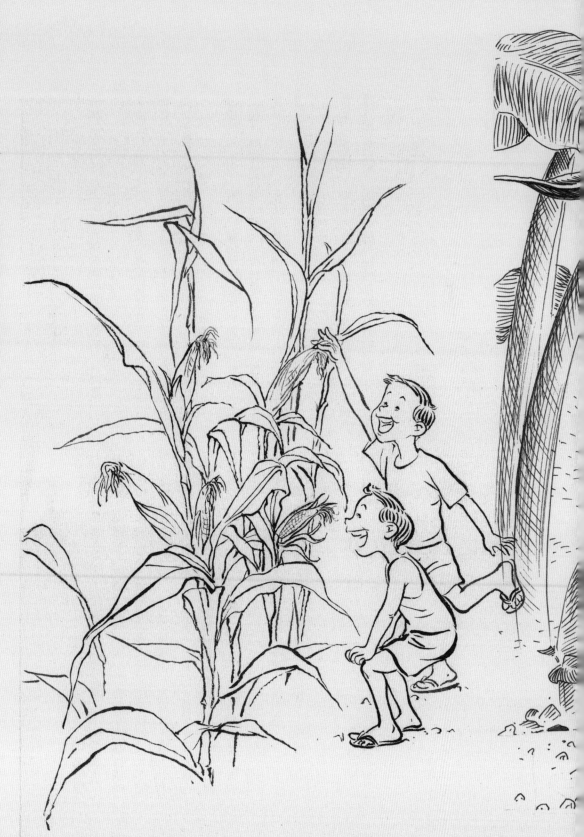

母親做事俐落、決斷、大開大闔，卻有點兒粗枝大葉。

上世紀七十年代初，香港家庭普遍清貧，然而安貧樂道，勤奮向上。做母親的除了帶孩子，都會找外發工幫補家計，我的母親也不例外。

母親的名字當中有一「蓮」字，每年春節前幾個月，有一工種，叫作「篤蓮子」，一天可賺得幾塊錢。這些蓮子是製新年糖菓用，蓮子芯苦，需要把它去除，但仍然保持外表完整。

我家隔壁高牆，別有天地，叫梅李園，沒有梅李，卻植有數百棵荔枝樹，園中有園，幾幢別墅，有錢人居住，太平

紳士、校董也在其中。園中還有一個糖菓工場，製糖冬瓜、糖椰絲、糖蓮藕、糖蓮子等等，吸引勤奮的小蜜蜂縱橫交錯，橫衝直撞亂飛。暑假的時候，母親帶著我們幾兄弟開工，我只得七、八歲，二哥長我兩年，大哥又長兩年，弟妹年紀小就不用來了。工場主人叫來伯，妻子來嬸，有三個兒子。來嬸捧出一缸煮得熱騰騰的蓮子，我們用小勺舀一碗，坐在小木凳，左手抓一把，右手用竹籤在蓮子屁股上篤下，一條青葱的蓮芯便從蓮子口中吐出，食指一彈，把蓮子彈進籮筐中，母親勤快，一天可篤兩籮，二、三十斤，每斤二、三毛，大約可賺得五、六元，小孩就只有一元幾角。

061

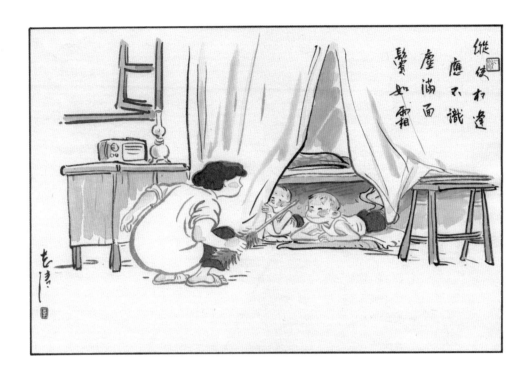

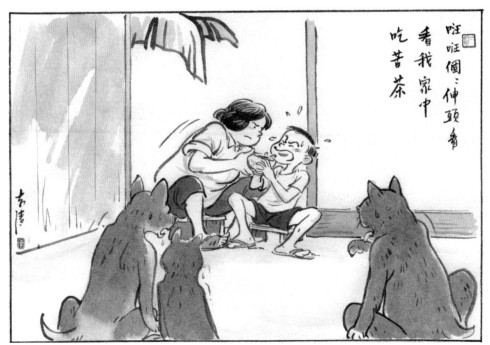

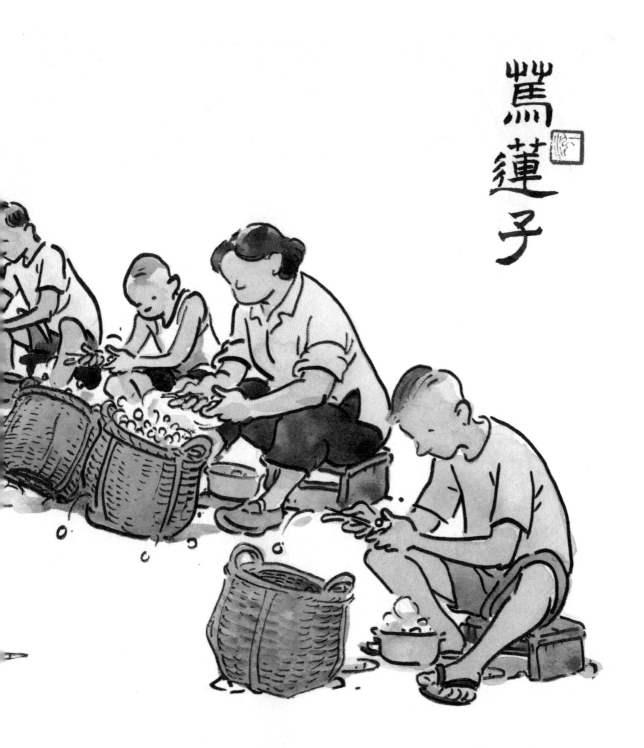

篤蓮子

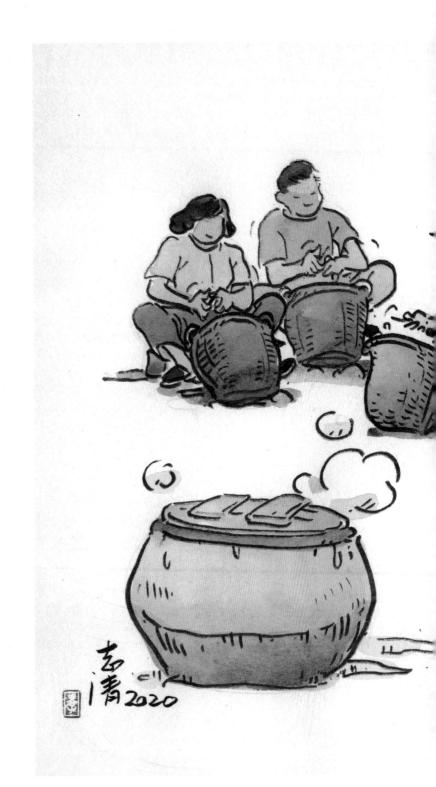

蓮子分雙單蓮，單蓮瘦長小一點，雙蓮肥嘟嘟白白胖胖，像一個個咧開嘴巴笑著的可愛小娃娃，雙蓮重秤，一有雙蓮出場我們都特別雀躍。做這個工作，要把手浸在水中幾個小時，我們的小手都皺得像老人家一樣，更不知母親的雙手如何？如今，看到年老母親的一雙手，都會偶然想起，母親當年艱苦的日子。

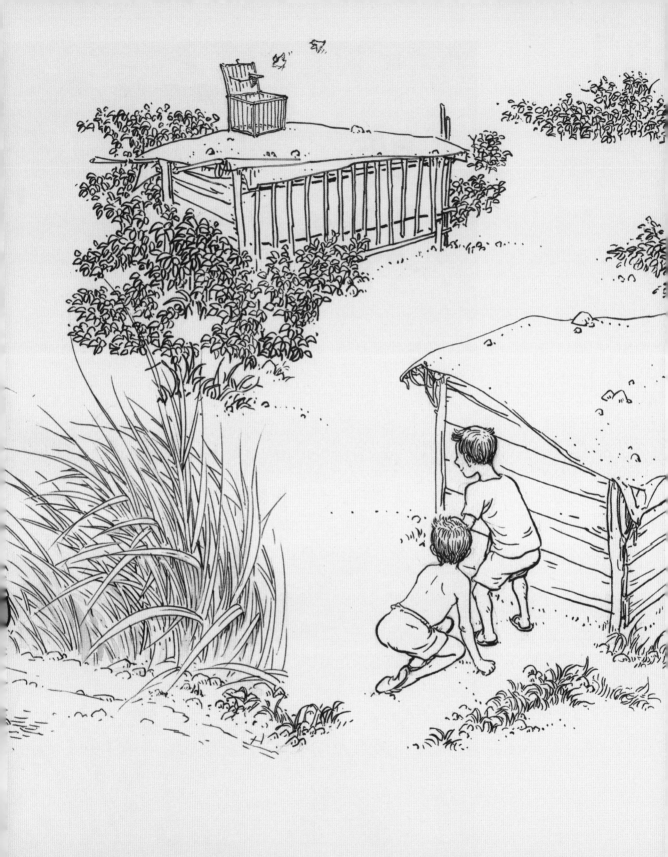

捕鳥、拉草箭

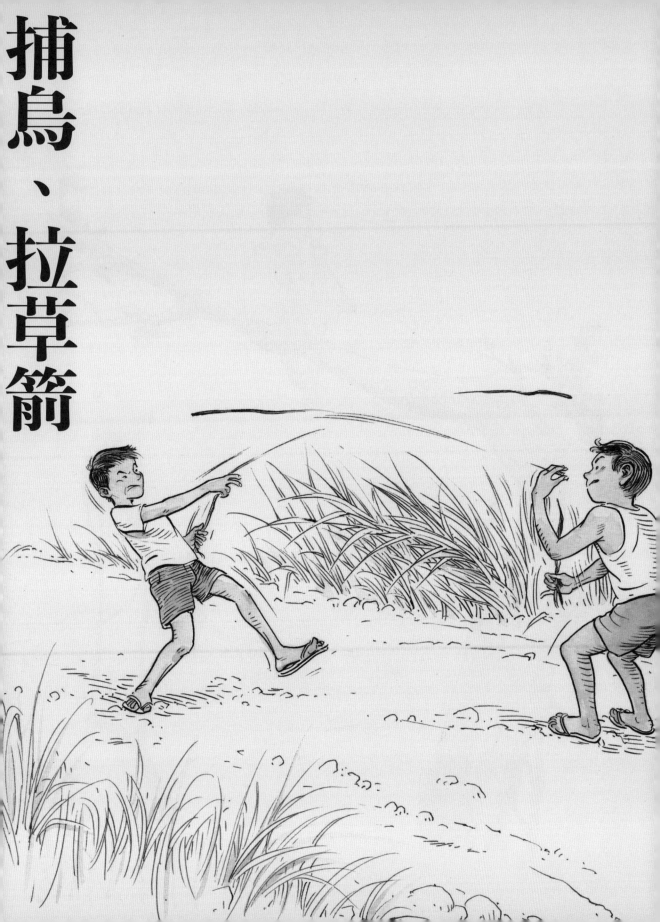

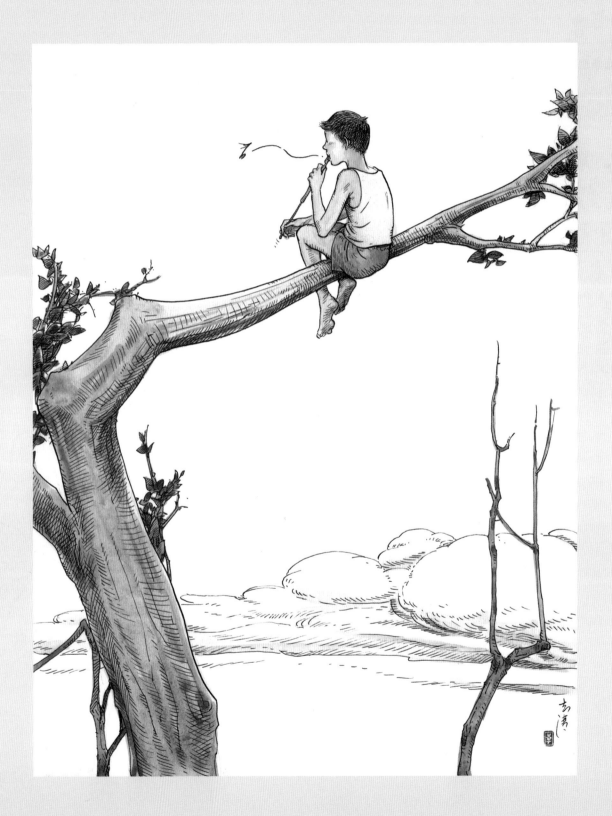

樹上吹笛、射丫叉

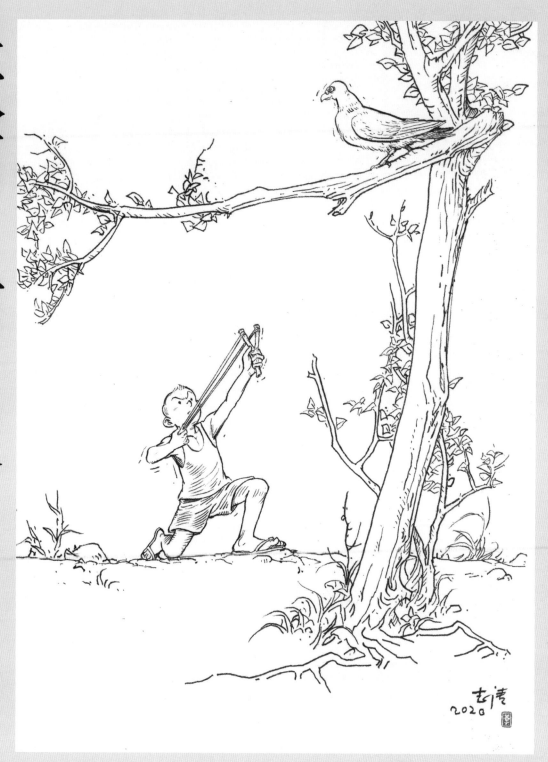

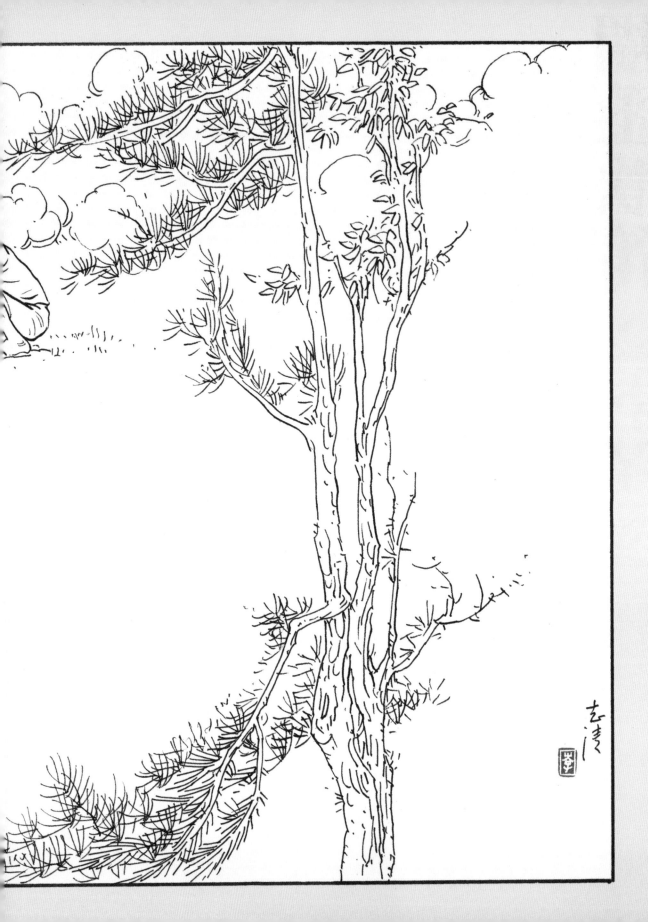

煨蕃薯

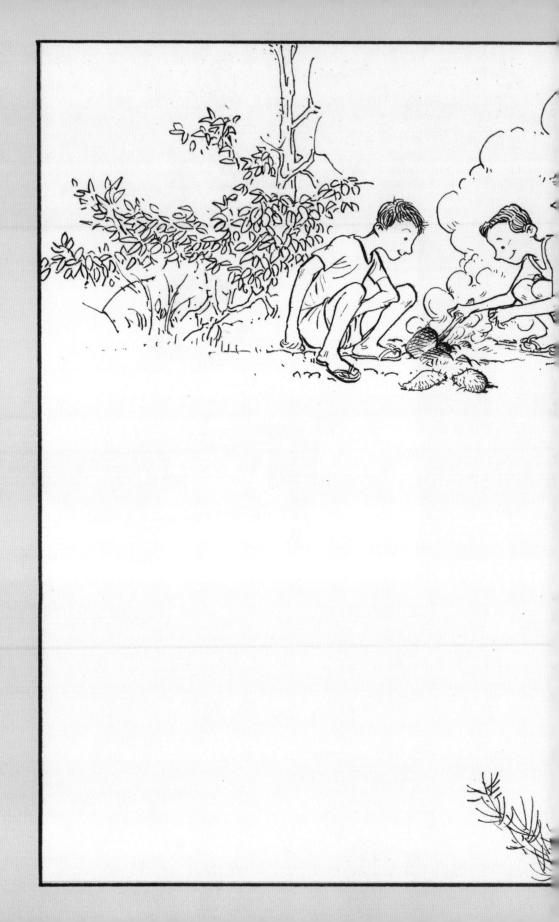

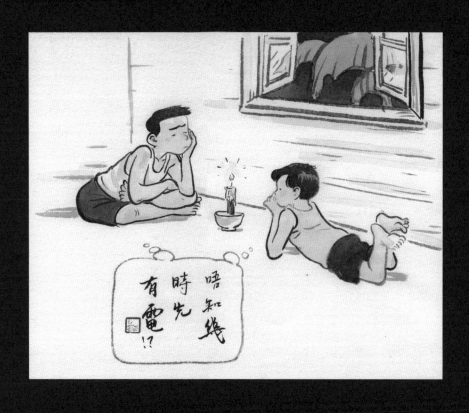

停電與有電：

鄉間電力不穩，時而停電，

只能點著蠟燭發呆，

等時間一分一秒過去。

有電是幸福的，趕緊做作業，

但其實更多時候，

還是望著窗外發呆。

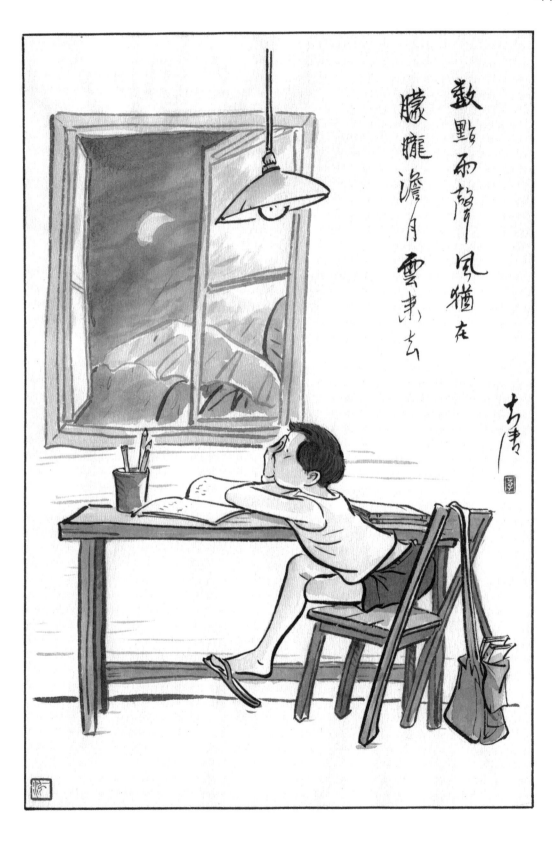

數點雨聲風猶在
朦朧澹月雲東去

大清

科技發達了，物質也豐盛了，有電力、自來水的供應，改善了人們一切的生活起居。然而人的精神世界卻不見得進步了許多，相反，沒有靜心寧定，與大自然搭通天地線，人只有感覺空虛。

看一下朦朧淡月，雲來雲去，其實也有一份得著的。

「媽，哥哥又吃零食。」

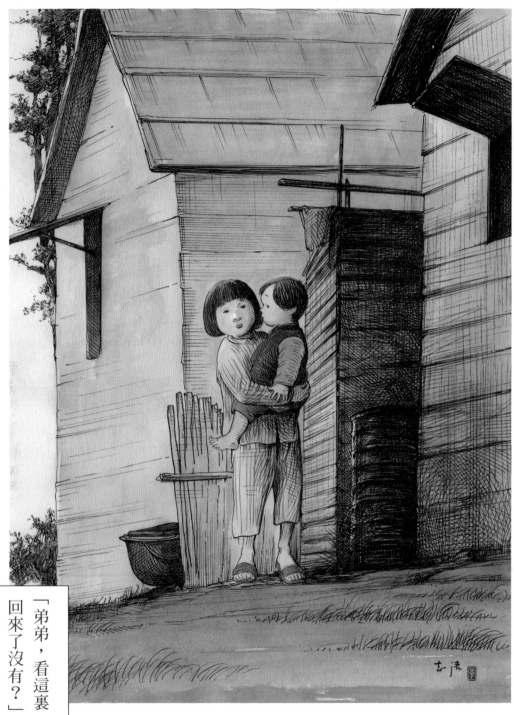

「弟弟，看這裏，看爸爸
回來了沒有？」

月光，照地堂

年卅晚 摘檳榔

擯榔香 嚼紫薑，辣買蒲達

〻苦買豬肚〻肥買牛皮〻薄

買菱角〻尖買馬鞭〻長起屋樑

〻高買張刀〻切菜買籮雞蓋〻

圓買條船漫底浸親兩個番鬼仔

一個賣慈菇一個賣馬蹄

黃昏前，村裏的母親都會背著小孩到田裏摘青菜，爸爸要回來了。

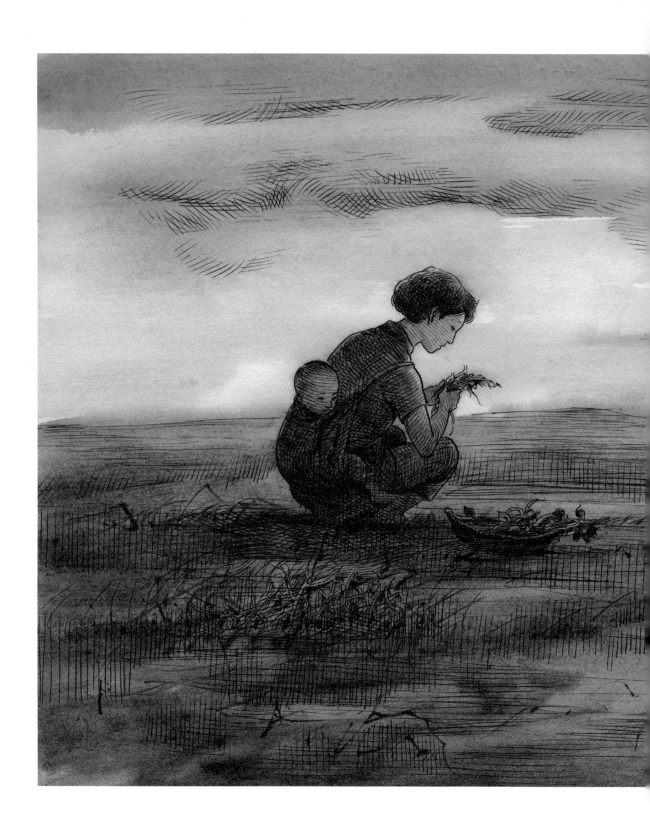

那年頭還是黑白電視的年代，也不是人人家裏都有電視。

有商業頭腦的鄰居在家中放幾排高高低低的小板凳，做起生意來，想看電視片集，就要給「斗零」入場費。日本第一代鹹蛋超人劇集，我就是在這種環境之下看的。

爸爸後來買了電視，我就省回那個斗零了。

不過，電視機還有拉摺門，可以鎖上，媽媽怕我們沉迷，電視經常上鎖，待做好功課，她有興致時才讓我們幾兄弟妹看一兩集。那個時候，電視機箱子沉重厚實，熒幕卻不大，或十八吋，或二十吋，最大的有三十六吋，已是罕有品種。

電視買回來要接上四支長腳，又要在屋頂上裝上魚骨天線，調好方向才能收看。

如果給風吹歪了，天線接收不好，便要爬上屋頂修正方向位置，往往一人在屋頂上調校，另一人在屋裏大聲喊道：未得未得，過啲過啲……

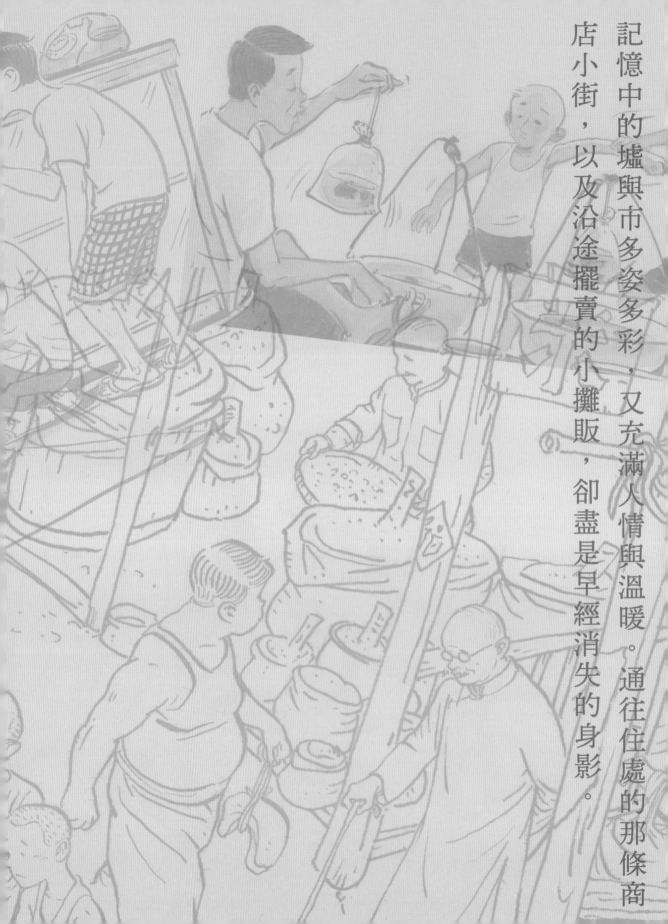

記憶中的墟與市多姿多彩，又充滿人情與溫暖。通往住處的那條商店小街，以及沿途擺賣的小攤販，卻盡是早經消失的身影。

市集

章
二

BAZAAR

父親在住處不遠處開了一家米舖，其實就是雜貨店，除了賣香米，還賣雞料（養雞的飼料）、火水、油鹽醬醋、啤酒、汽水、香煙、零嘴、文具、玩具等。米舖叫「姚記」，原是母親從同鄉叔叔頂讓過來，母親姓姚，加上米舖又是由父親與舅父合夥經營，店名也就一直沿用而未曾修改。

不用上學的時候，我要到店內幫手。客人來買的東西，十分零碎：三兩斤米、幾斤雞料、兩支豉油、三包煙。我會用紙袋包好，再用麻繩把袋子綁緊，然後到櫃枱上學著大人打算盤，手指頭飛快地把算珠撥上撥落。其實我只懂珠算的加減法，根本不懂乘除法，撥打珠子只是做個樣子，

腦袋想清楚後在算盤右邊數算珠子，簡單地加減而已。沒生意閒著時則會看報紙，父親與舅父每天都會買報紙，父親買《工商日報》，舅父買《晶報》。我學大人把報紙攤開，細心閱讀，看頭版報道，也看副刊消息與小說，甚至廣告，我都讀得趣味盎然。

米舖開在路口，沿著小路走進村內，兩旁除了小店，也有農家小園。天氣好時，陽光明媚，空氣散發出野花芳草果樹的清新香味，可以讓人過一個寧靜而舒服的下午。

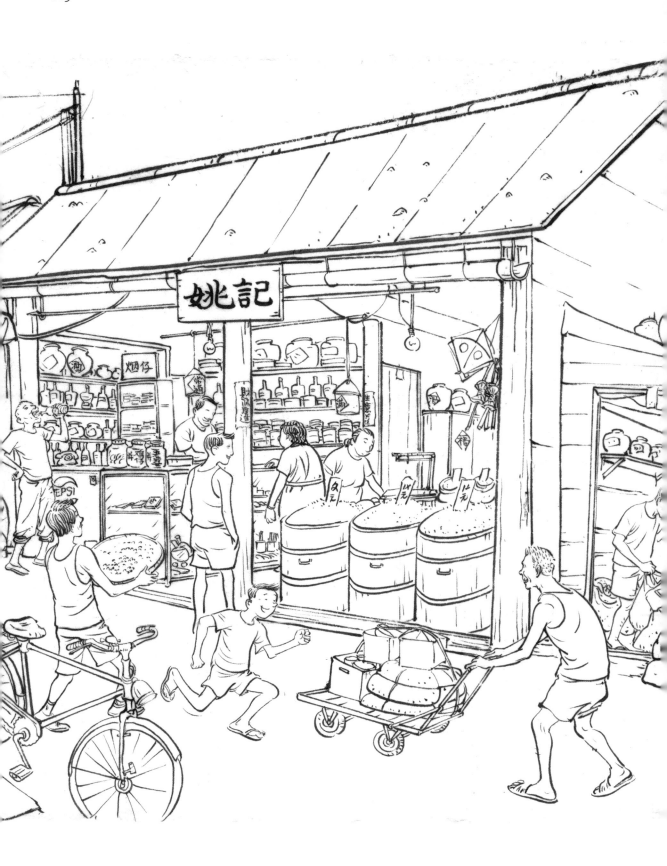

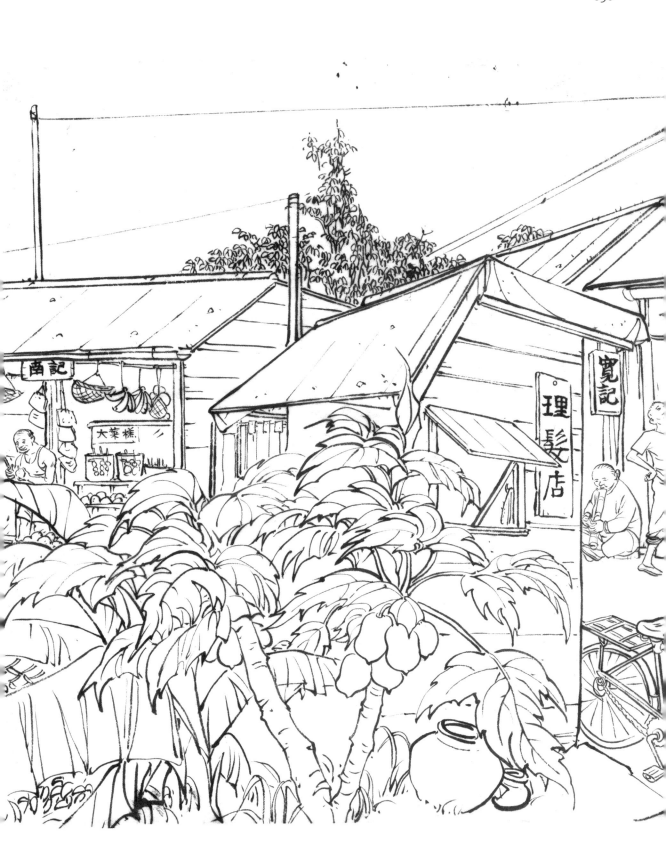

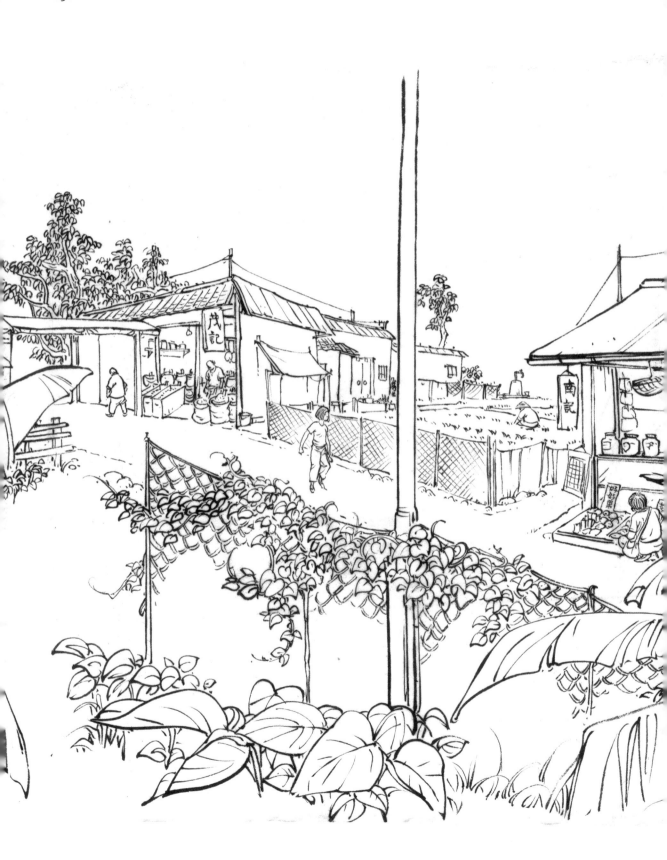

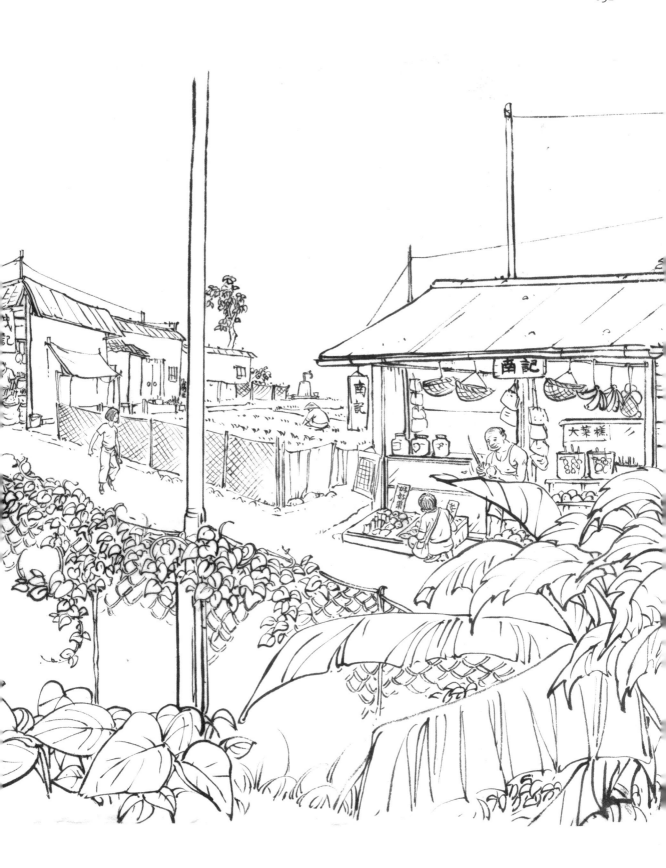

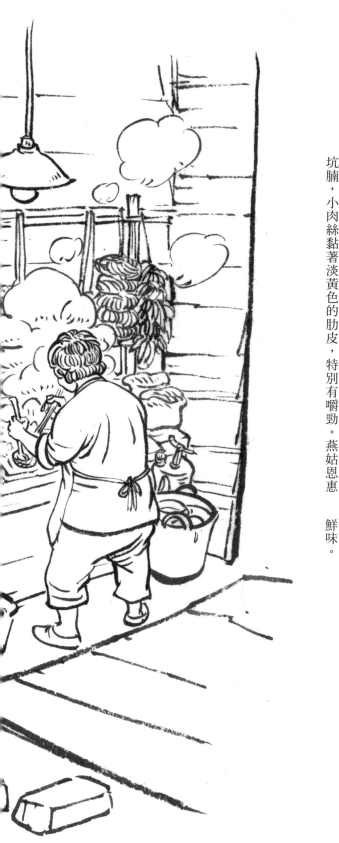

昔日大圍有一條為食街，曲曲折折，小時候覺得巷子很長，其實只有幾間食店。幫襯得最多的是第一間賣牛腩麵的，店主燕姑兩公婆一口鄉下話，樂觀又隨和。灶台上擺了一個特製的煮食長方「鍋」，鍋有幾格，一個煮麵與灼菜，另一格卜落卜落滾著牛腩牛筋、魚蛋牛丸。灶台前方牆上一邊掛滿麵餅米粉，另一邊掛了芥蘭、菜心、通菜。有時候，我上學前會到燕姑那裏，用兩毫子點一個淨麵，再加腩汁。燕姑煮麵的時候，我把筷子放入煮麵那一格，讓滾水稍稍灼燙，洗得不乾淨，消消毒。大排檔衛生環境差，一雙筷子萬人嚼，如果不消毒，屙嘔肚痛或會隨之而來。燕姑煮好的麵會放在公雞碗中，除了清湯還會搭送牛腩碎。我點的雖然是淨麵，最後成了碎牛腩麵。燕姑煮的多是牛坑腩，小肉絲黏著淡黃色的肋皮，特別有嚼勁。燕姑恩惠

雖小，我卻一直記著。記憶中的這碗粗麵美味異常，除了因為麵餅和牛腩特別好吃外，最重要的還是那股濃濃的人情味。

第二間是賣粥點的，幫手的兩姊妹，十七八歲清秀可人。年輕人醉翁之意不在粥，一碗艇仔粥新鮮滾熱辣，賣七毫子；還有現在已很少吃到的豬紅粥，幾粒青蔥在粥面，點綴得如一幅山水畫，鮮味可口。即使食豬紅會拉黑屎，也照吃無誤。還有芽菜炒麵、炒米粉、油炸鬼，看似尋常，但都有著昔日情懷，幾十年後再也吃不到一樣的了。當年物質不豐富，食物珍貴，懷著珍惜的心來吃，便覺無限美味。又或是飼料不同，養出來的雞鴨鵝牛羊豬，又特別有鮮味。

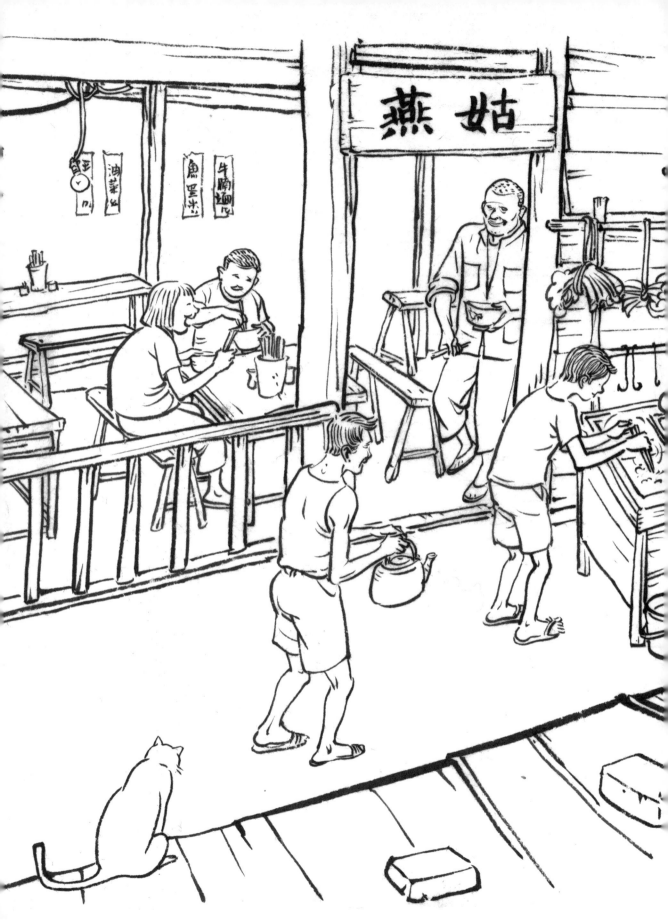

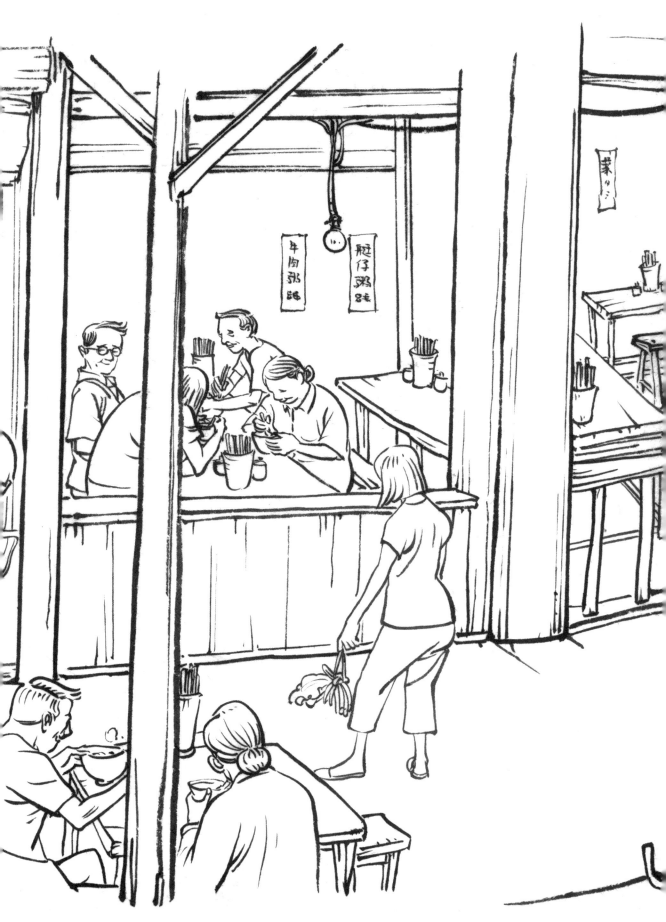

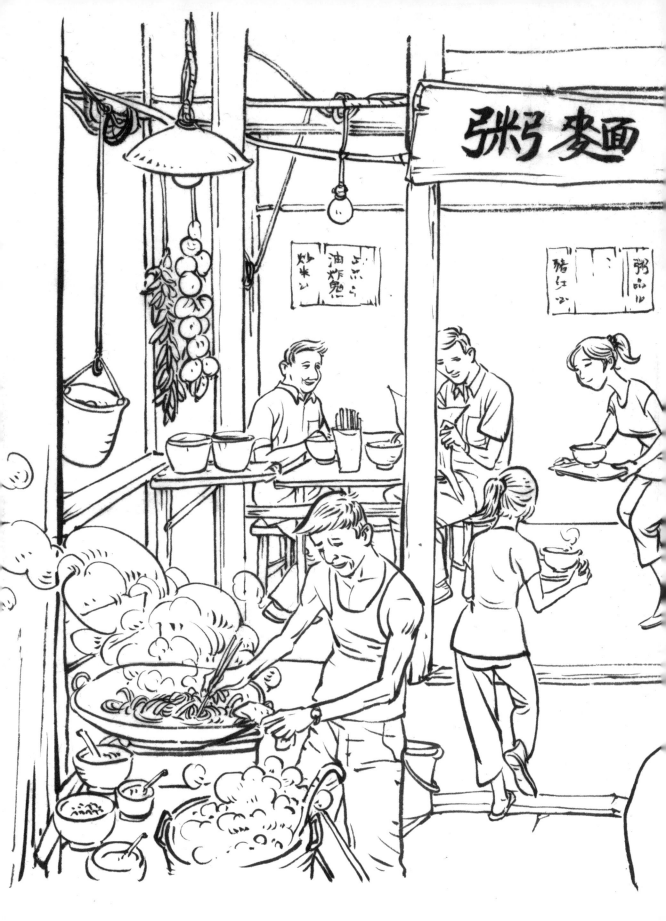

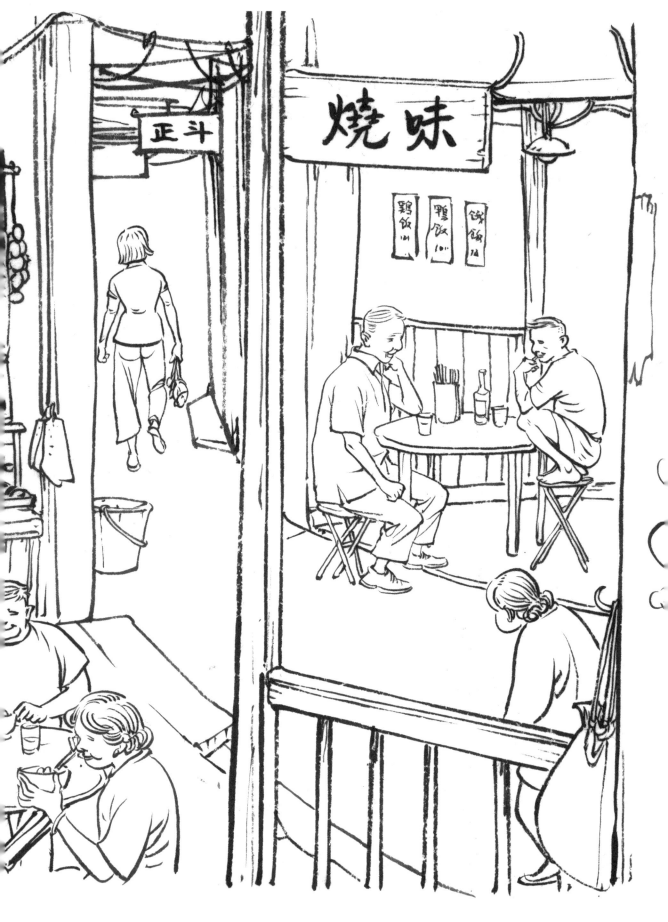

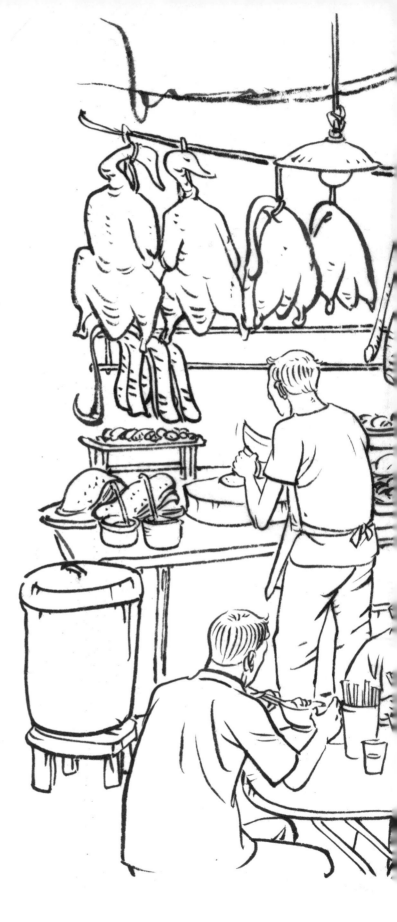

再過一點便是燒臘舖，香噴噴的燒鵝燒肉叉燒，還有爽口豬頭肉，加一點豉油在白飯上，家鄉風味濃郁，在外地留得十天八天，最記掛的就是這碗叉燒飯。有一次，我點了燒鵝飯，店主給我配上美味的燒鵝髀。我一口咬下，大牙就這樣崩了一角，牙齒傷痕自此留在口裏，我與燒鵝髀恩仇難斷。

之後有賣豆漿、葱油餅、鍋貼、鮮肉包的。我點了豆漿葱油餅做早餐，豆漿有濃郁的黃豆味，葱油餅葱香餅酥，比現在公式化的蛋治奶茶有風味得多。尤其冬天時節，那份暖意由口腔蔓延至腹部，直暖在心頭。

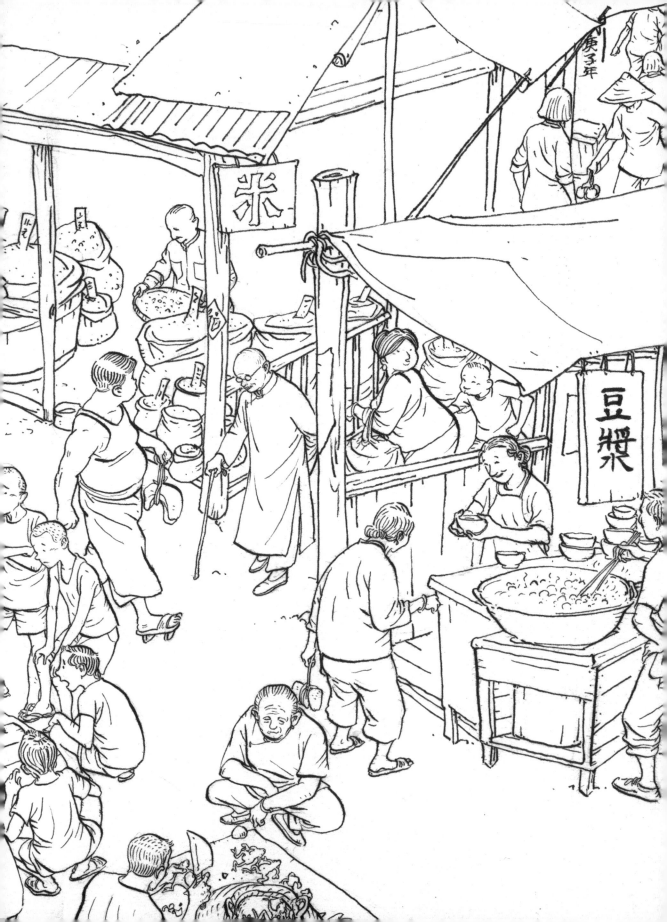

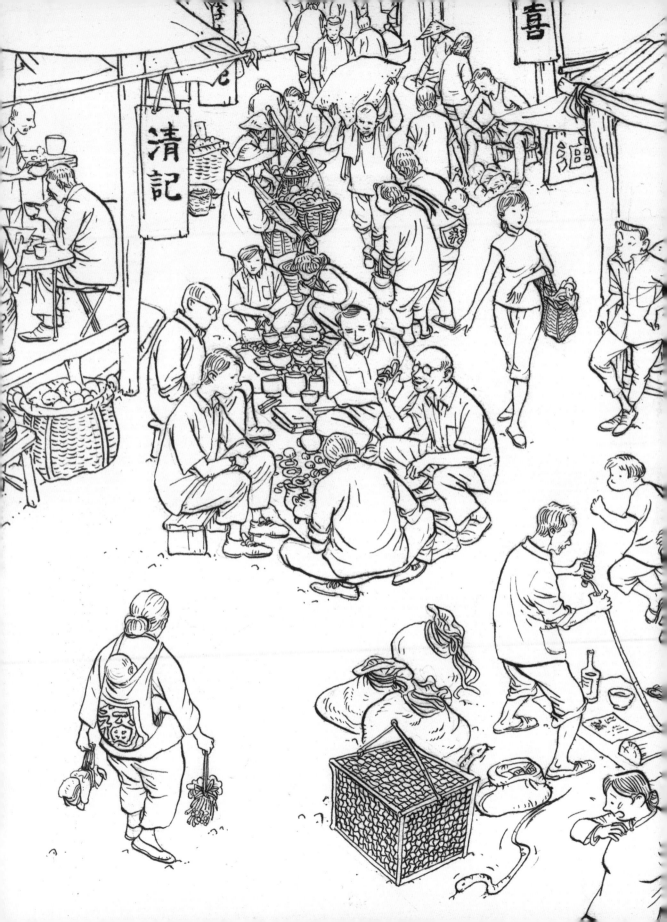

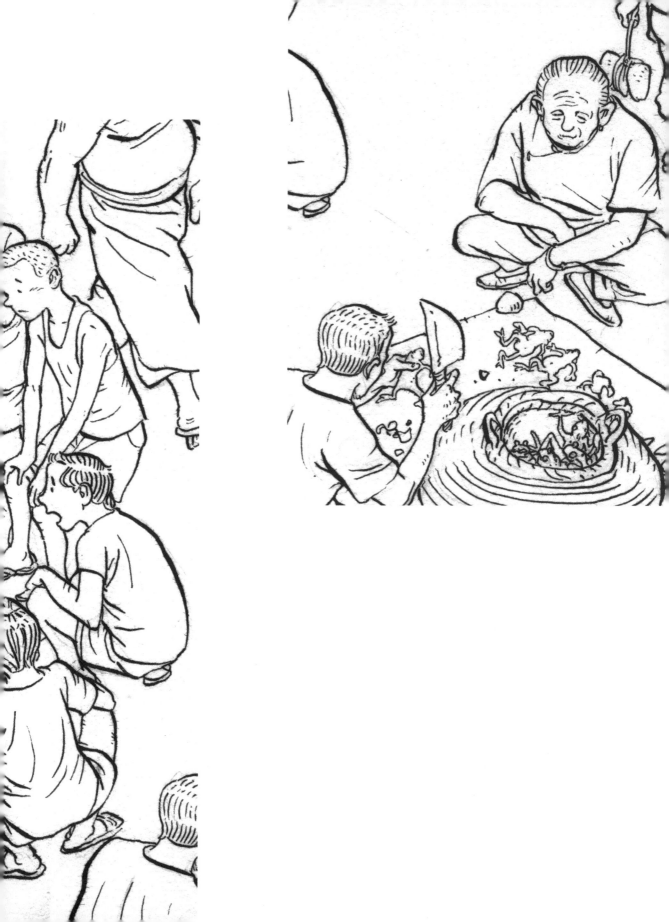

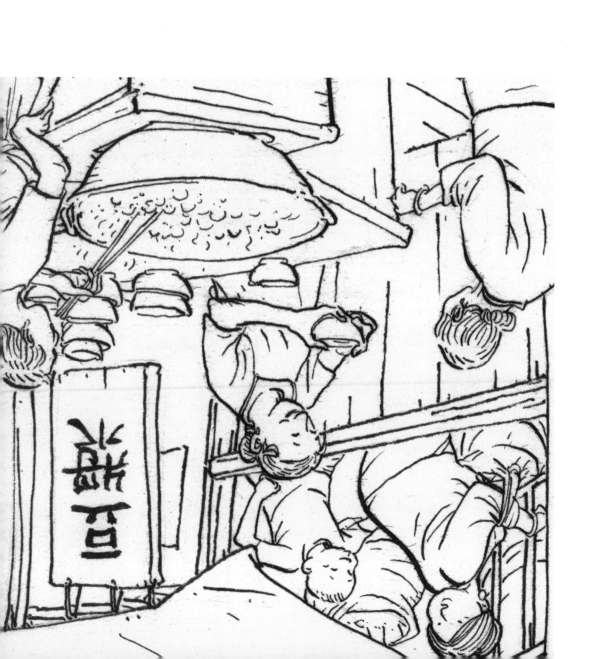

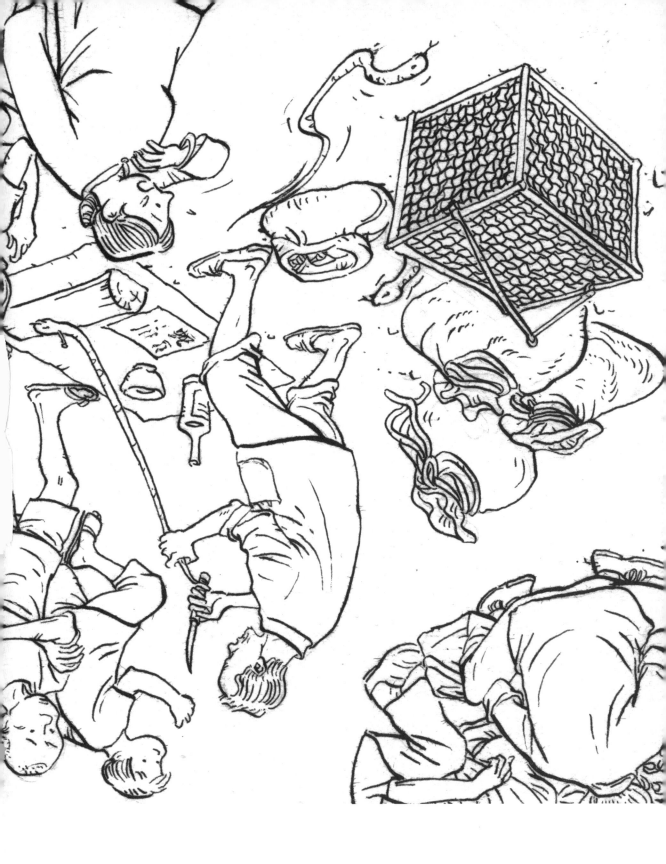

閹雞

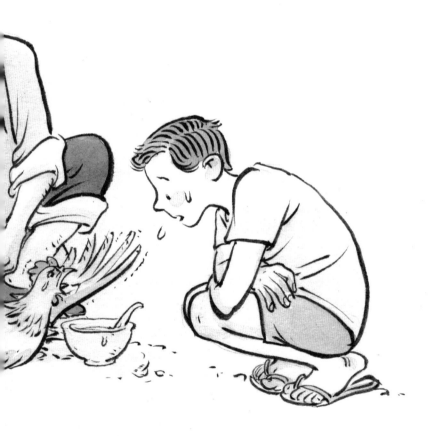

2020 志清

古老民間有一種醫術：閹雞。據說是三國時代神醫華佗流傳下來的醫書中，被燒剩最後兩頁的秘技。

早年新界，務農人家養豬養雞的不少，雄雞愛鬥，肉質又粗，需要改造！小時候每隔一段日子便見有閹雞佬到來，鄰居們拿出幾隻雄雞，在地上做起手術。閹雞佬一隻腳踏著雞爪，一隻腳踏著雞翅，在腋下拔去一撮雞毛，快手以小刀割開雞皮，再用小道具掰開小孔，左右手上下輕輕拉

扯，以絲線割斷筋膜器官，再用小勺取出雞子，置入碗中，把先前的雞毛塞回腋下，讓牠傷口自然癒合，灌一口清水，搖兩搖，雄雞彷彿從夢中驚醒，生猛飛跳而去，只兩三分鐘光景，也不知已變成太監！一場大手術完結了，兵不血刃，乾淨俐落，閹雞佬悄然遠去……閹割後的雄雞即騸雞，所謂「大騸雞、牛白腩」！雞無慾念，專心長肉，肉質肥嫩，成為平民百姓節日中最豐盛幸福的桌上佳餚。

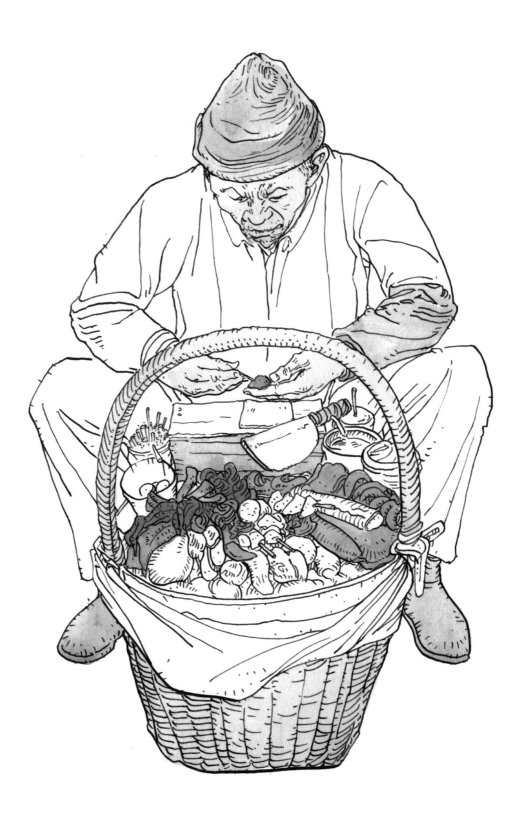

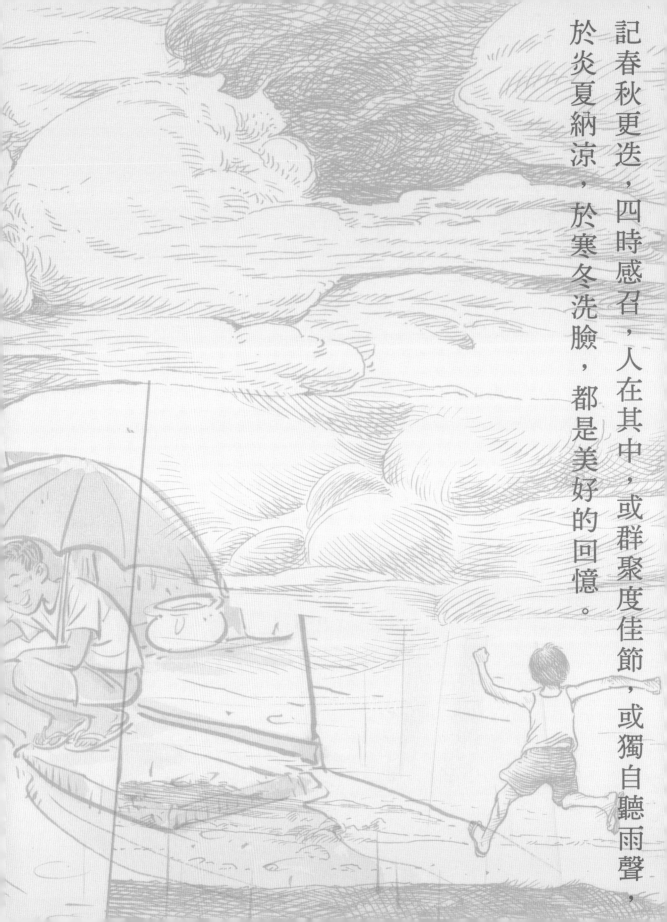

記春秋更迭，四時感召，人在其中，或群聚度佳節，或獨自聽雨聲，於炎夏納涼，於寒冬洗臉，都是美好的回憶。

時節

章
二十二

SEASON

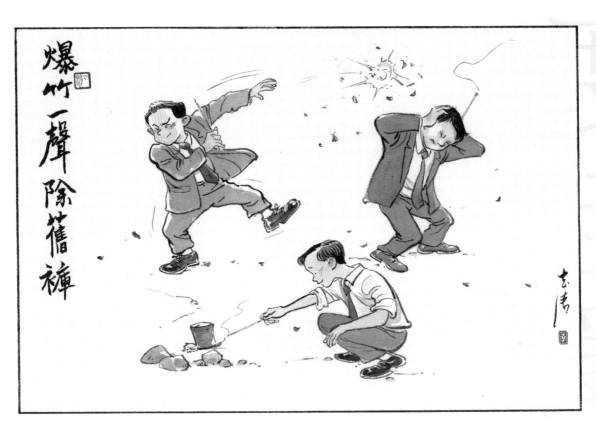

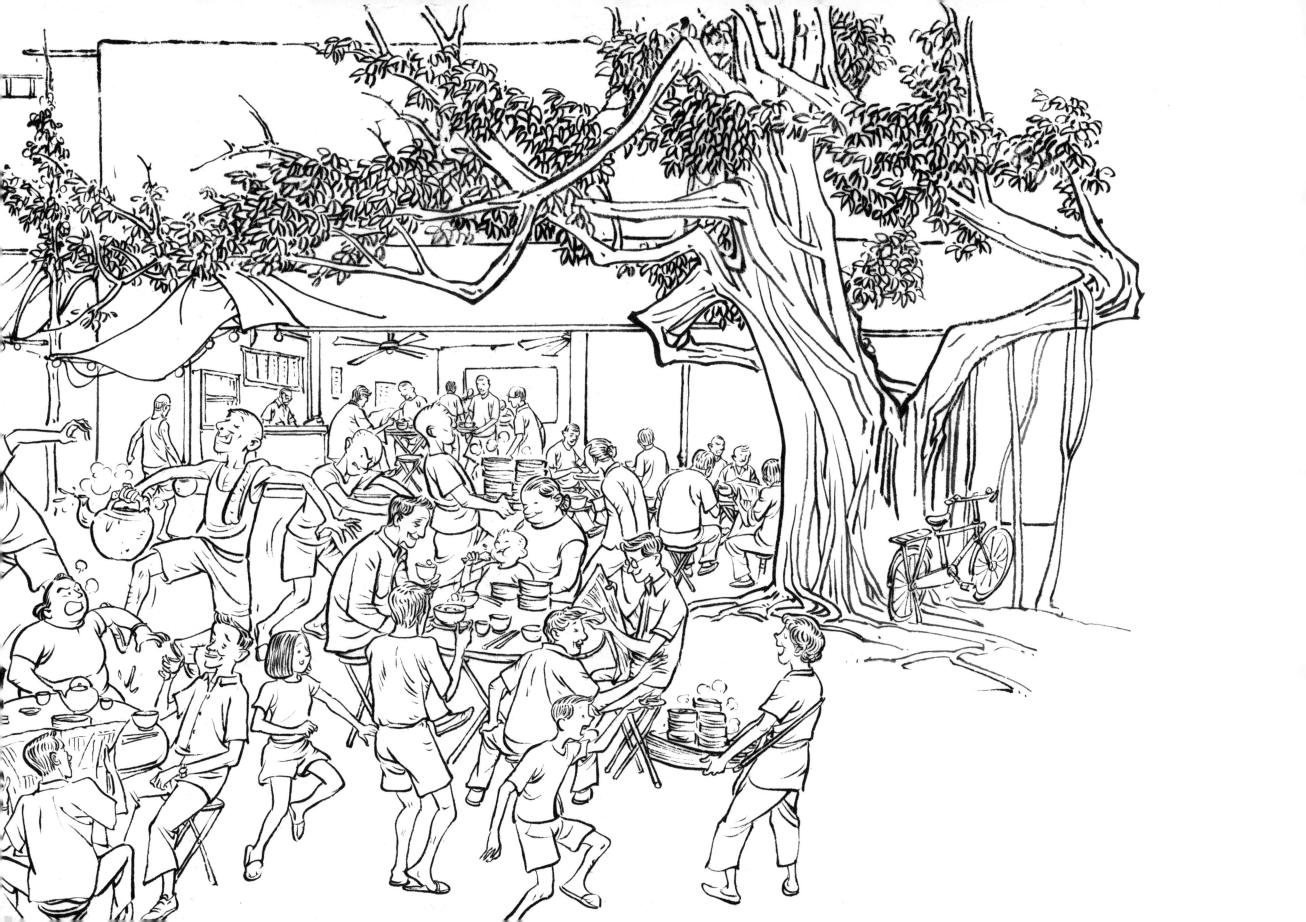

晨光熹微，早上的空氣清新一片，太陽漸漸升高，到來飲茶的人也越來越多。叫的雖然是茶居、茶樓、酒家，卻不是居亭樓閣，就在風沙黃土的大地上，露天擺滿檯凳，坐的坐，蹲的蹲，是蹲在圓凳之上，或咸高一腳。每檯下會有痰罐，洗杯筷的水可以倒下，口水濃痰當然更是順理成章，農耕文化改不了吧。攤開報紙，水滾茶粗，揩著點心的叫賣，挽

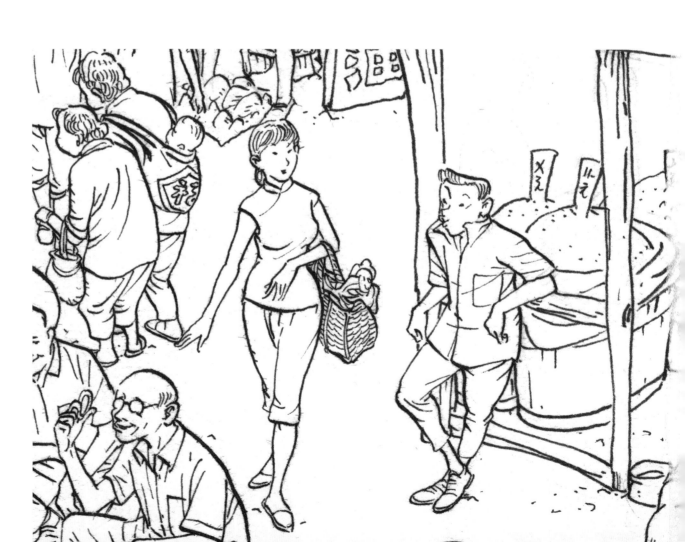

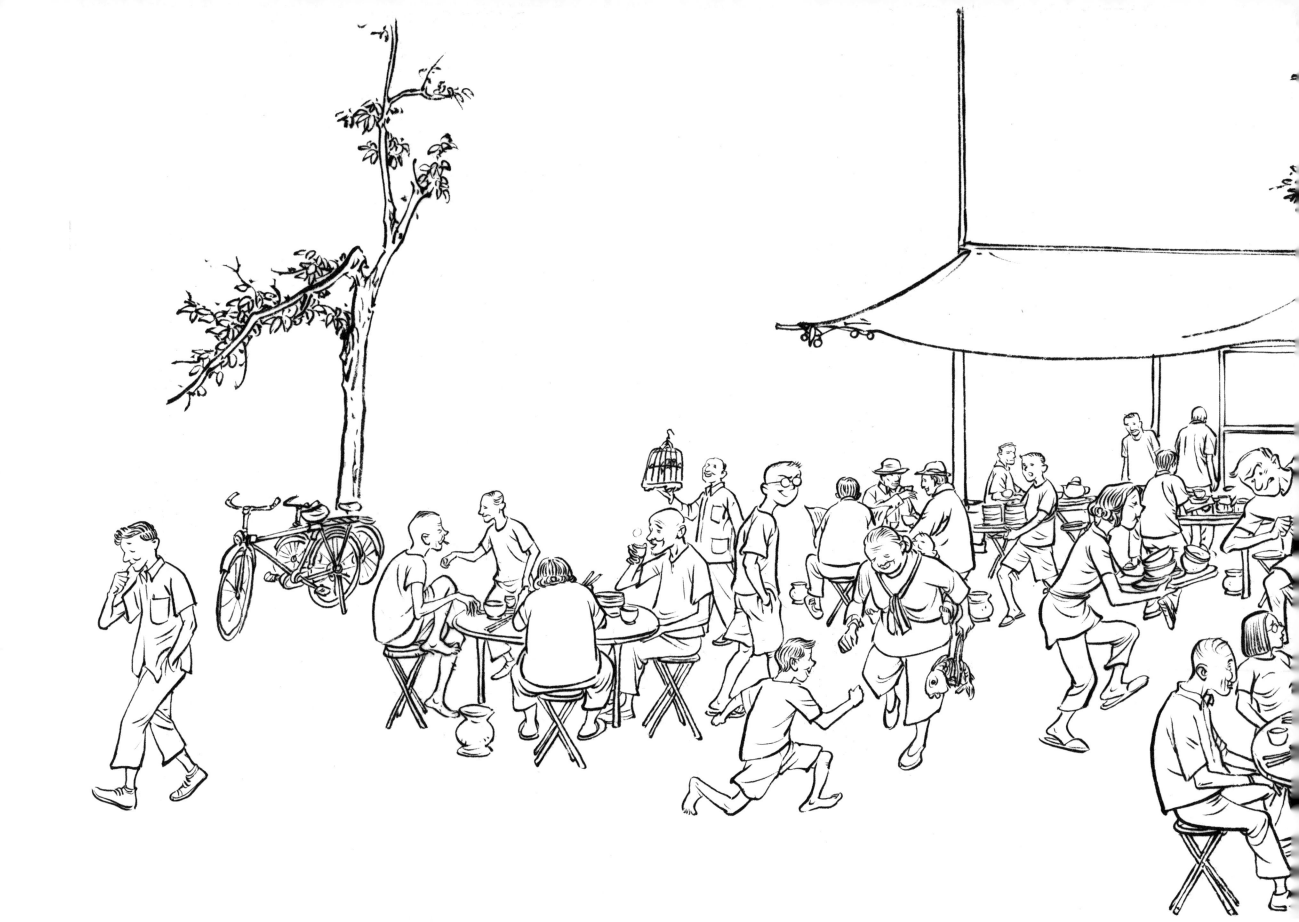

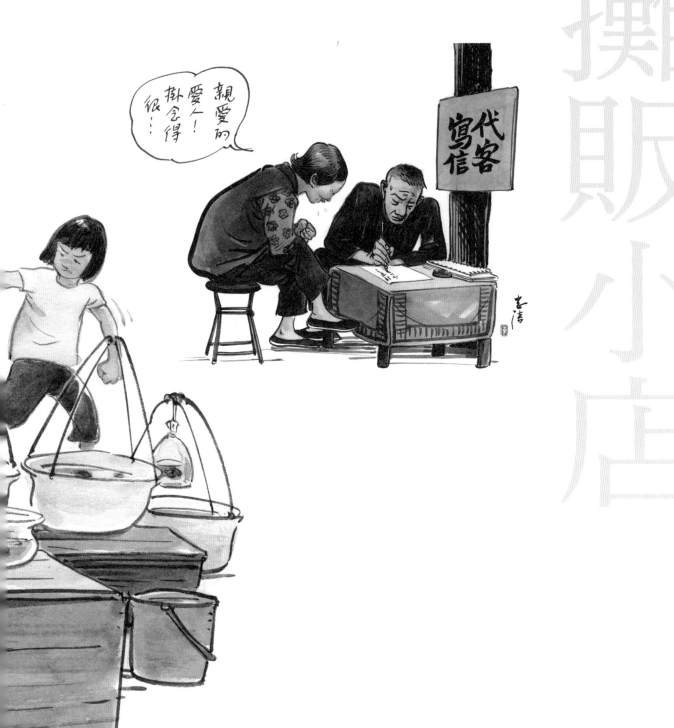

代寫信客

親愛的愛人！掛念得很……

攤販小店

著水煲的橫衝直撞，大叫滾水讓開。也不是一盅兩件的悠閒，要的是吃得飽肚地開工去，點心包點都特別大件，糯米雞、銀針粉，融入天地大自然的風味，其中的大包有說是前天賣剩的菜餘，內裏立立雜雜，一兩個就吃得滿足，注滿能量。

在朦朧的朝陽下，陽光在樹梢篩透而過，氣氛遙遠夢幻，是一張那年頭朝氣勃勃的香江平民圖！

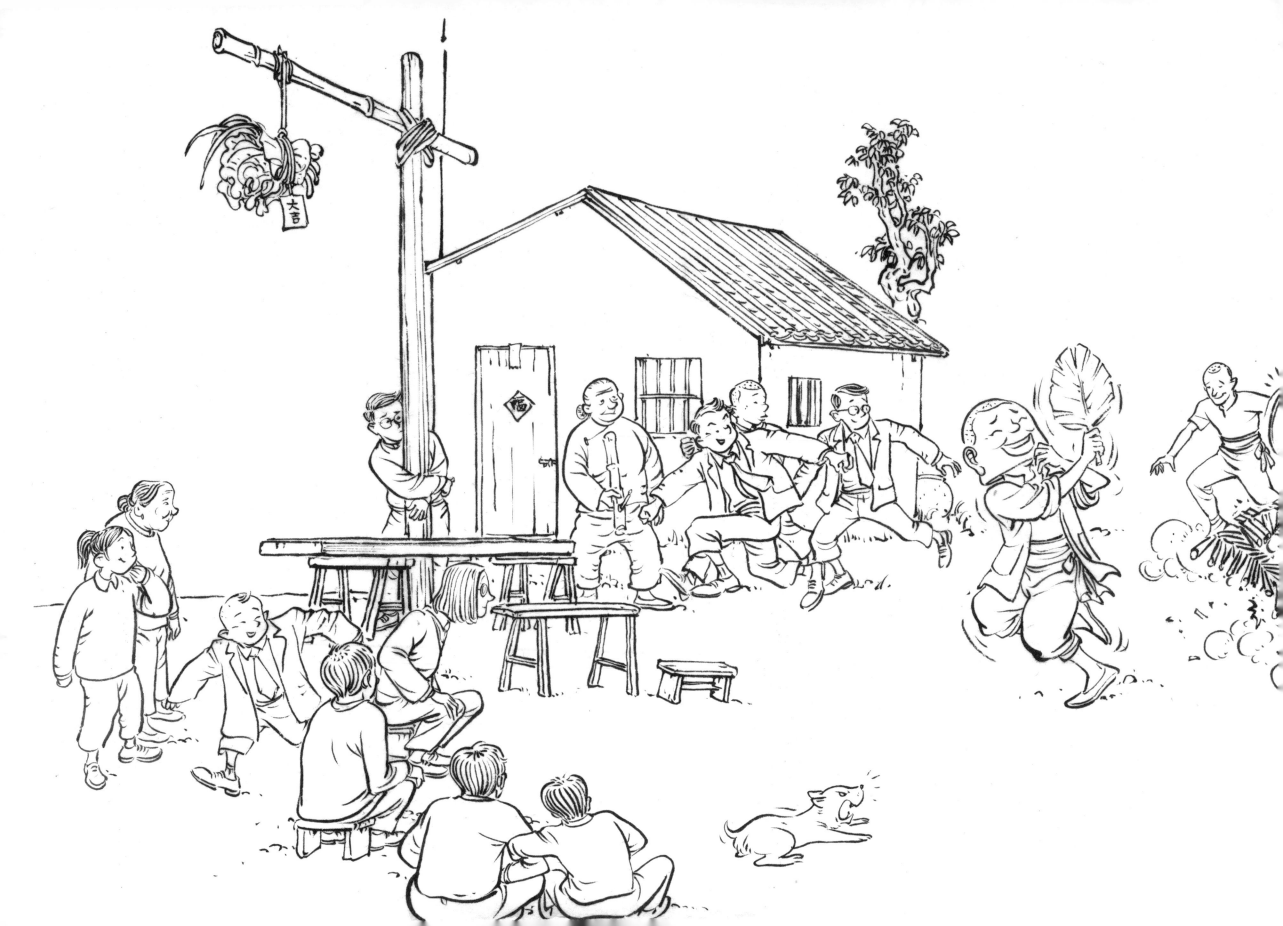

農曆新年必定是昔日小孩最愛的大節日，謝灶後，年廿七、廿八家家戶戶開始佈置，洗邋遢，貼揮春、對聯、門神，又放置桃花、金橘、吊鐘、水仙，各種花卉各有所愛，家裏煥然一新，節日的氣氛逐漸濃厚起來，令小孩充滿期待，團年飯是一年中最豐盛的一餐，不用上學又有利是逗、糖果、舞獅、麒麟，一年一度的親戚小朋友到來，玩個天翻地覆不亦樂乎。

大年初一一早穿好新衣西裝皮鞋，掛一條不須打結的即用領帶，也不用套過頭子，買回來就已成形，有兩支叉形塑膠牙插入衣領中，一掛上去便是，嗑著瓜子走出屋外老老積積炫耀一下。

過新年特別流行燒爆竹放煙花，昔日爆竹煙花仍未被禁，是小孩的最愛，利是錢都花在購買鞭炮、小英雄、又有煙花棒、穿雲箭一類，女孩子最喜歡手執著一支像燒焊火花四濺的棒子打圈去，燃點著穿雲箭計好時間飛入水塘中，變成魚雷在水中爆開，擦地炮、沙炮是小兒科，男孩子玩爆竹更是頑皮，插在牛糞上，一爆開糞香四溢，放在鐵罐中回音特別響亮，用一節小香枝綁上爆竹，燃點香枝待火點燒至藥引自然爆開，是自製的計時炸彈，放在路上嚇得路人大吃一驚，小孩們就嘻嘻哈哈四散逃逸。拆開鞭炮，左手執著香枝右手執著爆竹，點燃後立即拋開，在空中爆炸最為常見，像一個小型手榴彈，爆竹炸開紅色的紙衣如絮四散，硝煙硫磺在空中飄渺迷離，如入幻境，有時候小孩扔得不夠快，爆竹在手中炸開，疼痛不已，鞭炮還好，小英雄、電光炮等火力巨大的便不可想像了，放爆竹後遍地紅衣，小孩會撿拾一些仍未爆開的，有時撿到一個尚未熄滅的突然爆開，會炸傷小孩。

新年的頭幾天政府放寬賭博，家家打麻將魚蝦蟹，買定離手又試開，買得大贏得大呀喂！利是錢會輸掉一筆！現在的新年愈來愈平淡，公式沒情趣，人情味與昔日的節日氣氛恍如爆竹一聲炸開紅衣四散，都離我們遠去了。

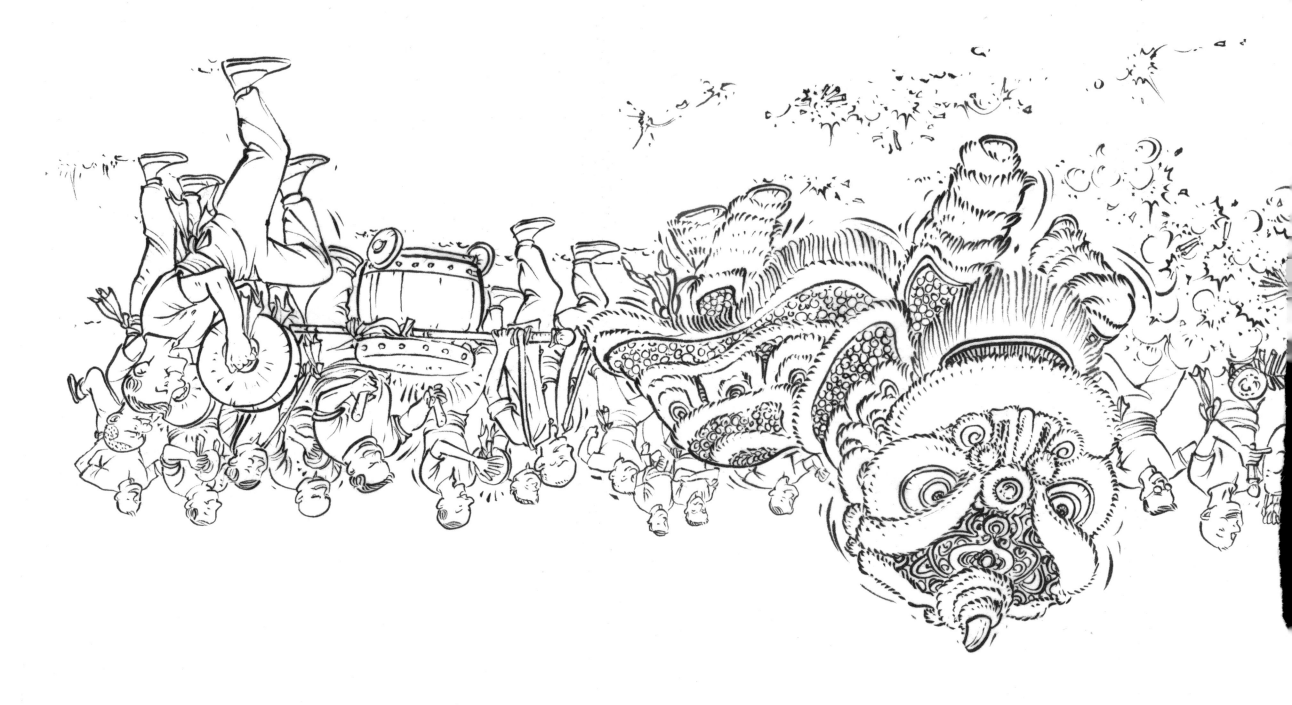

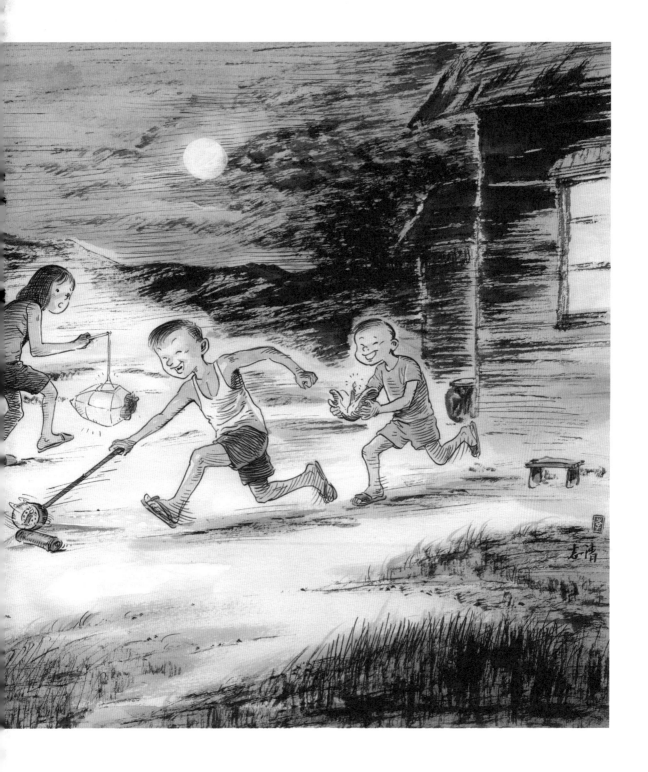

舊時過節，除農曆新年外，最愛的是中秋節。中秋節有一份獨特的詩意，涼風有信，秋月無邊，叫人特別感性。中秋當晚吃過團圓飯，仍有一連串活動，一家人樂也融融擔凳仔聊天賞月，準備好一桌月餅、菱角、柚子、柿子、花生、芋仔之類，好玩又好食，平日漆黑的鄉村此時掛滿燈籠，小孩子更擺正牌大條道理玩火去。燈籠最普通的品種是拉風琴式那種，三角形、四角形、菱形，各式各樣，現今仍然有售。精緻一點的有紙白兔、洋桃一類玻璃紙、皺紙製的燈籠。簡單的可以拿柚皮在上面點上蠟燭，捧在手上，或穿上繩線吊起來。

那時的月餅盒由紙皮製造，餅盒四角用紙皮撐起，變成四方體，四面貼上牛油紙，也可以造成紙皮燈籠，鐵盒是後來才有的。買月餅往往會送豬仔餅，包上玻璃紙，裝在塑膠小籠子內。其實只是小餅塊，餅皮與月餅一樣，餡卻不同。餅的款式很多，最常見是豬仔形狀，因而命名。

有一年，父親買了一盞走馬燈回來，四邊玻璃上有不同的民間故事插畫，點著燈芯，熱氣上升令燈罩旋轉，繽紛的彩光四射，煞是好看，我們幾兄弟看得雀躍。兒時的燈籠中有一款很特別，也是自己手做的，用一支竹枝穿上一支鐵線，鐵線扭成L形，穿上兩至三個鐵罐，其中一個在底部作行走的轆用，推動起來上面一個會帶動旋轉，旋轉的那一個一面釘穿多個小孔，中間放入蠟燭，一推動旋轉起來，像探射燈，也像走馬燈，在漆黑的夜間田磯路上走著倍覺有趣好玩。

早在過完去年的中秋節後，母親已開始供月餅會，全份會十盒，半份會五盒，每月供款，供滿一年到中秋節時便憑證取月餅，單黃至四黃甚至七黃也有，愈多蛋黃的愈矜貴。其實雙黃蓮蓉月的蓮蓉與蛋黃比例最恰當，滲油的蓮蓉香滑甜糯。

在白田村的十四年，春天，我看燕子飛來；夏天，我追逐雲朵；

秋天，我看明月星空；而冬天的清晨時份，在戶外洗一把臉，冷冽的井水清醒了孩提的我。四時更替，不只是衣服的轉換，還有自然向人的感召。

香港，也有過四季分明的時候，也不知從什麼時候開始，藍天漸漸灰暗，

河水也暖和起來，四季漸漸模糊……

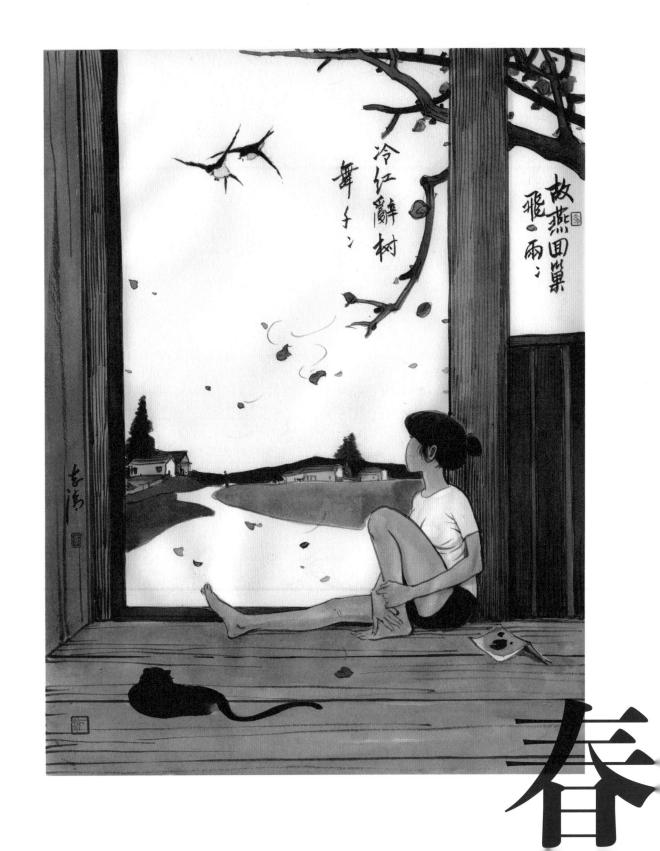

冷紅瓣舞樹千ン

故燕回巢飛雨ン

春

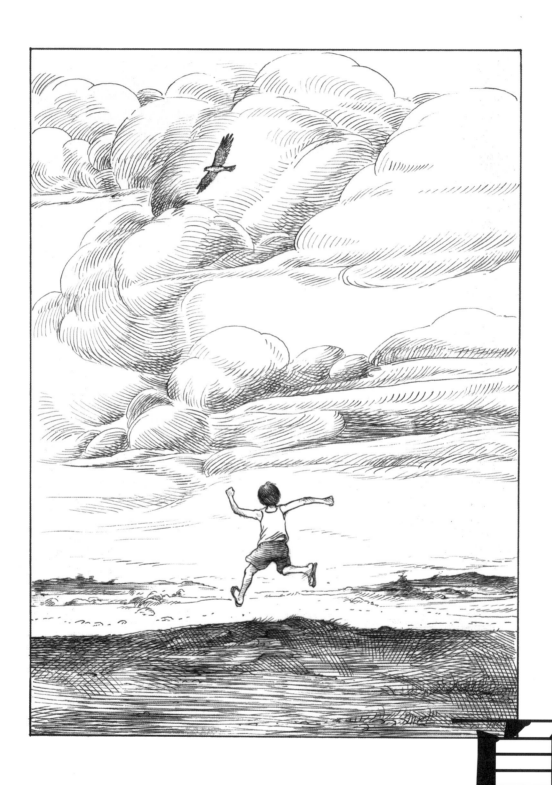

夏

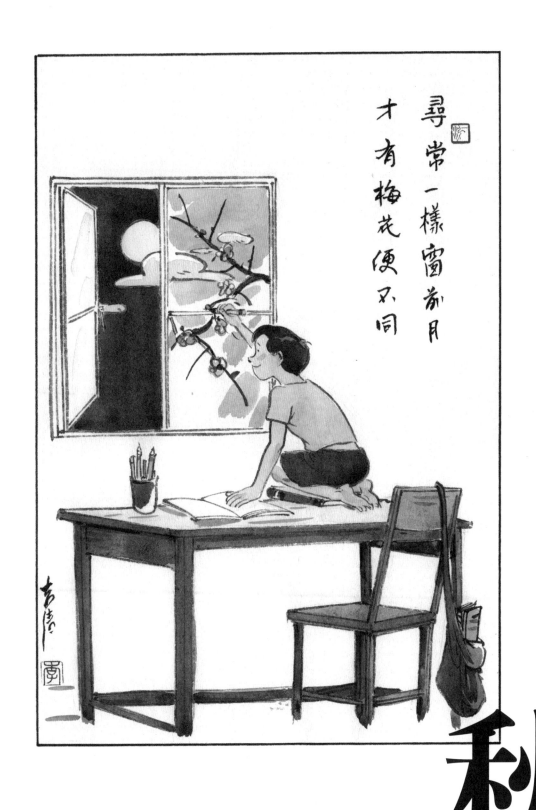

秋

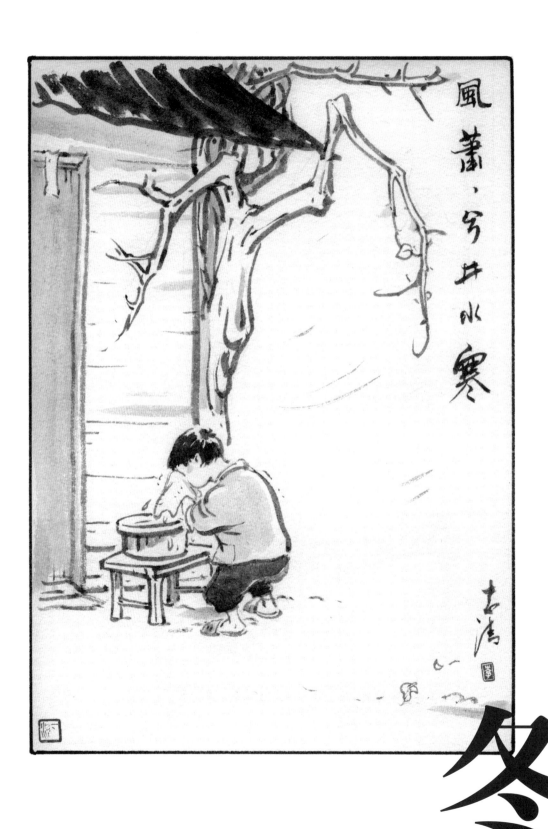

風蕭蕭兮井水寒

古清

冬

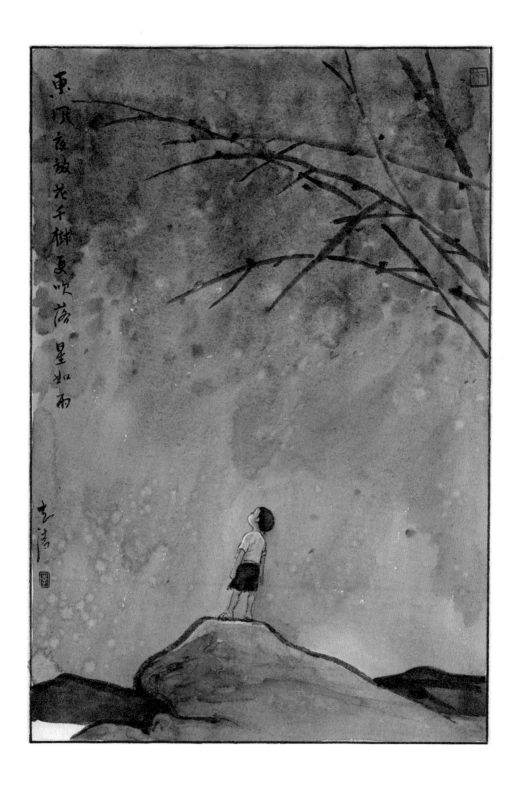

風乍起
吹縐
一池春水

那些年的夏天，藍天白雲，清風送爽，沙田城門河畔，一點一點的風箏像小鳥在天空飛翔，忽高忽低，小孩們充滿青春活力，同樣一點一點的在大地上奔跑嬉戲。

風箏據說是主張「兼愛非攻」的墨翟所發明的，正確來說風箏不同紙鳶，古書記載：「五代李鄴於宮中作紙鳶，引線乘風為戲，後於鳶首以竹為笛，使風入竹，聲如箏鳴，故名風箏。」因此也有細分：不能發出聲音的叫紙鳶，能發出聲音的叫風箏。風箏造型有華麗的蝴蝶、鳳凰、蜈蚣，花樣繁多，我們兒時所放的一般叫紙鳶，那是一隻菱形薄薄的簡單竹紮，賣三角錢，由一弧一直的竹枝黏著薄紙製成，放上天空如精靈般有著生命。

放風箏技術不高的小孩，會用竹籤駁長報紙加上尾巴，尾巴墜著，風箏就不會亂打轉。還有一種叫馬拉，雙翼橫伸，像沒有尾巴的魔鬼魚，放馬拉要求高技術，是方程式跑車，加尾巴會被別人恥笑，賣五角錢，清貧的小孩就未必負擔得起。

放風箏是一場刺激的決鬥，小孩會把縫紉用的棉線納上玻璃粉，把對手的風箏剟斷就叫勝利。納玻璃線要兩個小孩一起完成，用暖水壺的內膽或光管玻璃碎成粉末，加膠水注入小瓶，瓶底邊有有兩針孔，棉線對穿而過，一收一放，便沾滿玻璃粉，膠水要風乾，線才能收進線轆內。玻璃粉也有現成買的，只是沒有自己做的厲害，納好的玻璃線鋒利如刀，小孩的手指頭常常被剟得花花的，放的時候玻璃線拖曳得長長，途人經過相當「牙煙」。

一場決鬥又開始了，放風箏的小孩高手，在大髀上飛快推動線轆，收收放放，運籌帷幄，兩隻風箏一旦對上，像兩頭禿鷹竄高伏低，其中一隻必將被割斷，此時地上的小孩也緊張得心跳加速。忽然，其中一隻慢慢飄開，如斷了氣，之前繃緊的長線無力下垂，勝負已分，小孩嘩聲四起，像聽到了跑步比賽的槍聲鳴響，飛奔向斷線遠飄的風箏去。又是另一場競賽的開始，看誰奪得斷線風箏，記得有一次大哥為奪得風箏，眼睛只顧望天空狂奔，踩進滿佈垃圾的荒草地，聽得他大叫一聲，一隻腳掌被地上的玻璃割開，血流如注，可幸最終也奪得風箏了！

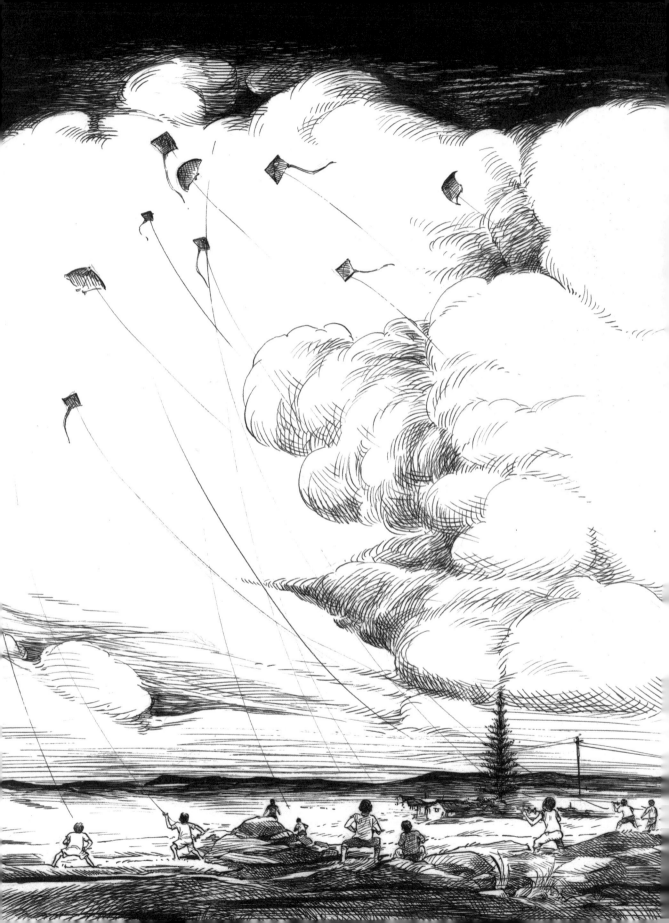

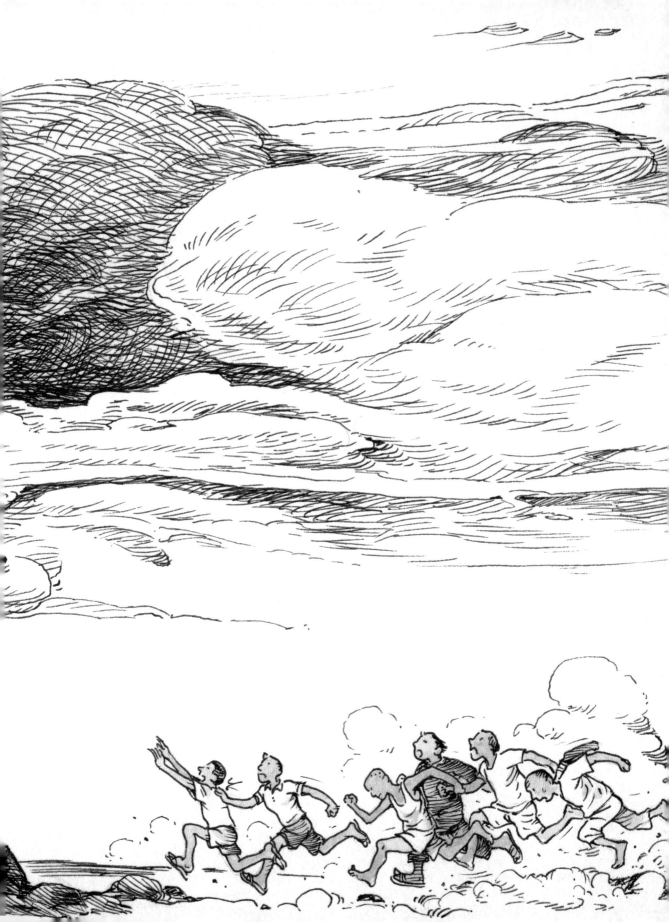

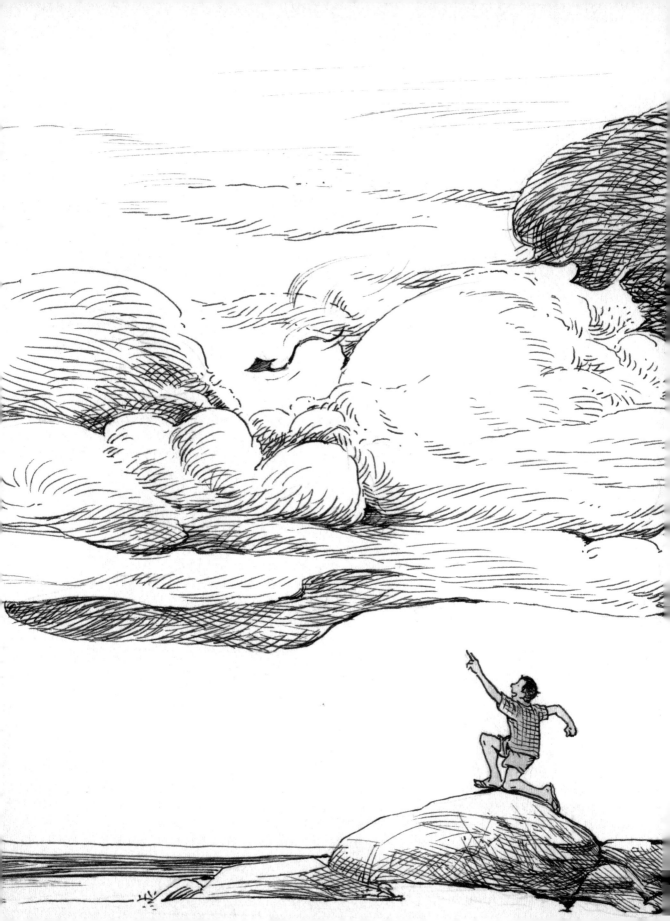

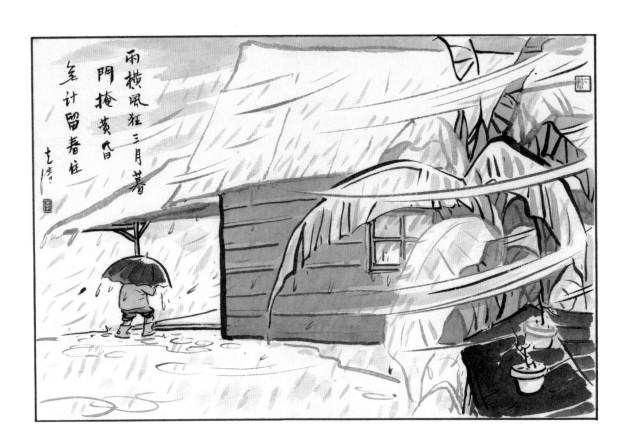

雨橫風狂三月暮
門掩黃昏
無計留春住

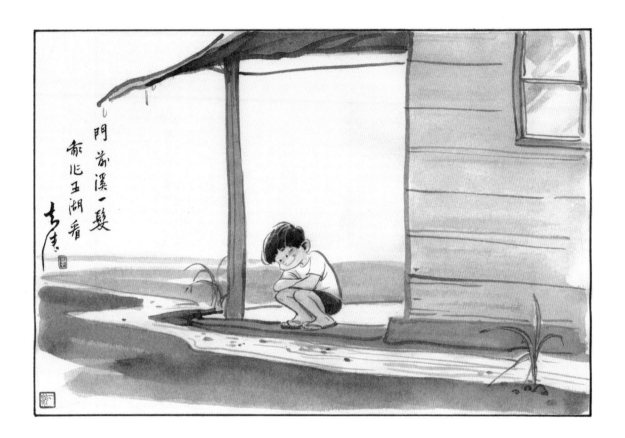

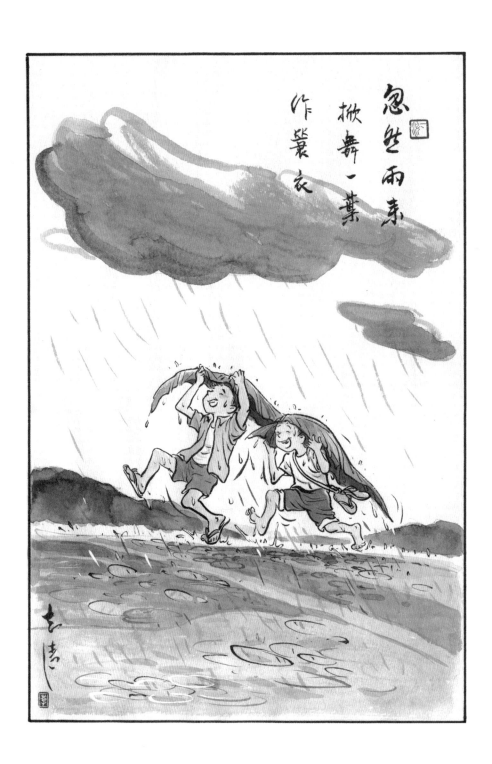

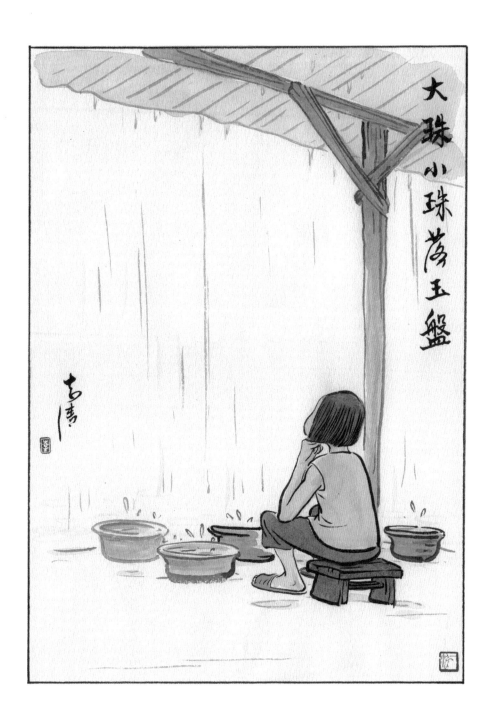

大珠小珠落玉盤

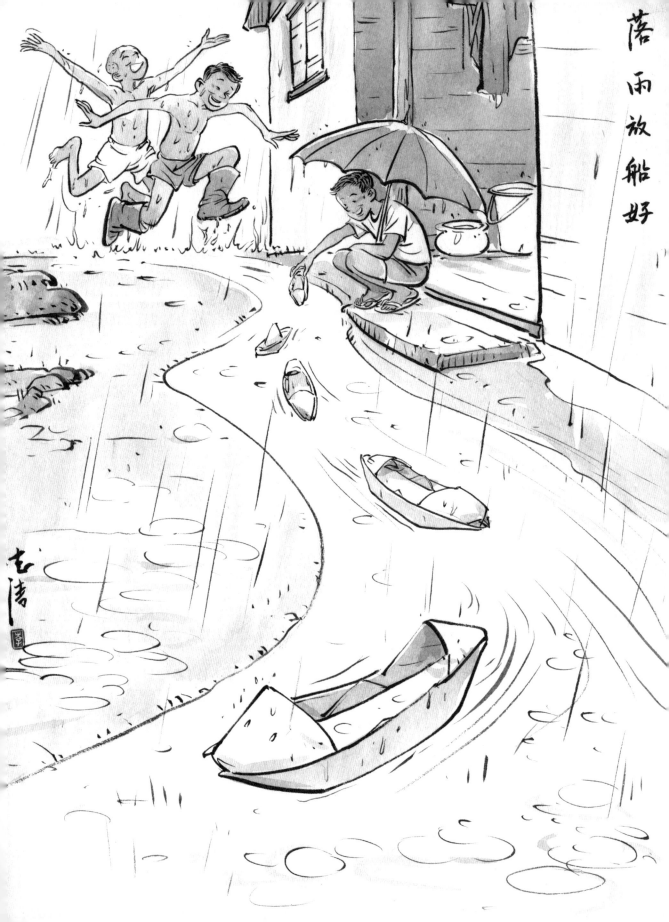

落雨放船好

詩人說：「古屋裏聽雨，聽四月，霏霏不絕的黃梅雨，朝夕不斷，旬月綿延，濕黏黏的苔蘚從石階下一直侵到他舌底，心底。」

我最能體會。小時候，雨水落下，聚水成沼澤，流動成小河，

啊，那是上天賜「雨」的水上樂園，令人雀躍不已。

聽雨

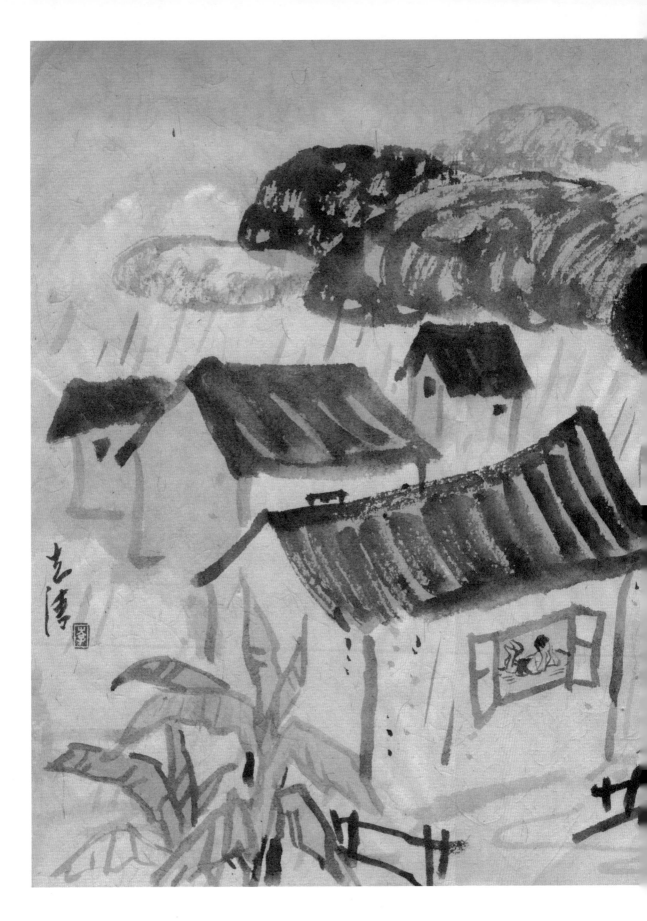

童趣

章 四

CHILDISH
FUN

小皮球

香蕉油

那兒開花

一十一

一五六一五七一八一九二十一二五六二五七

二八二九三十一三五六三五七三八三九四十一

四五六四五七四八四九五十一五五六五五七

五八五九六十一六五六六五七六八六九七十一

七五六七五七七八七九八十一八五六八五七

九十一九五六九五七九八九九一零一

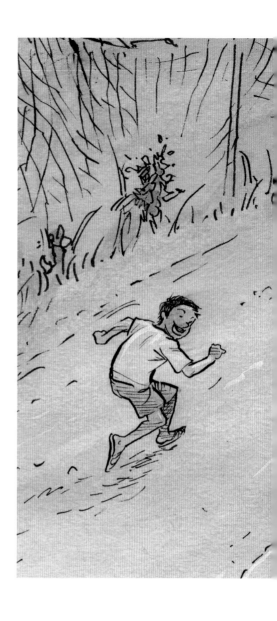

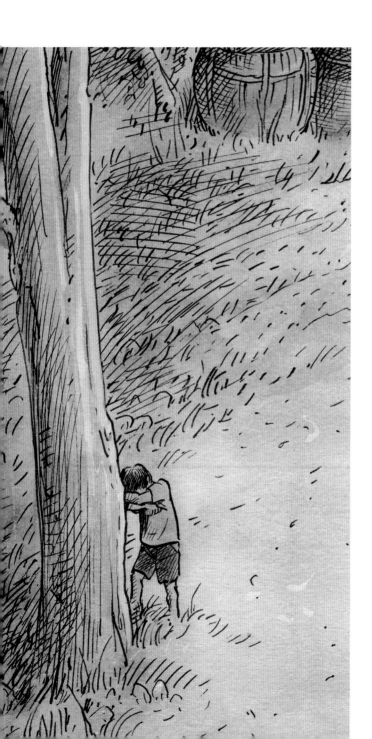

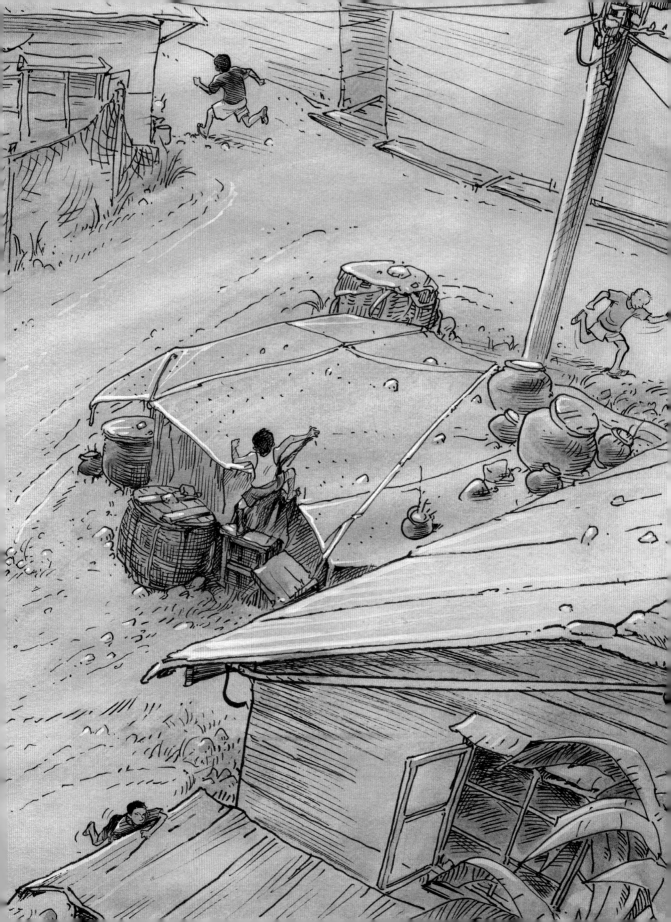

集體遊戲中，玩得最多的是「耍盲雞」與「伏匿匿」，不用腦袋，只須追逐閃躲，於嘻笑中又度過一個下午。

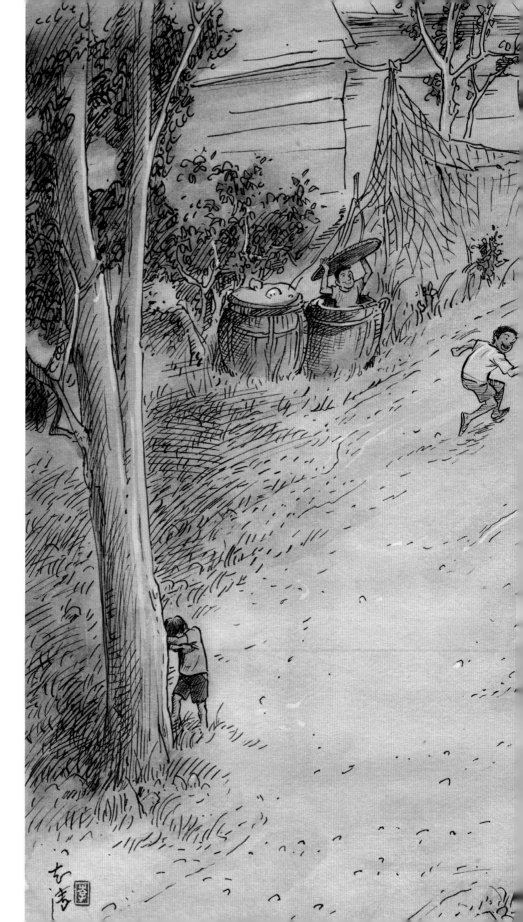

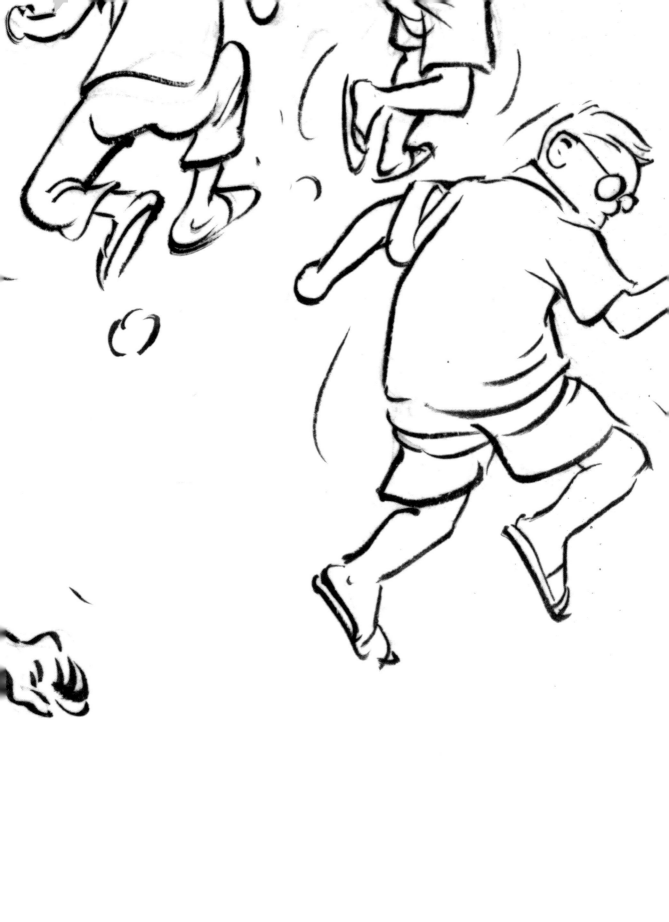

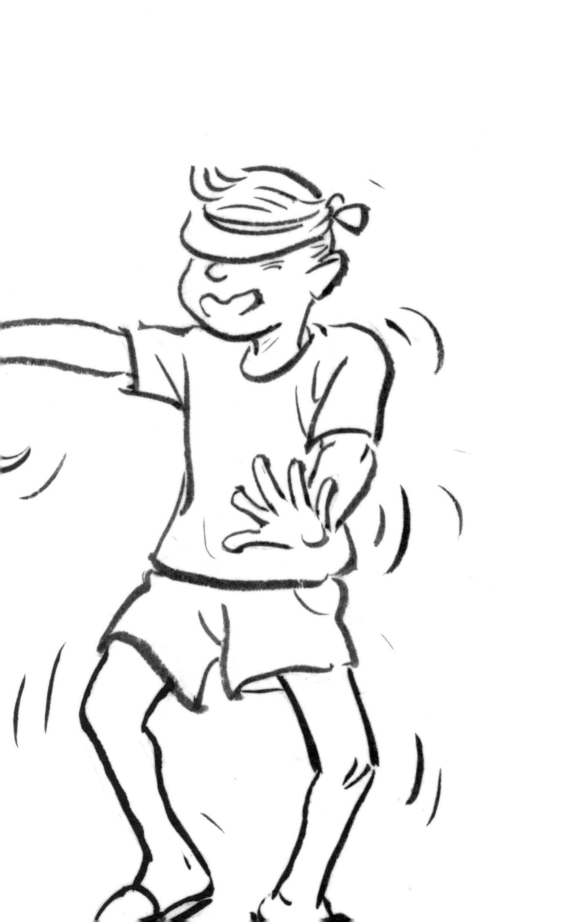

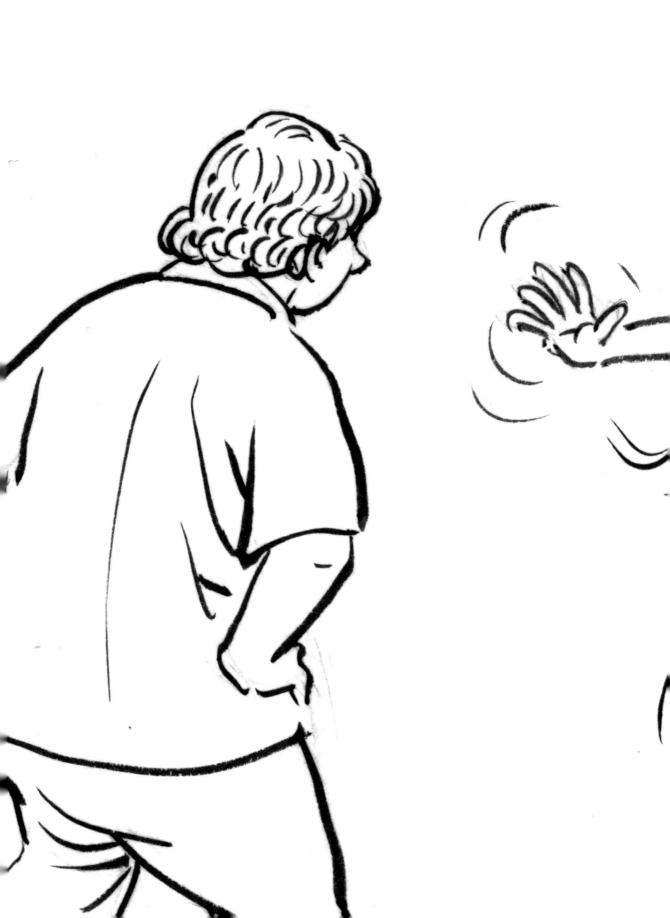

要盲雞

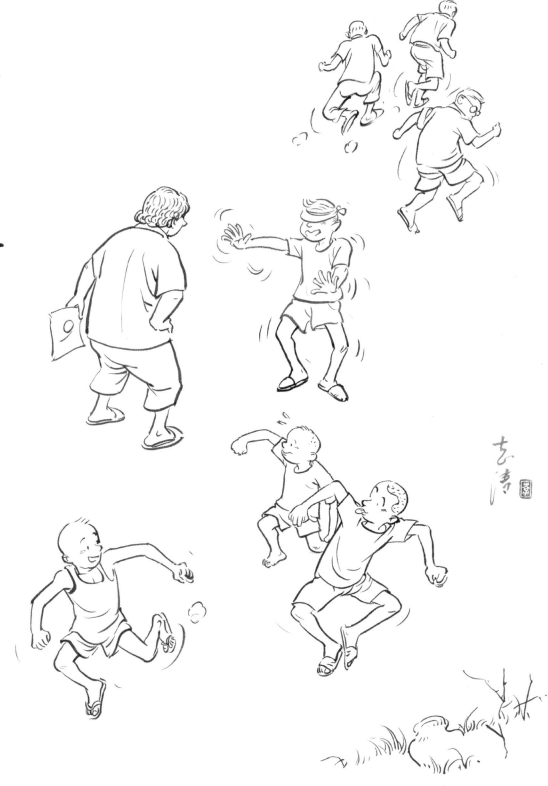

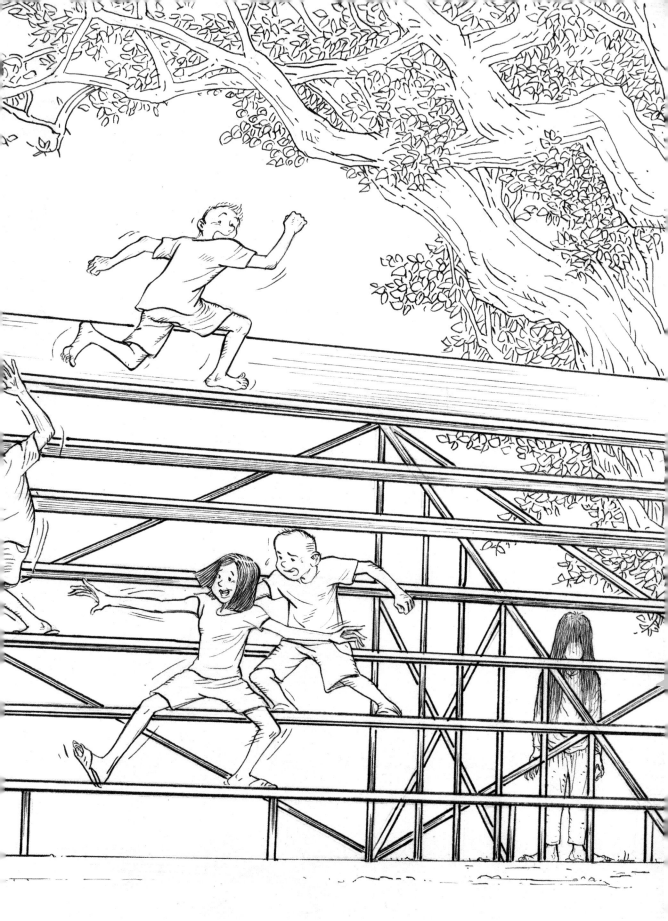

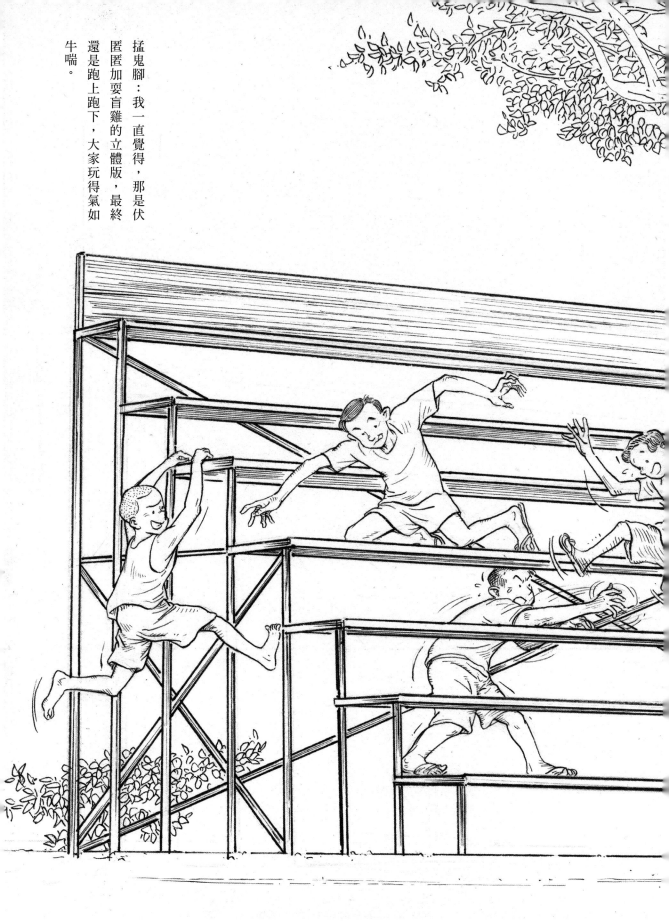

搲鬼腳：我一直覺得，那是伏匿匿加耍盲雞的立體版，最終還是跑上跑下，大家玩得氣如牛喘。

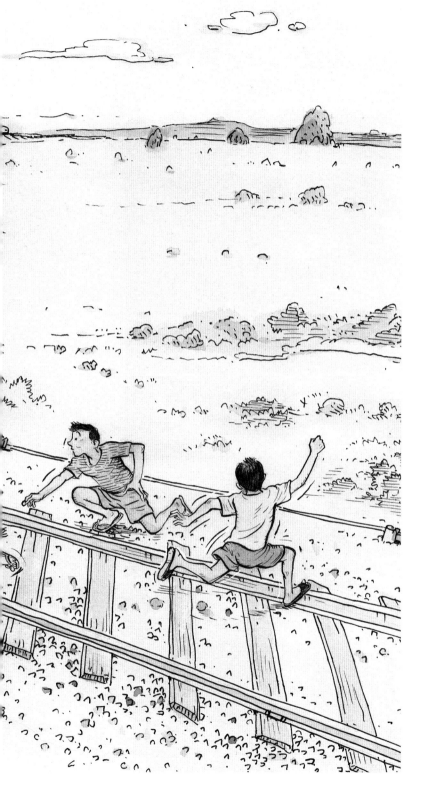

那時候物質匱乏，不像現在的小朋友有手機、電子遊戲消閒，玩物都是從大自然中來，上山下海，樹上溪澗，連火車路軌也成為孩子們的遊樂場。

兒時經常由大圍走至馬尿水，在路軌上遊玩嬉戲，丟石頭，不識死刻意在路軌上躺一下，表現自己勇敢過人，待聽到隆隆聲，火車接近才姍姍然跳開，險象環生，彷彿進入浪漫青春電影的一幕。當然，那時候的火車速度其實並不太快，更有小孩把銅幣放在路軌上讓火車輾過，壓成一片薄薄的橢圓形又有少許弧度的獨特飾物，從沒想過會有導致火車出軌的危險，造成大災難。

由羅湖至尖沙咀，整條路軌少有欄柵，一般人隨時可以走在路軌上。大圍與沙田之間更有一段火車與汽車交疊的交叉路，火車駛進時會發出叮叮叮叮的警示響聲，提醒路人及汽車小心避開，然後落下欄柵，讓火車轟然走過。我們

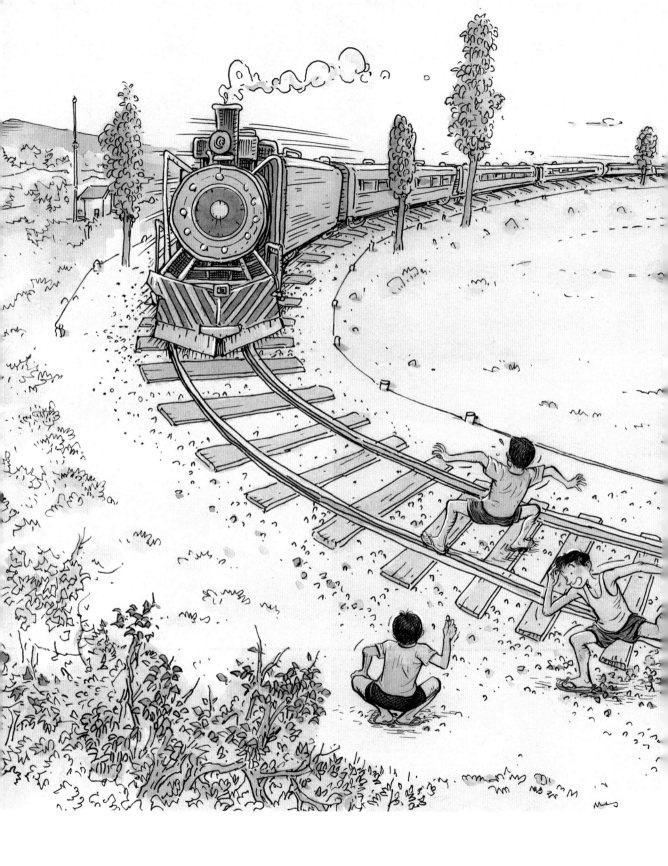

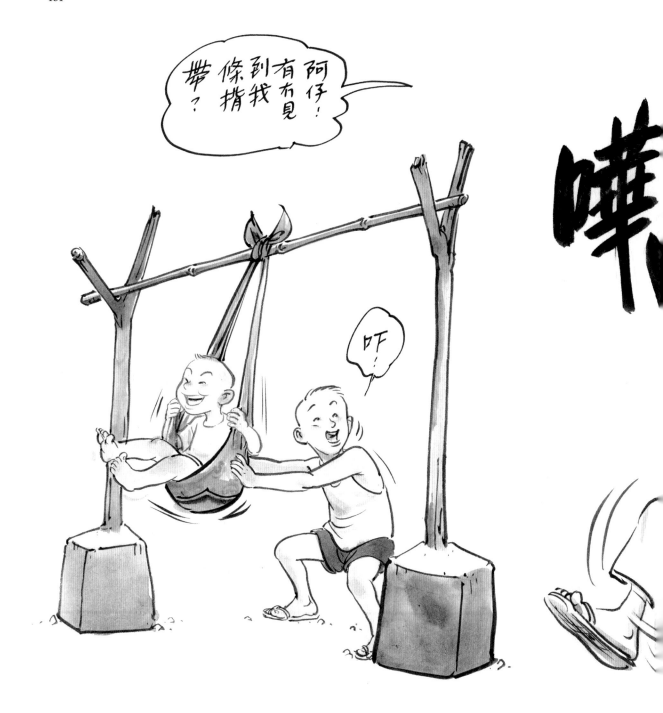

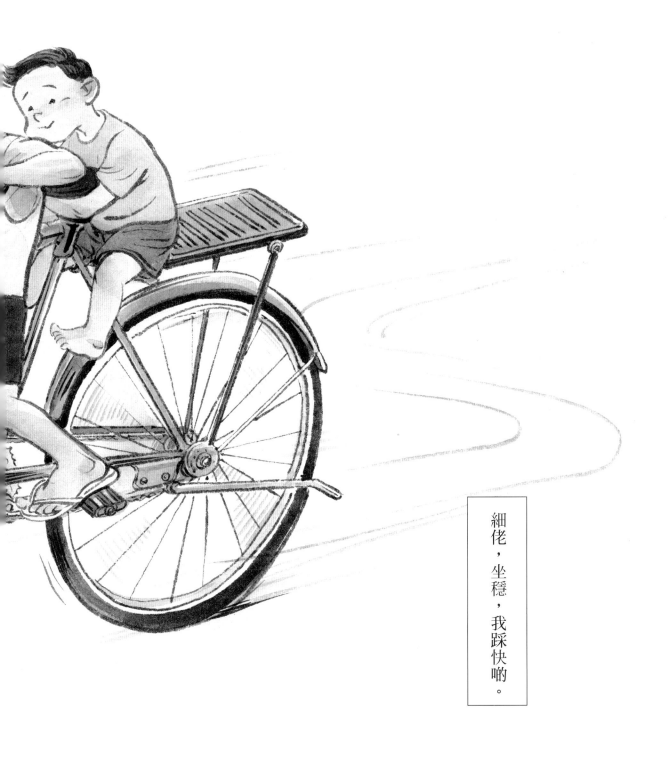

細佬，坐穩，我踩快啲。

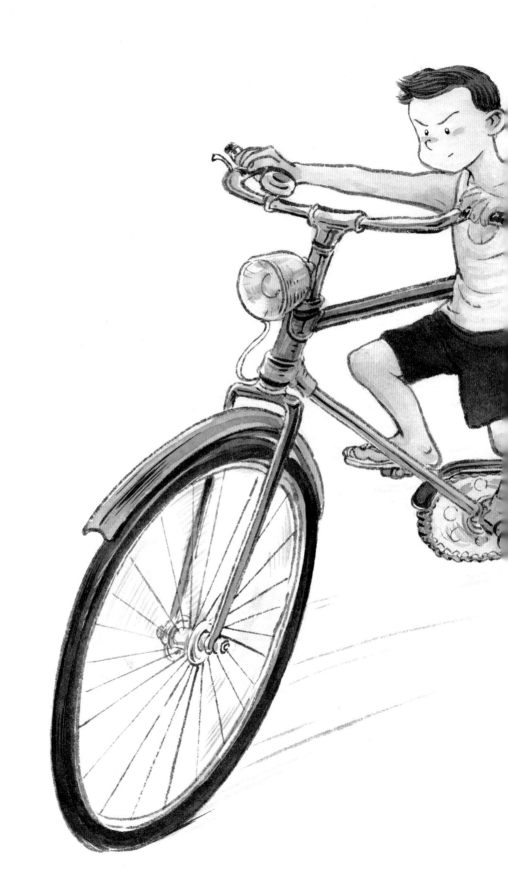

好花時節不閑身

185

住在鄉村，周圍都有果樹，荔枝、龍眼、黃皮、番石榴、大蕉、木瓜等等。炎炎夏日，正是水果成熟時，果香四溢，意態撩人。果樹當然都有主人，淘氣的我們卻偶爾會偷摘荔枝。荔枝長滿樹上，樹幹卻不好攀爬，我和哥哥自製工具，用長竹配上鐵圈，套著樹枝猛力拉扯，荔枝掉得滿地。後來改良了工具，在鐵圈之下加了個塑膠袋，像捕蟲網，再拉扯樹枝時，荔枝就會掉到袋裏。其實香港的荔枝都不太甜，品種多是桂味，大核，加上未熟透，

酸得叫人眉眼口鼻聚在一起。我多年後才嘗到細核厚肉又清甜的糯米糍，還有掛綠、妃子笑，才真正嘗到荔枝的真風味。偷摘荔枝其實只為貪玩，鄰居大人們也一隻眼開一隻眼閉，任由我們胡鬧採摘。荔枝樹上有白色扁扁的小昆蟲，俗稱臭屁辣。媽媽說臭屁辣會射尿，如果眼睛給射中，會刺痛難當。我每次看到，立刻把眼睛瞇成一線，以防萬一。

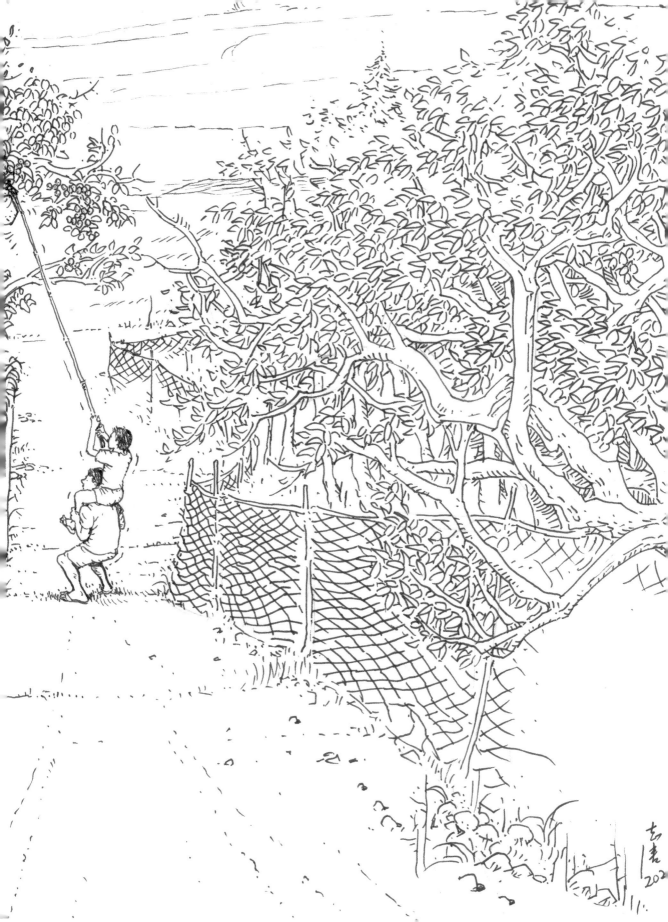

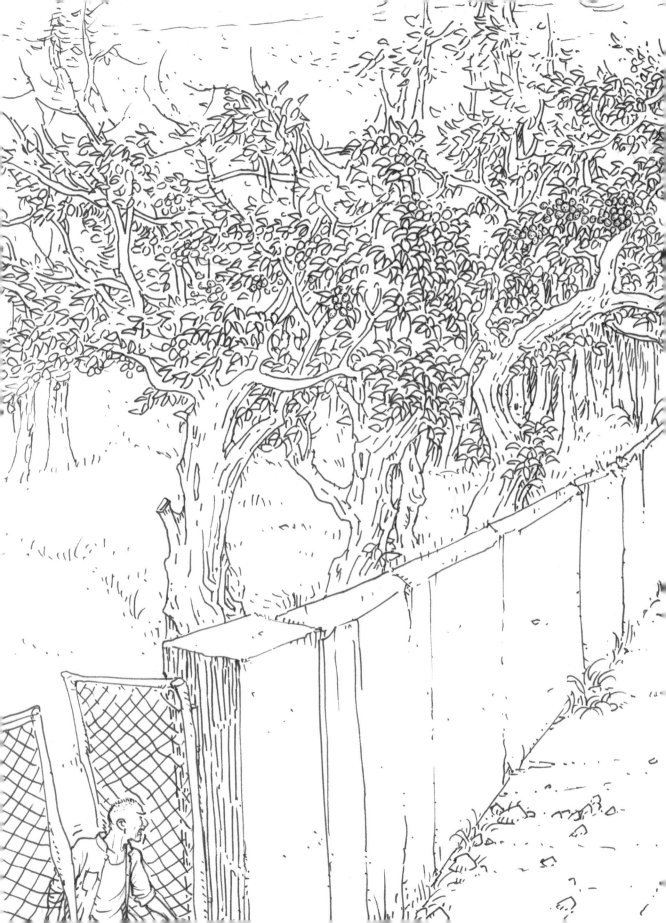

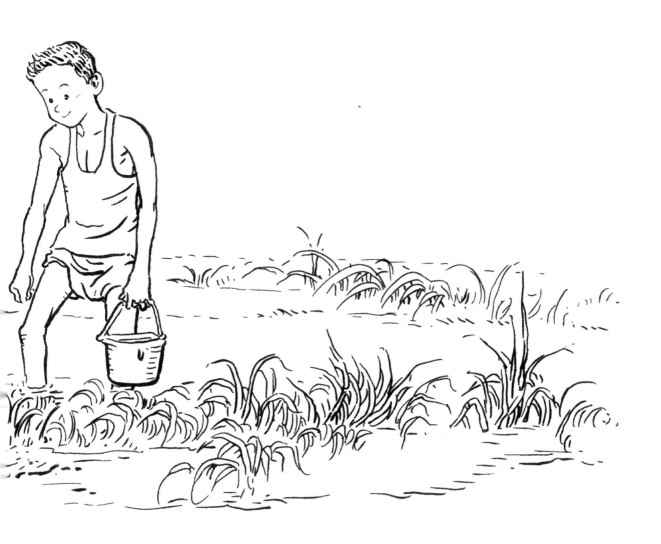

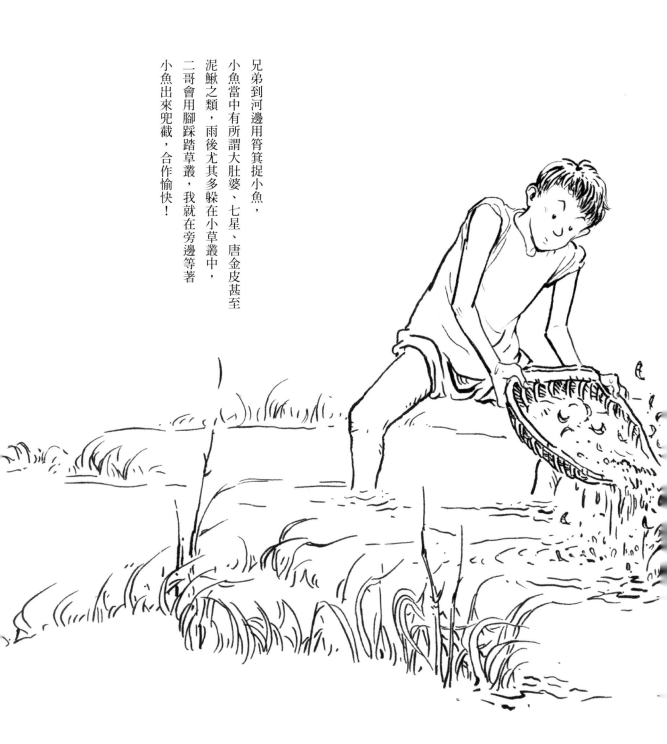

兄弟到河邊用箬箕捉小魚，
小魚當中有所謂大肚婆、七星、唐金皮甚至
泥鰍之類，雨後尤其多躲在小草叢中，
二哥會用腳踩踏草叢，我就在旁邊等著
小魚出來兜截，合作愉快！

打碼子

土清

抓豆袋

土清

那時候沒有太多玩具，但有很多遊戲。小朋友只需要簡單的道具或簡單的規則，就可以嘻嘻哈哈玩無限個下午。

拍公仔纸

射波子

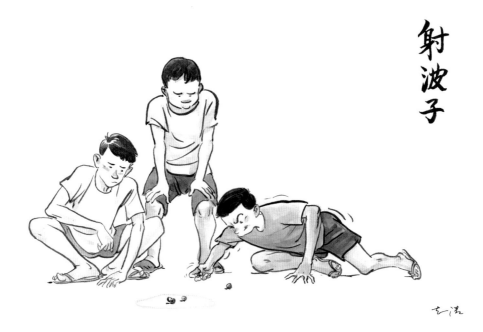

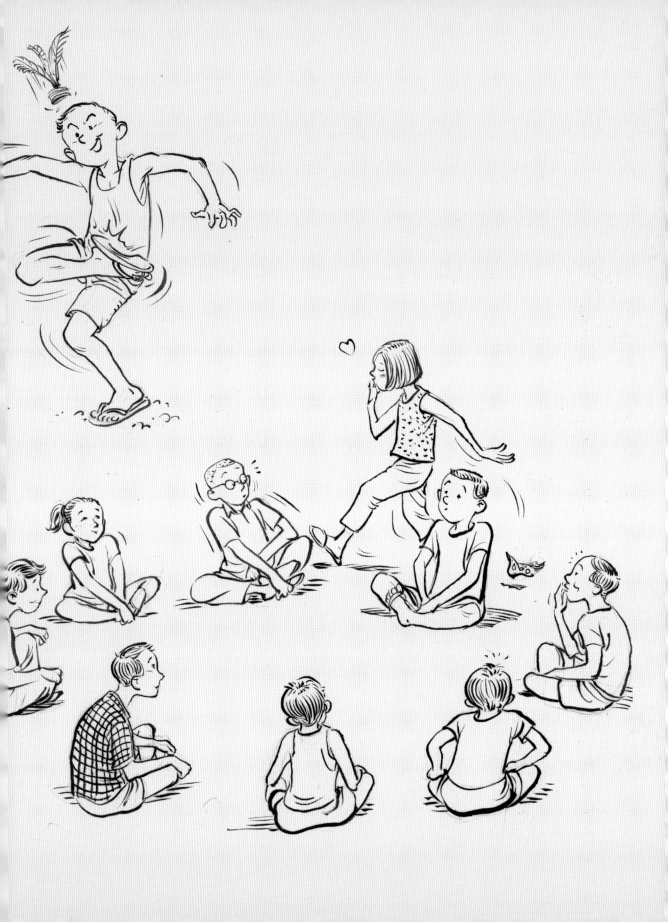

踢毽、掟手巾、拍公仔紙

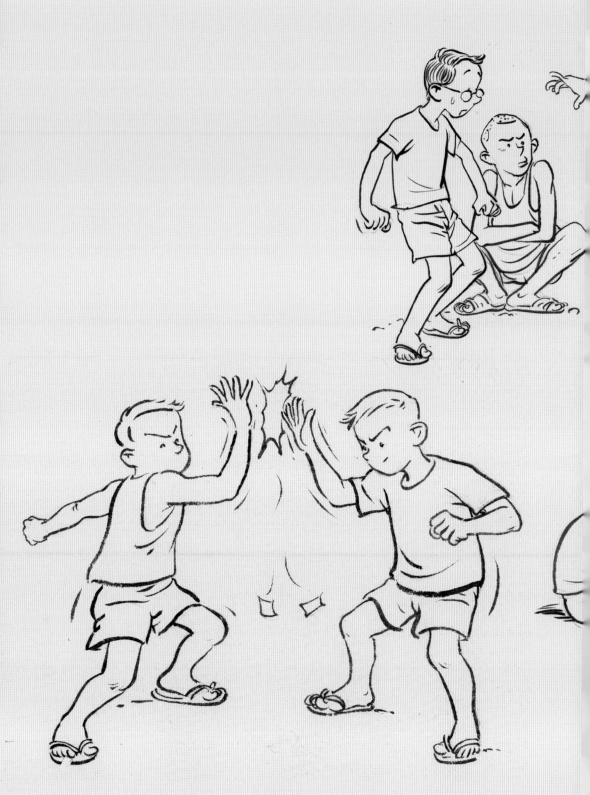

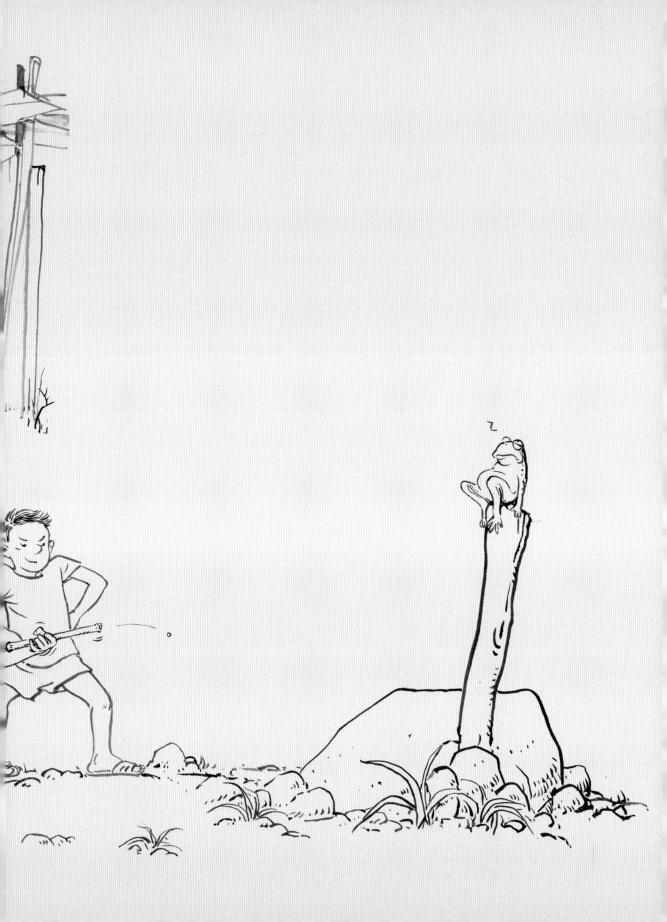

逼迫筒、橡筋繩

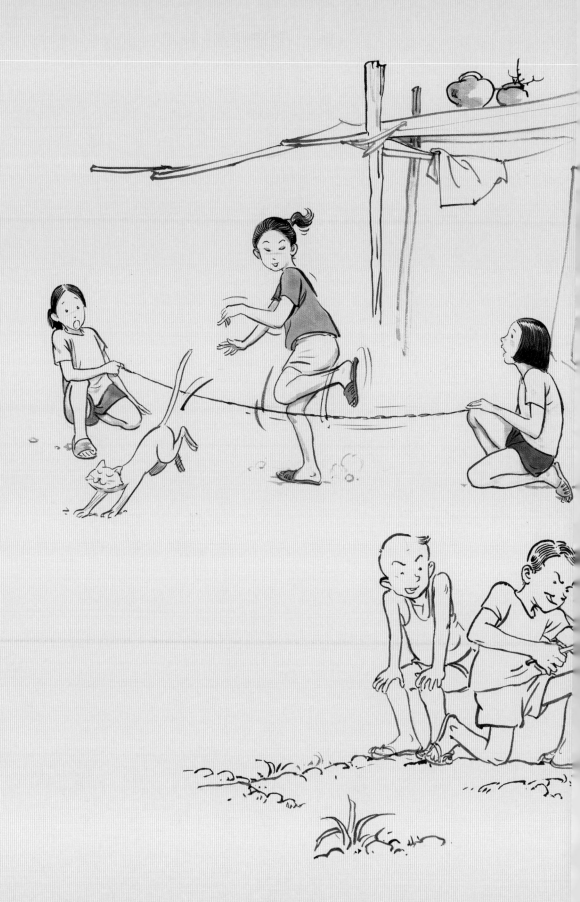

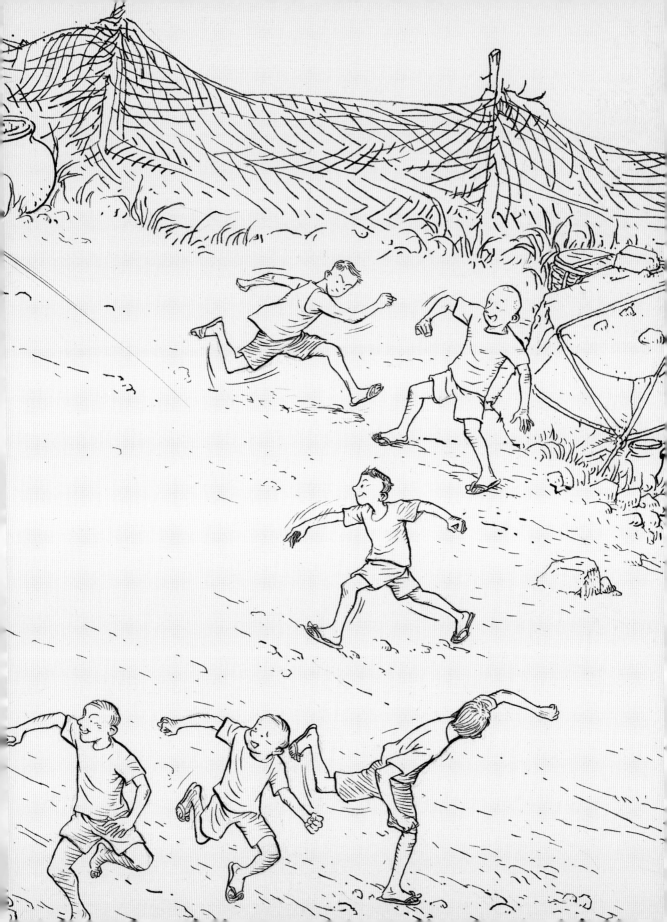

掟嘥仔

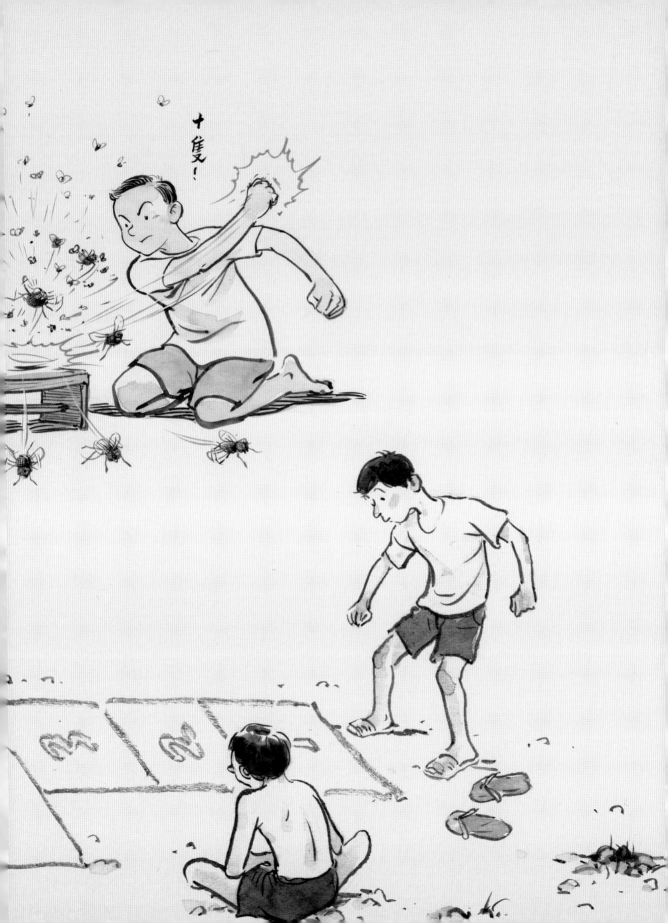

捉烏蠅、跳飛機

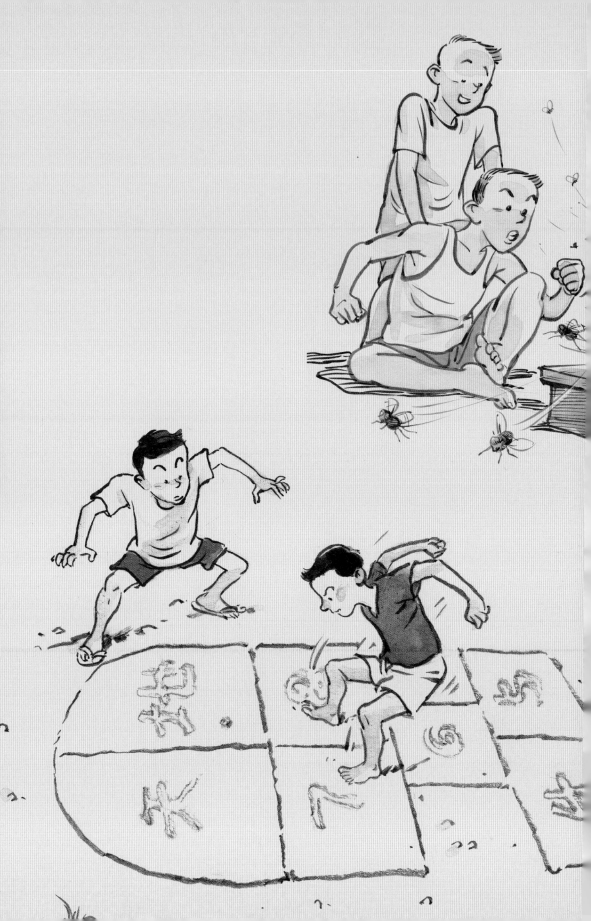

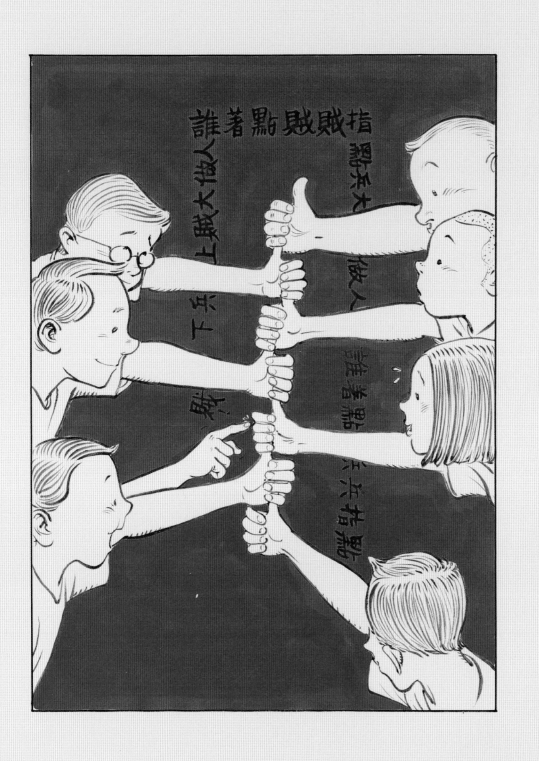

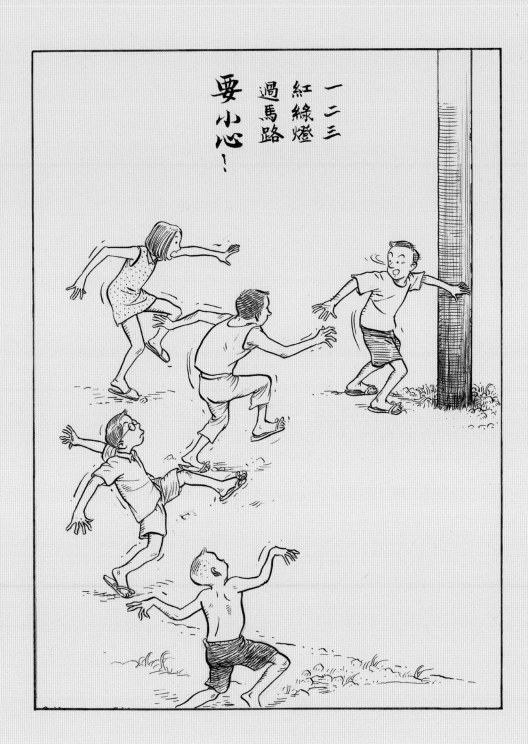

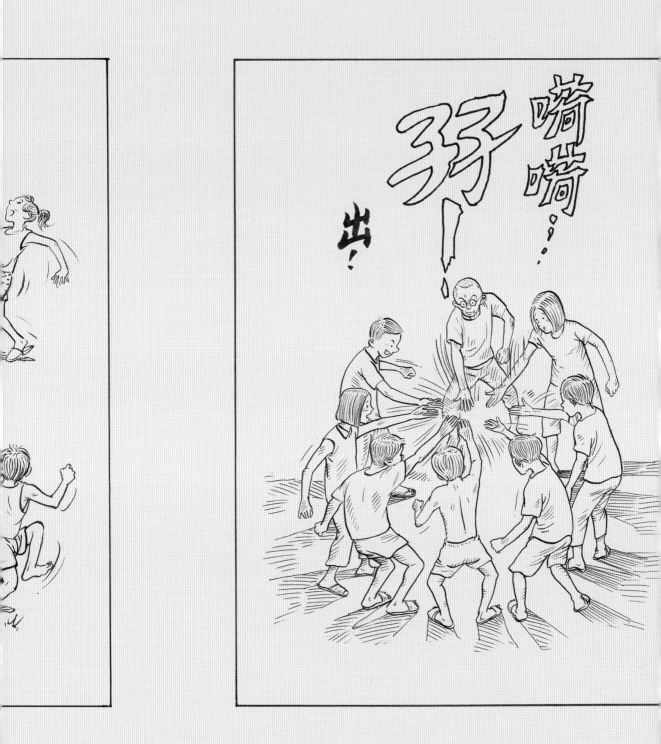

嗰孖、十字剝豆腐

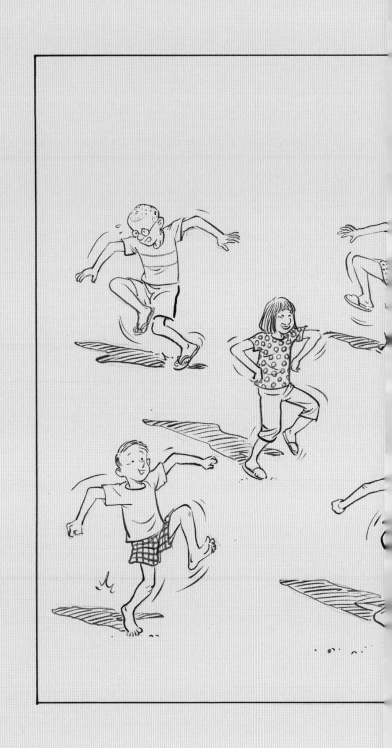

麻鷹捉雞仔、報告總司令

猜皇帝

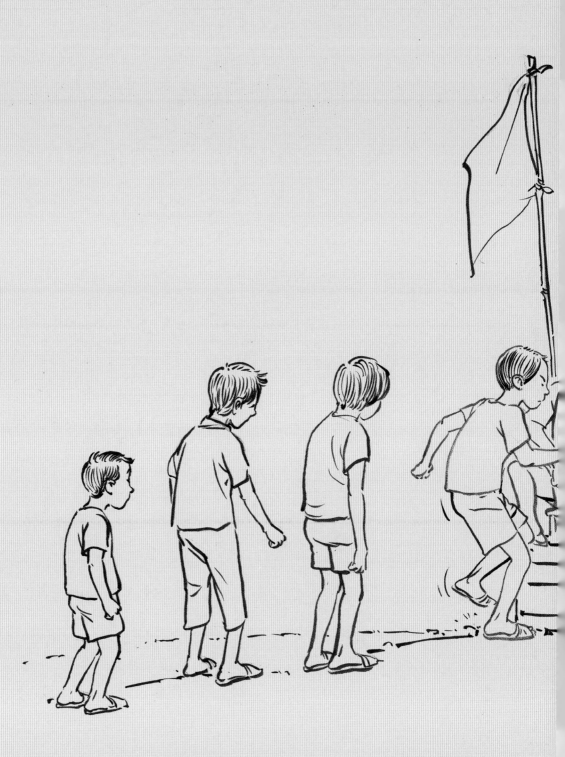

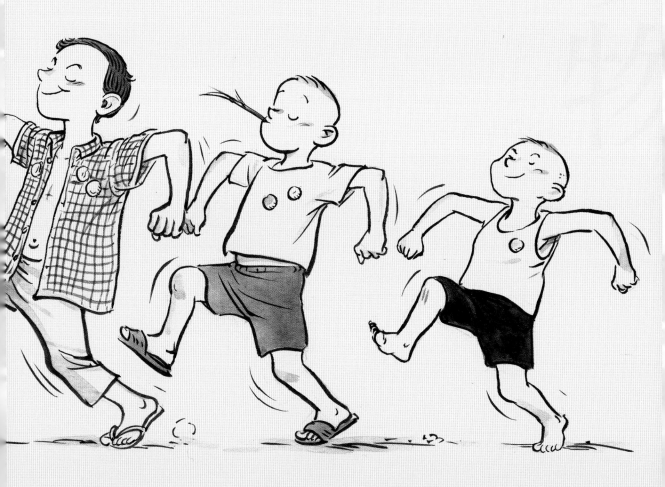

荷蘭水蓋

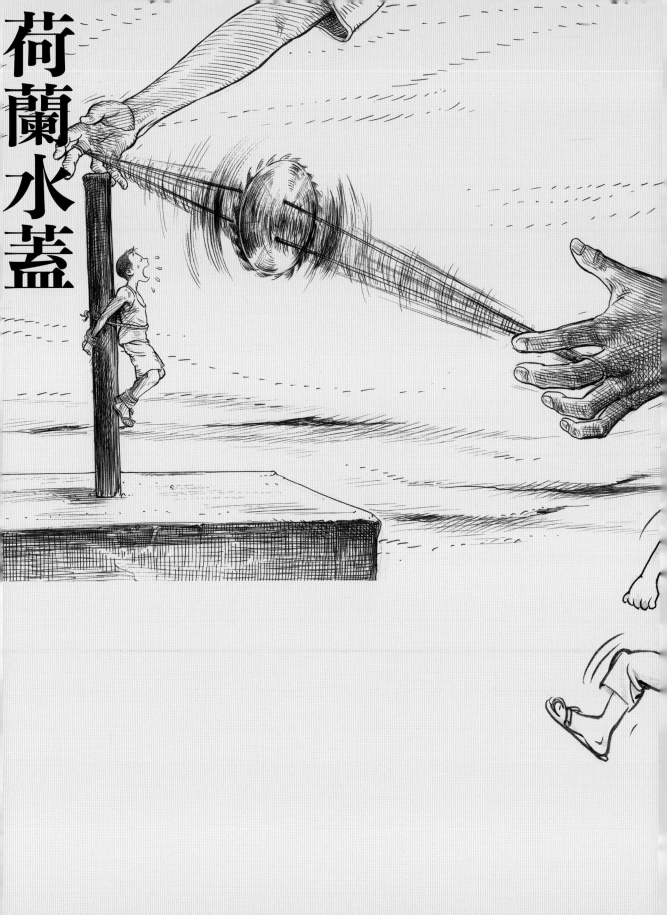

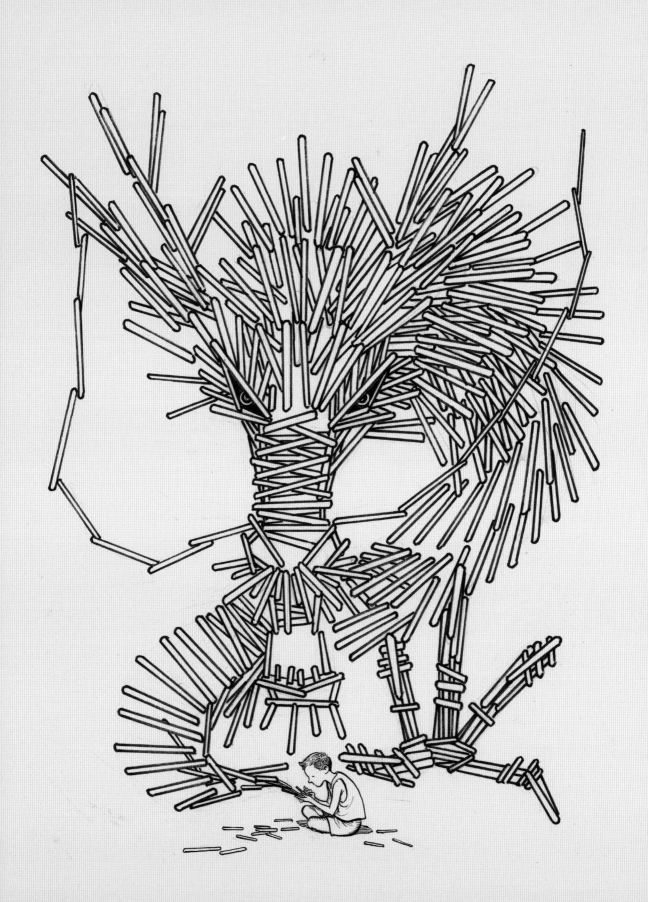

雪條棍、波子機

有一段時間士多辦館流行一種波子機，體積龐大，像一台橫放的雪櫃，玩一局五毫子，我回家找一件木板、一些釘子及橡筋自製一個，居然跟真的差不多，鄰居的小朋友看到也跟著做，於是幾個小朋友家中都有。

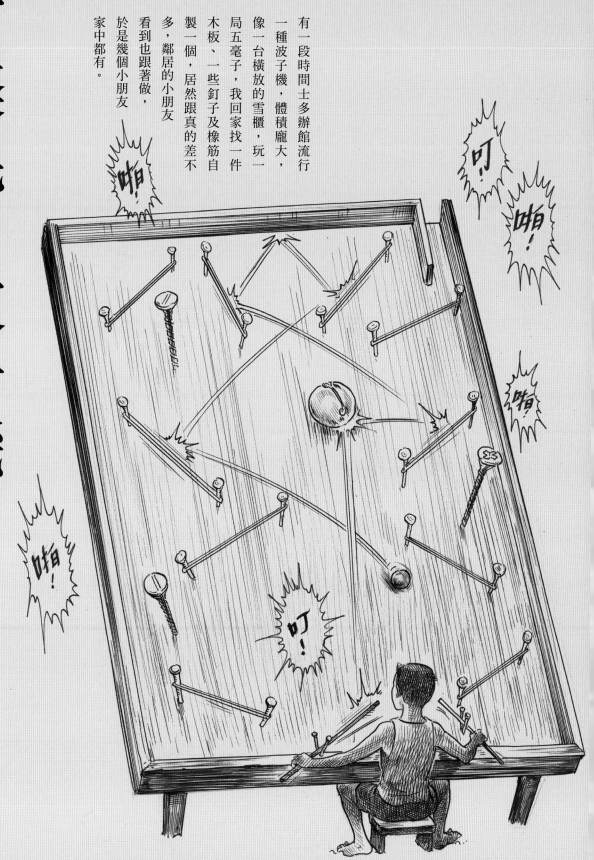

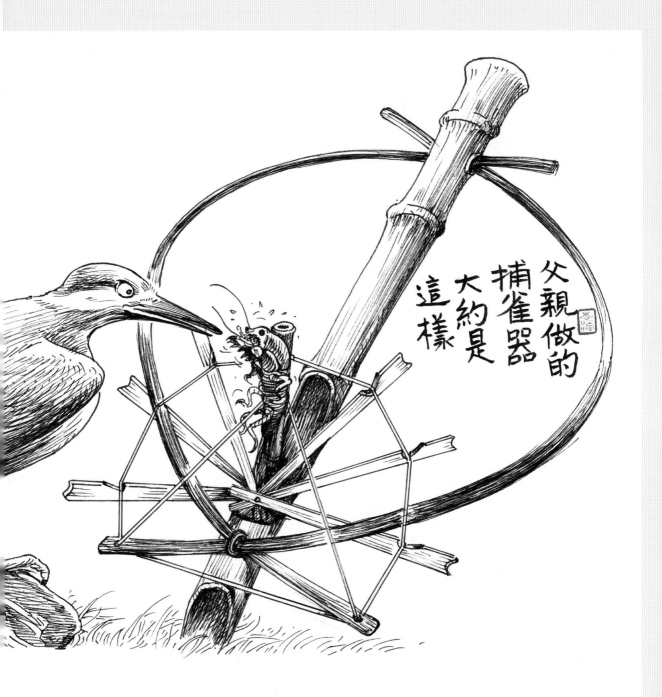

父親做的捕雀器大約是這樣

父親做事仔細，執著，完美主義，溫柔敦厚，對藝術卻是一竅不通。

父親開辦雜貨店，也幫人家理髮，名字中有一「竹」字，有年父親用竹枝做了一個捕雀器，這個裝置簡直可比諸葛亮的木牛流馬，又精緻、又實用！外形有點像弩，跟其他的捕雀方法比實在厲害得太多，差不多每天都能捕獲不同的小鳥。

黃昏後父親從雜貨店回來，每晚做一點點，大約幾個晚上完成。較粗的一支竹做主幹，其餘小竹做小件，竹枝用小刀切割，火炙開孔，打磨圓滑，我看著覺得很美，像小飾物，中間放一隻土狗做餌，小鳥一旦觸動機關便會被索著，每天插在田裏，放學後我總急不及待趕著去看，老遠就見到有小鳥被捕獲，有一次更捕得一隻龐大的翠鳥，顏色繽紛，漂亮非常，讓我們幾兄弟樂上好幾天。之後數十年，我忽然想起此事，問父親能否再做一個，父親說年紀大手震震，怕做不來，人大了，現在連小昆蟲也不忍弄傷，回想起來這個捕雀的玩意也太不好。父親精細的手工卻令我十分仰慕佩服，有年春節我寫了幾條揮春給大哥老家張貼，父親悄悄對大哥說還不夠工整，大哥說太工整不如用電腦印刷，這才叫有人味！

走圈

一支竹仔拼一個鐵圈。邊走邊推，鐵圈向前滾動。我可以走一個下午，純自娛的玩物。

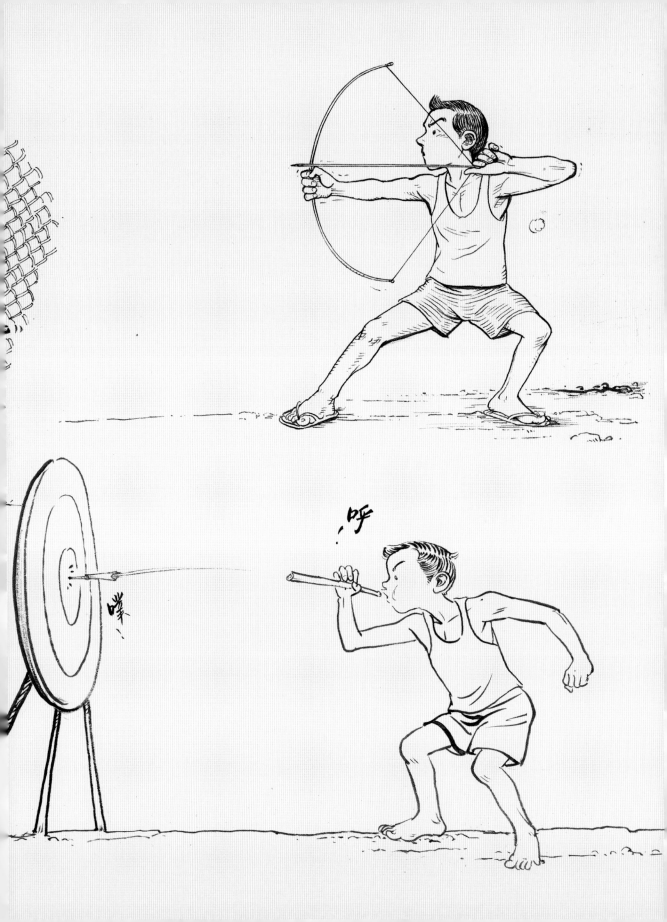

射箭、吹箭、康樂棋

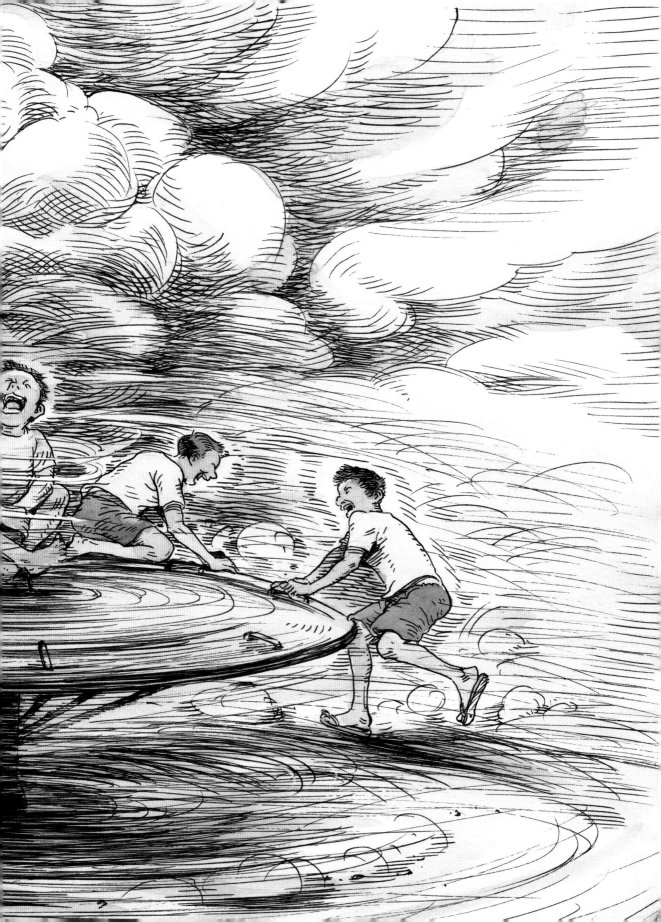

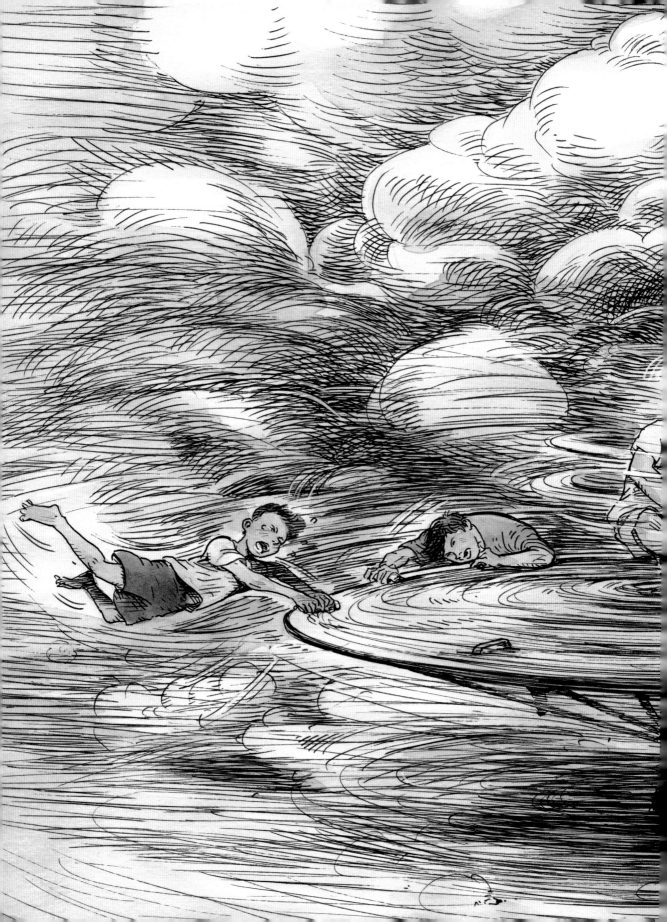

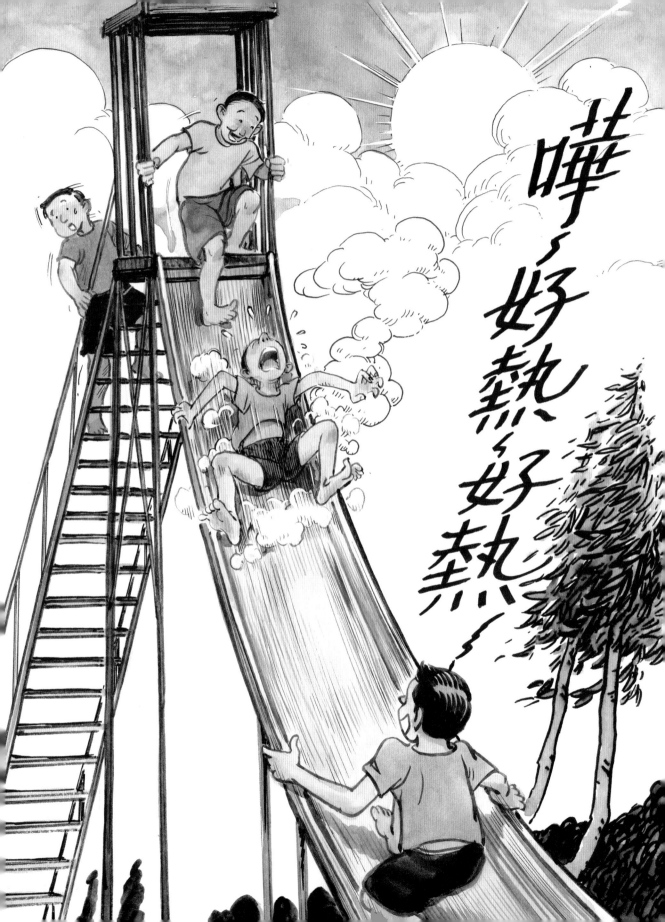

白田村沒有「氹氹轉」與「滑梯」，但公園有，那是可以讓小朋友流連忘返的遊樂設施。

小朋友一多，大家輪流排隊上滑梯，以及分坐氹氹轉上，都是讓人難忘的一幕。

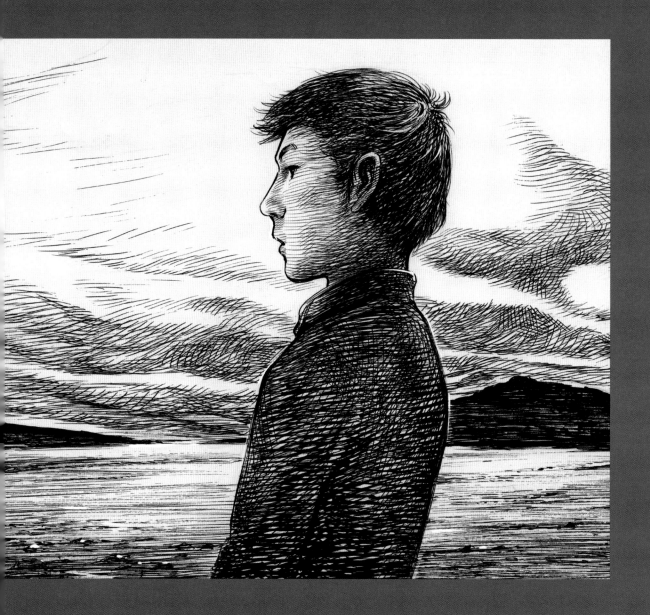

那一年，我在村內看著遠方，看著我可能的將來。很遠？還是很近？

香江掠影

GLIMPSE OF HONG KONG

闊別鄉郊的山水與田疇，讓雙足踏遍港九離島。

我緬憶當日繁華鬧市雛形的遠景與邇觀。

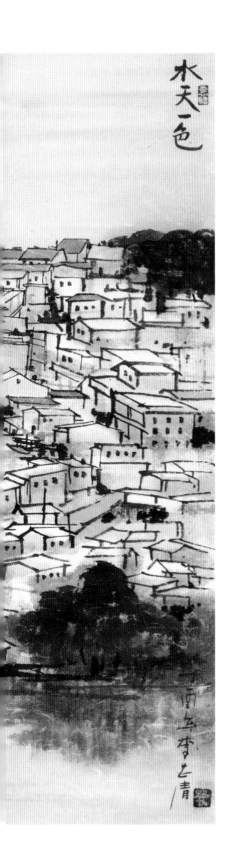

水天一色

丙寅年李老青

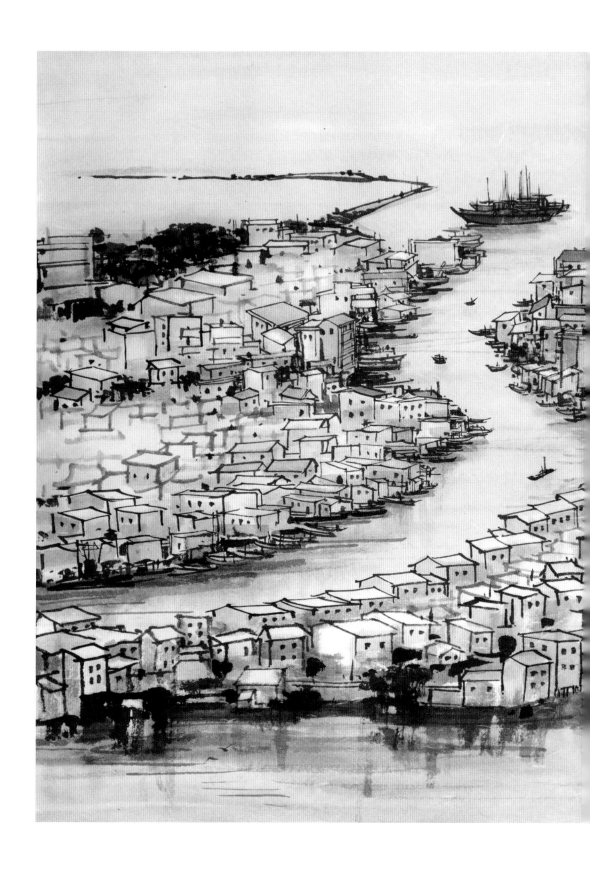

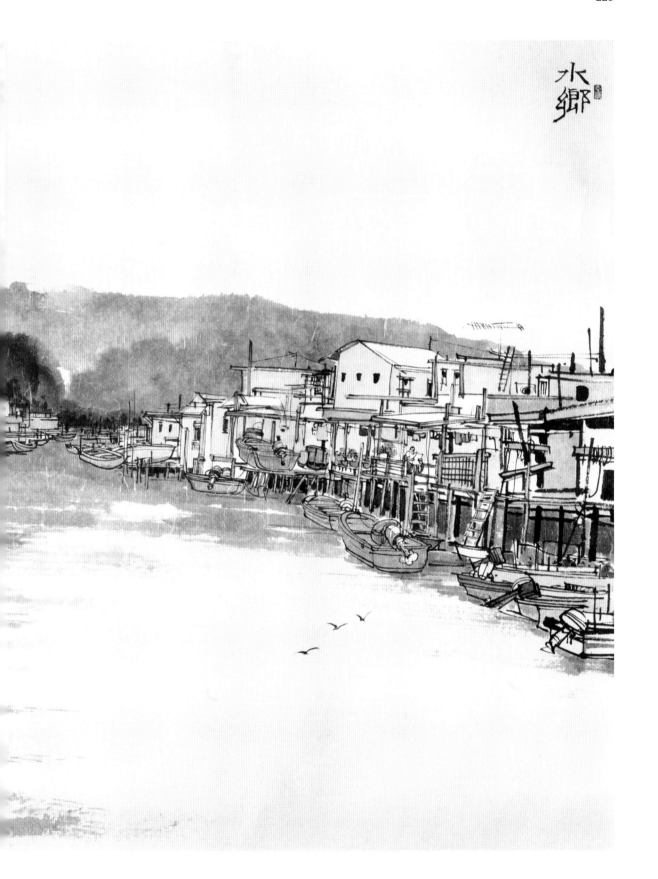

水鄉

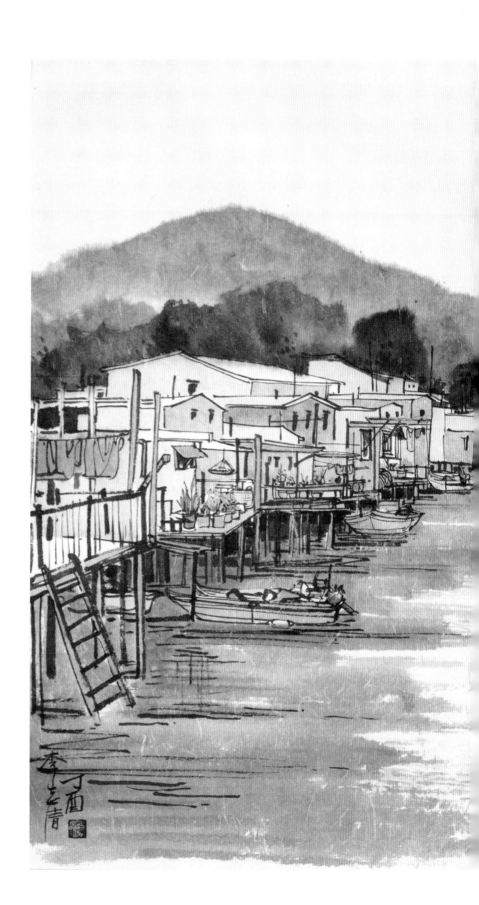

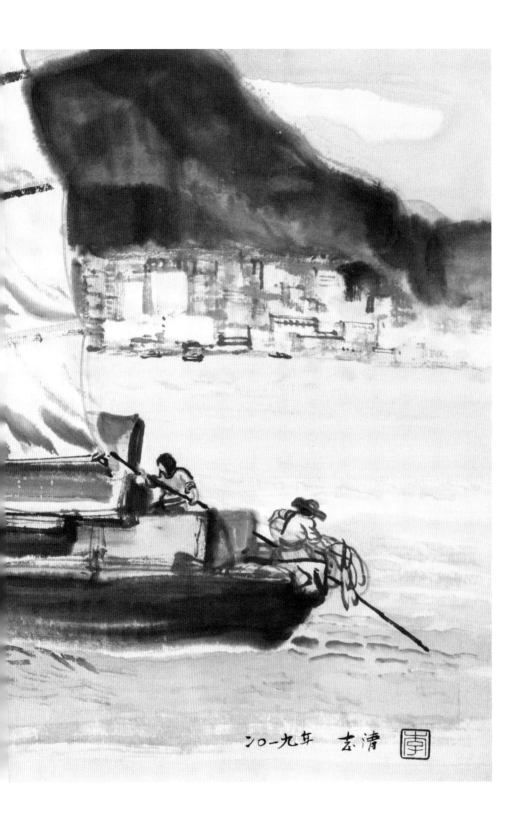

二〇一九年　玄清

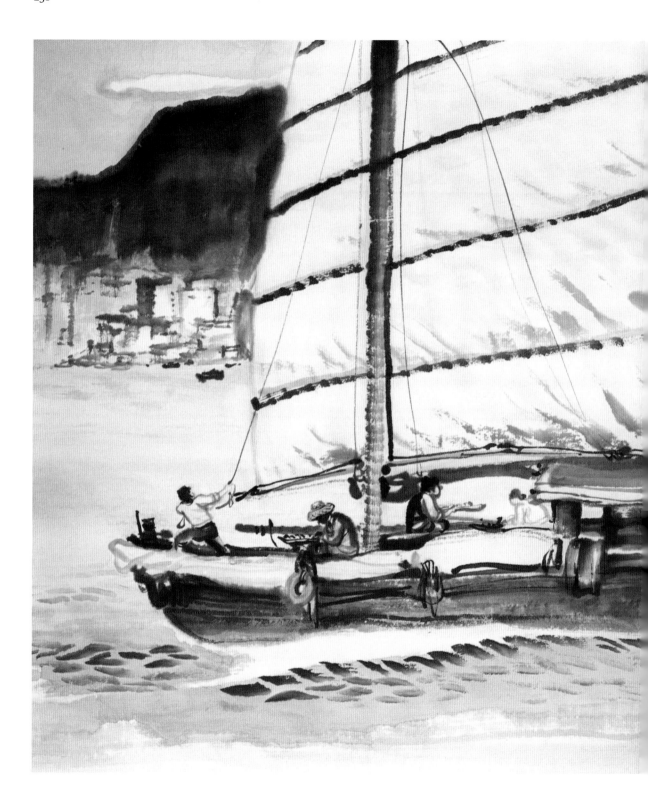

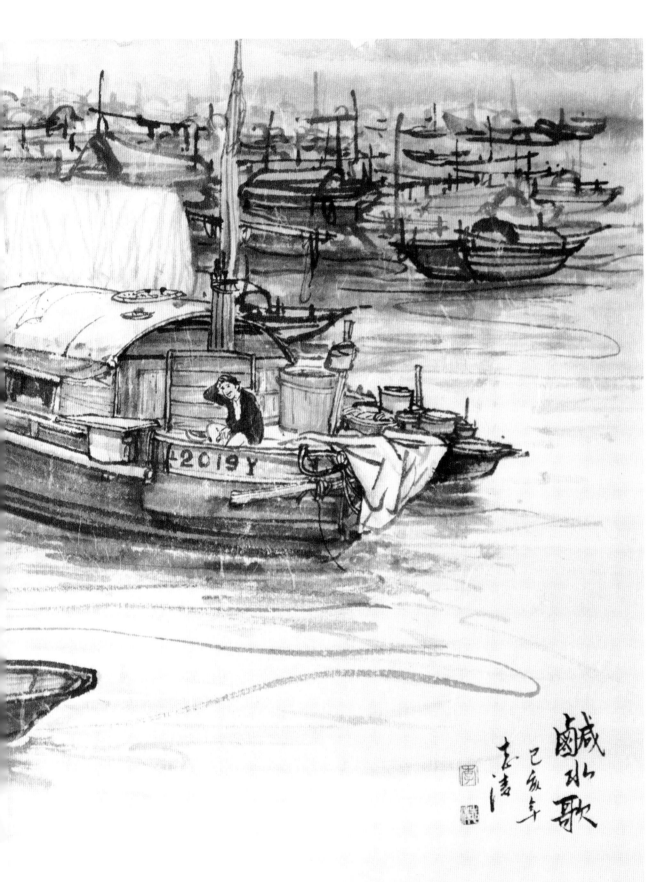

鹹水歌
己亥年
志清

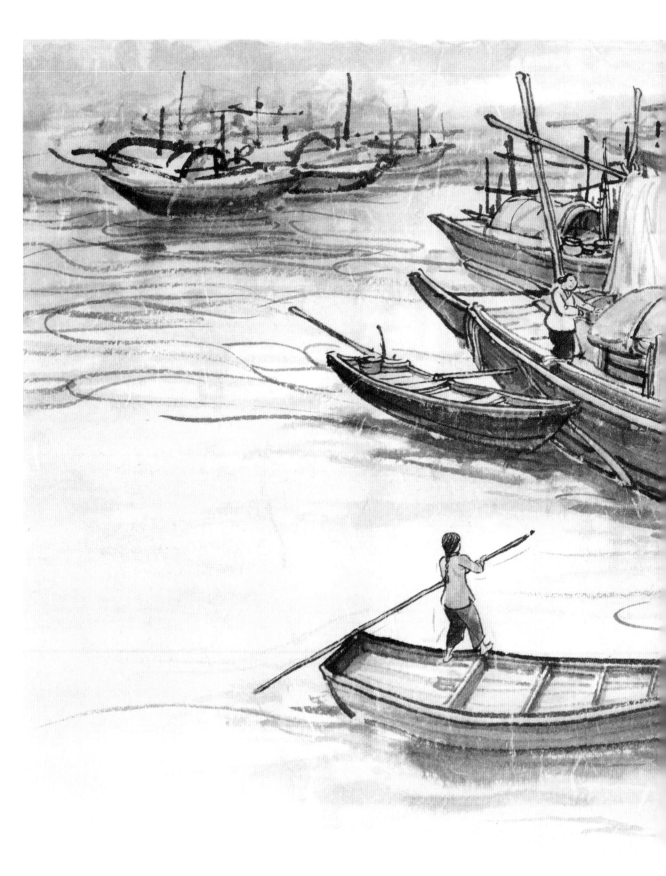

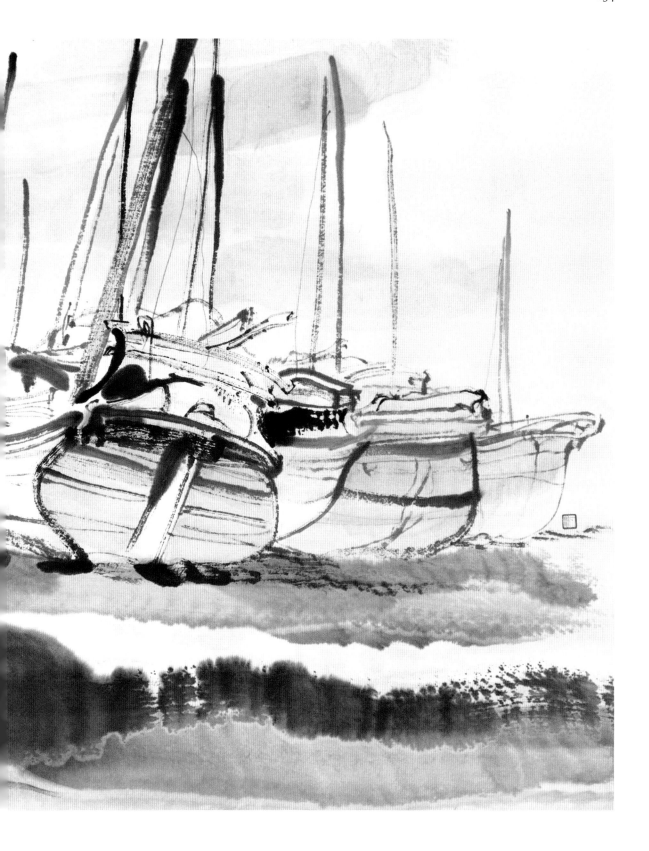

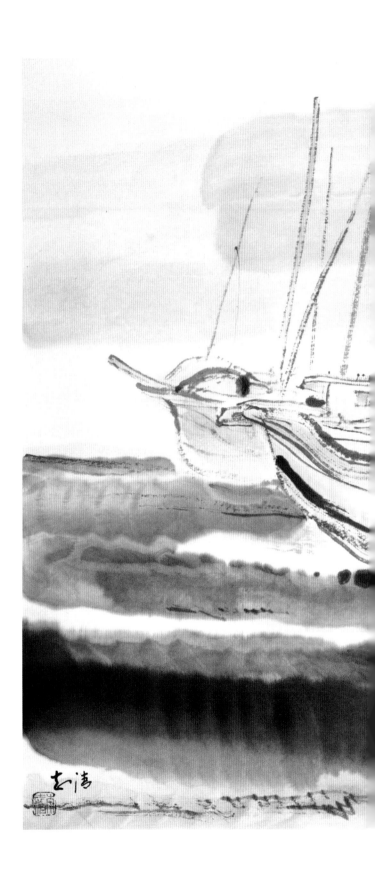

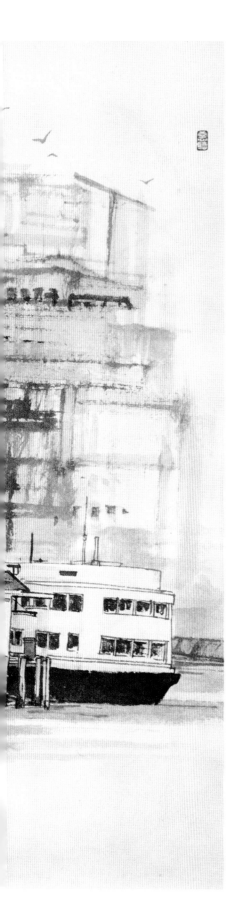

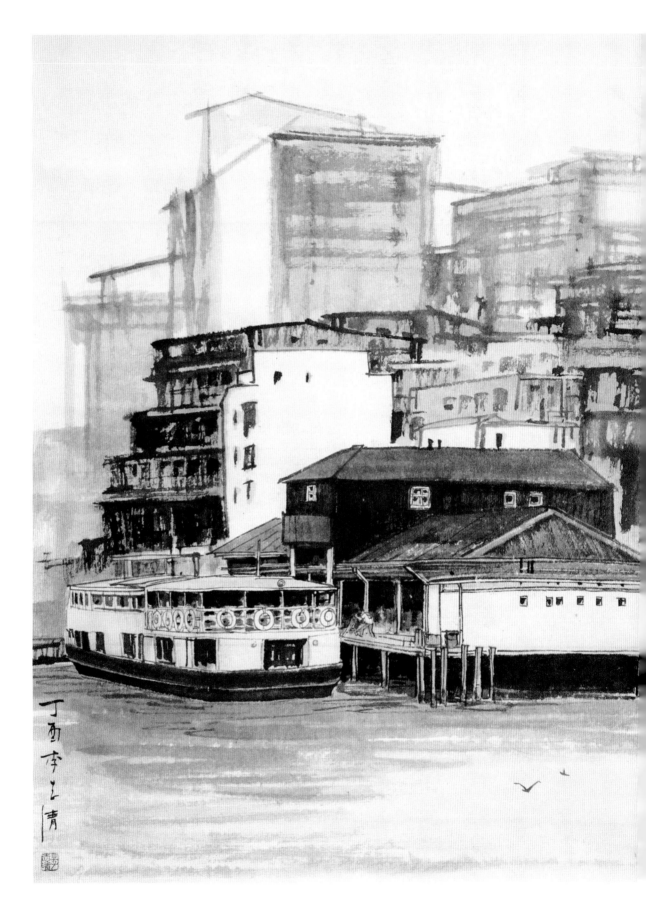

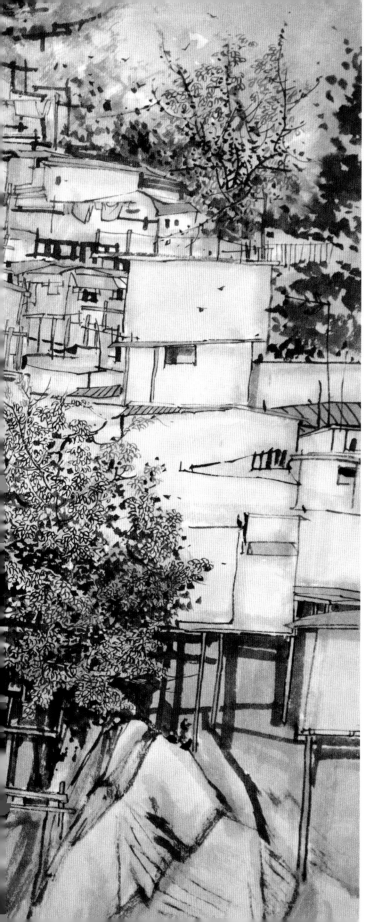

木屋寮舍

SQUATTER

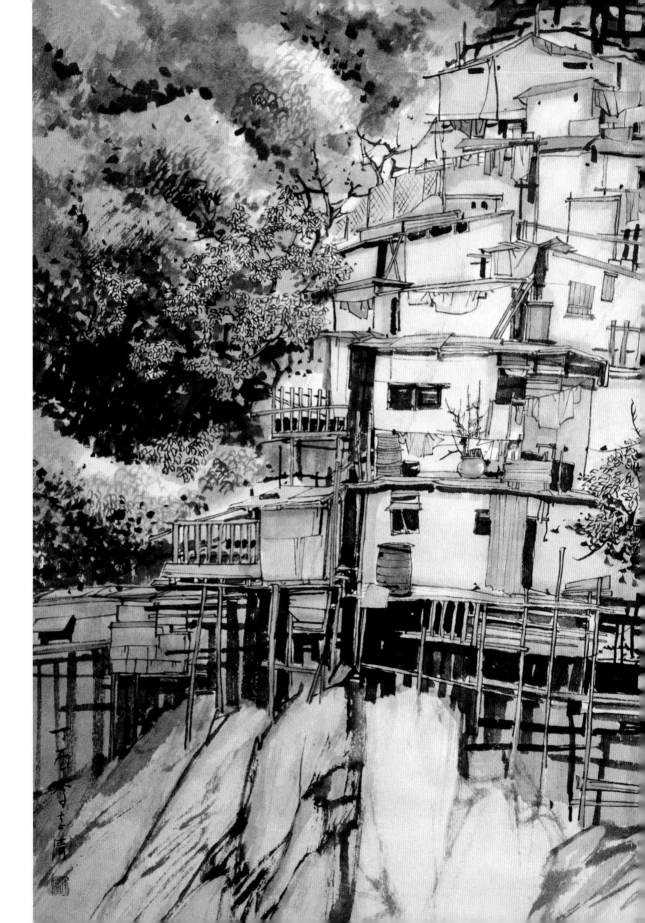

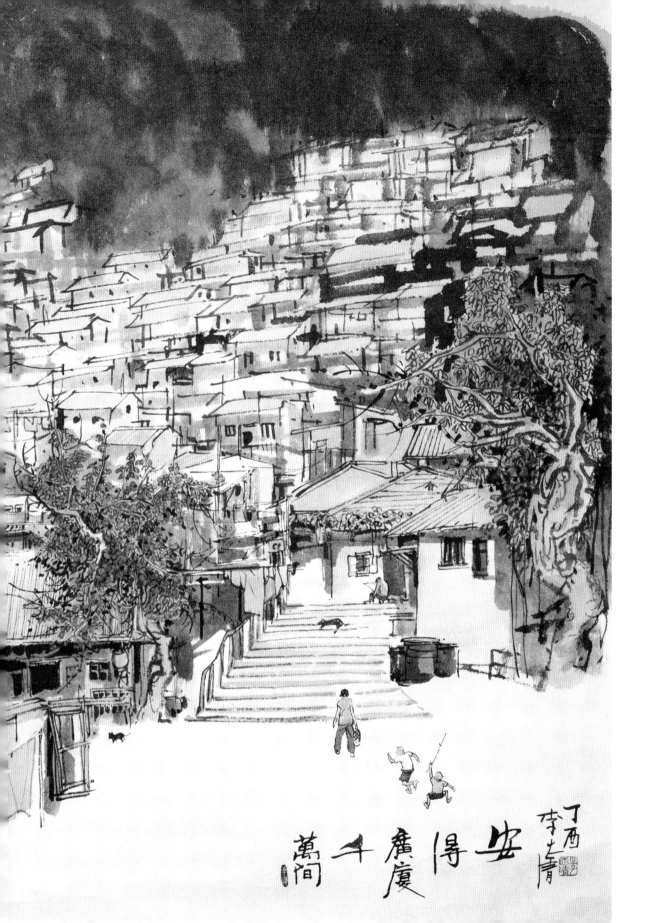

安得千廣廈萬間

丁酉 李志清

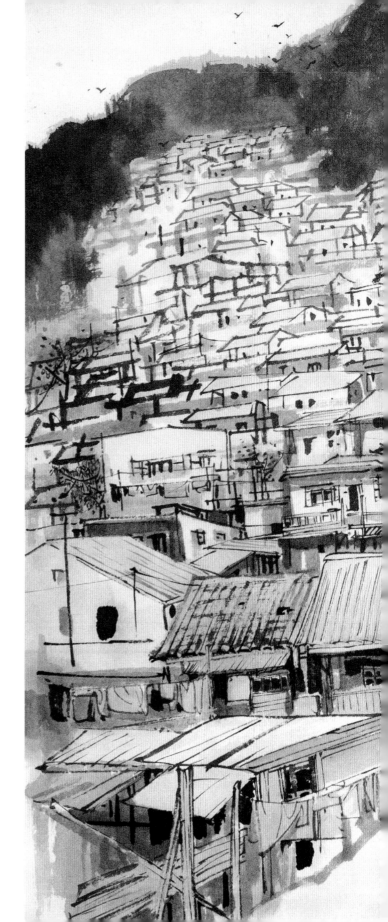

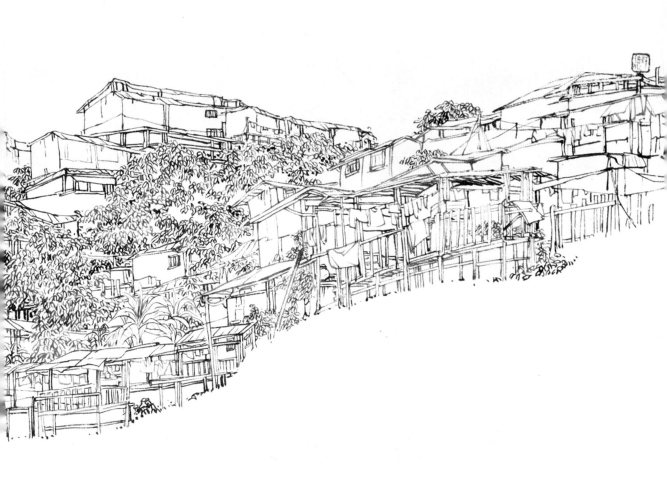

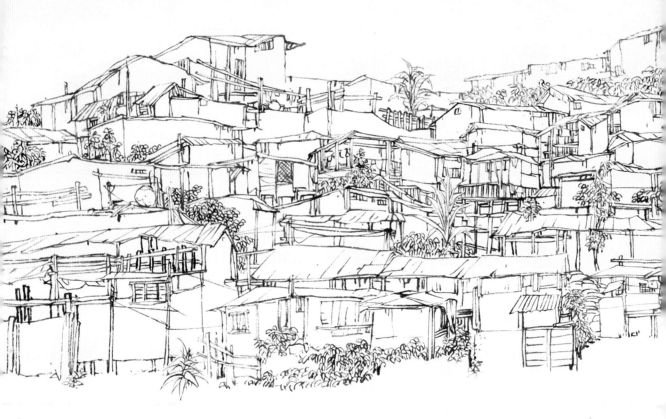

丙申年李志清

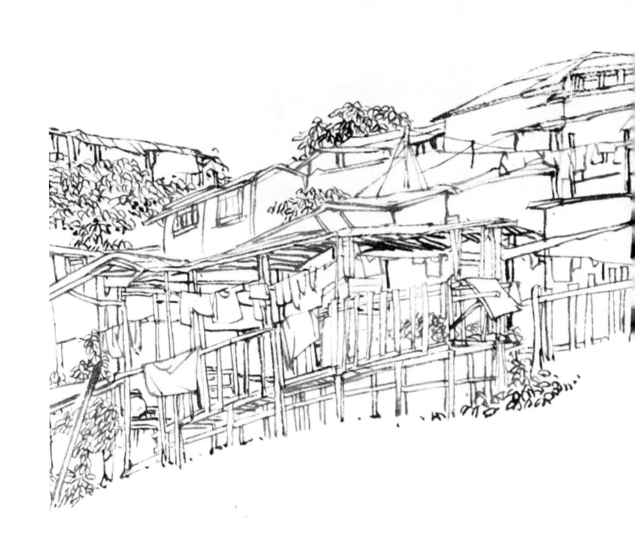

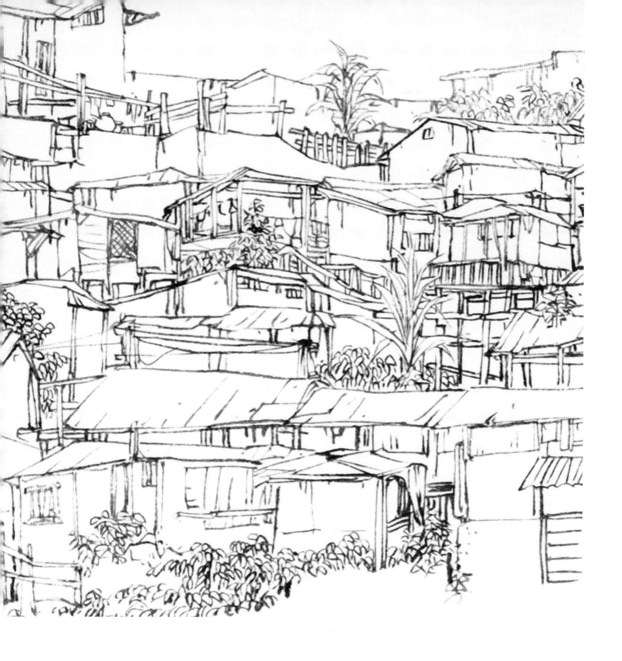

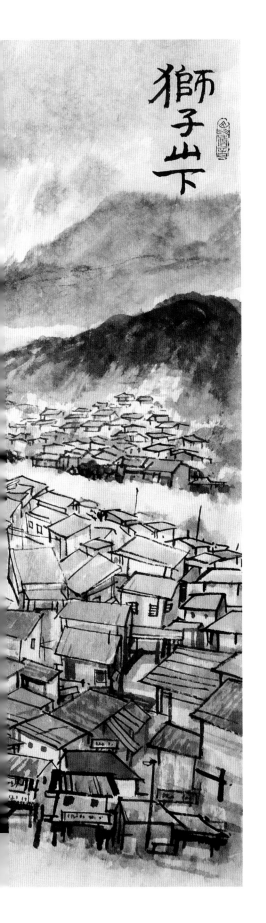

獅子山下

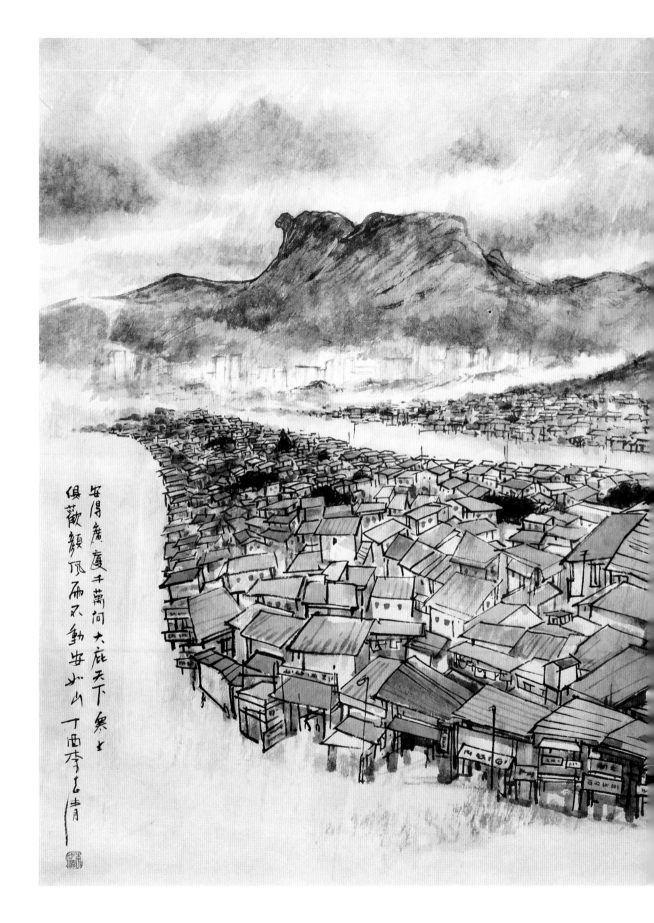

安得廣廈千萬間 大庇天下寒士
俱歡顏 風雨不動安如山
丁酉 李玉青

繁榮鬧市

CITY

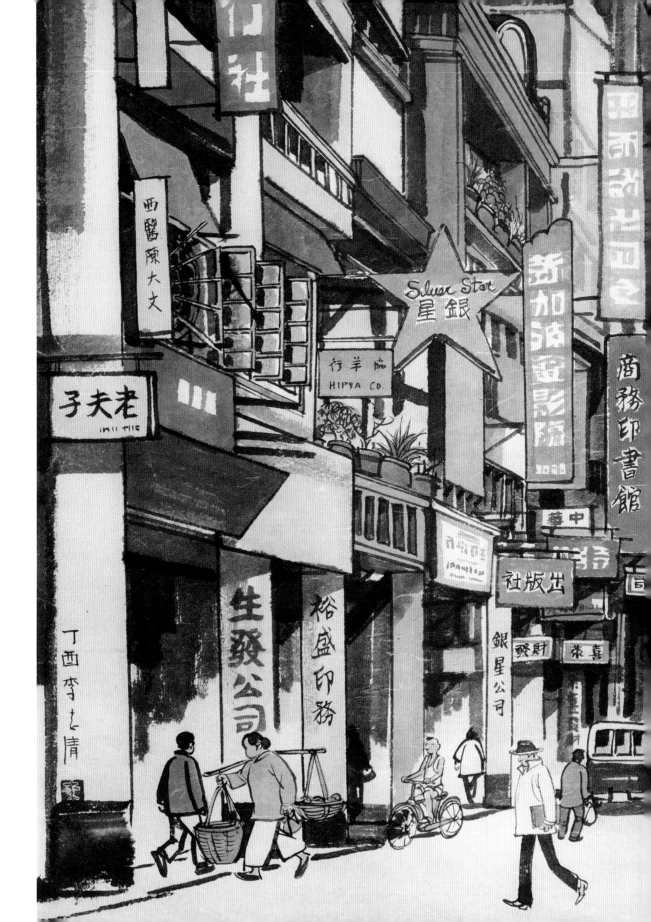

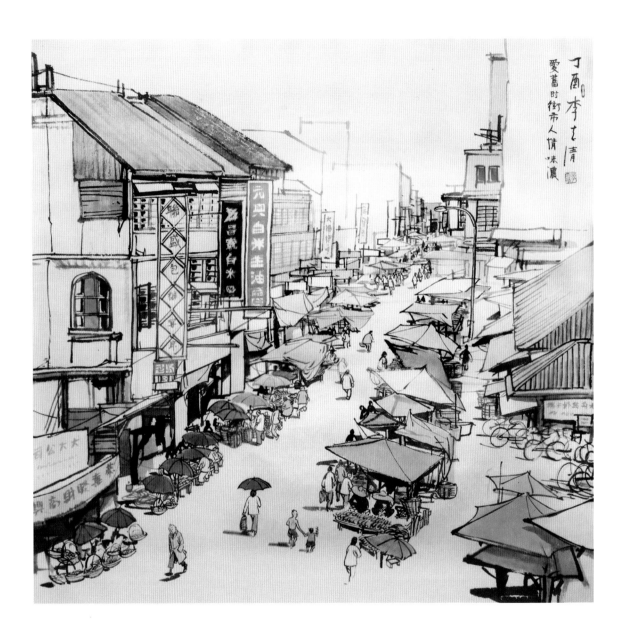

丁酉李志清

愛舊時街市人情味濃

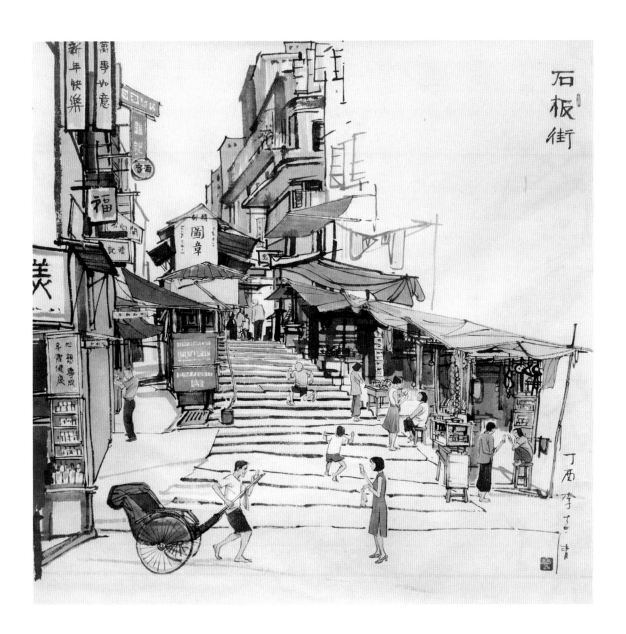

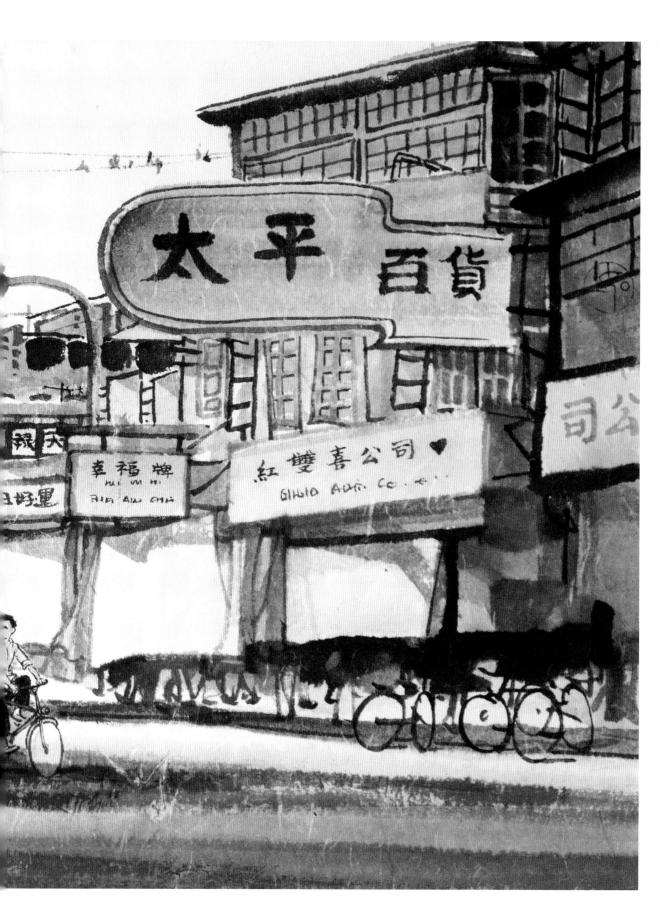

帳蓬內外

志清

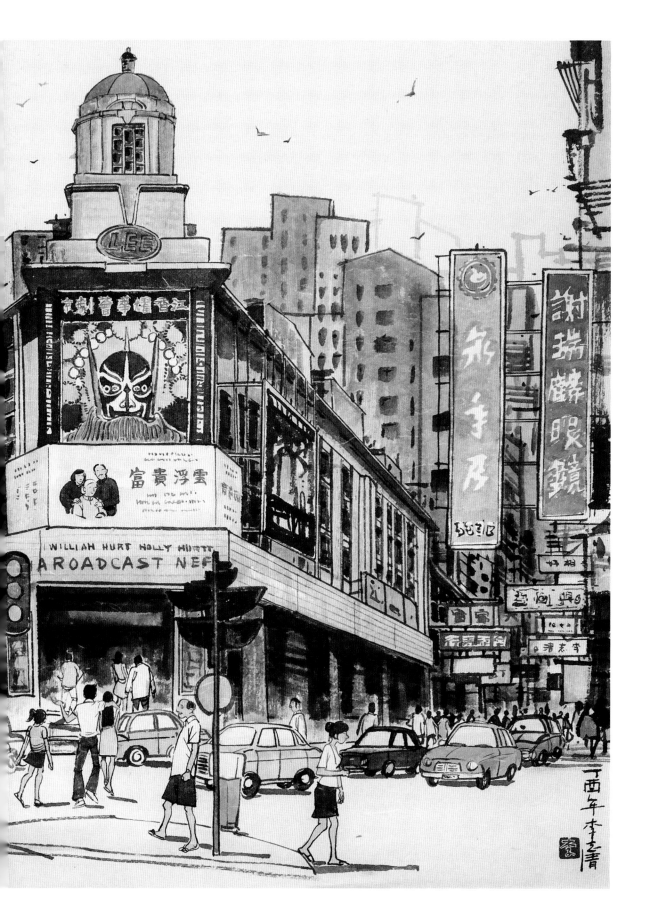

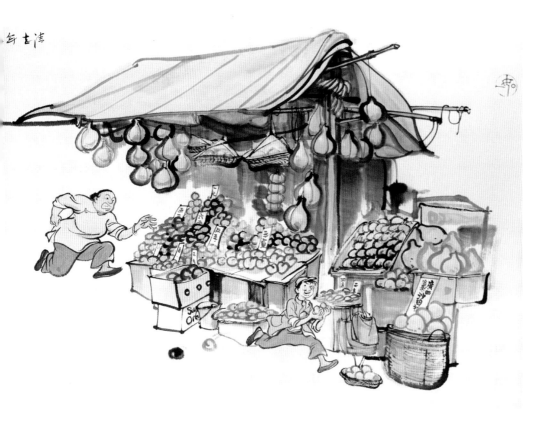

果欄菜市

MARKET

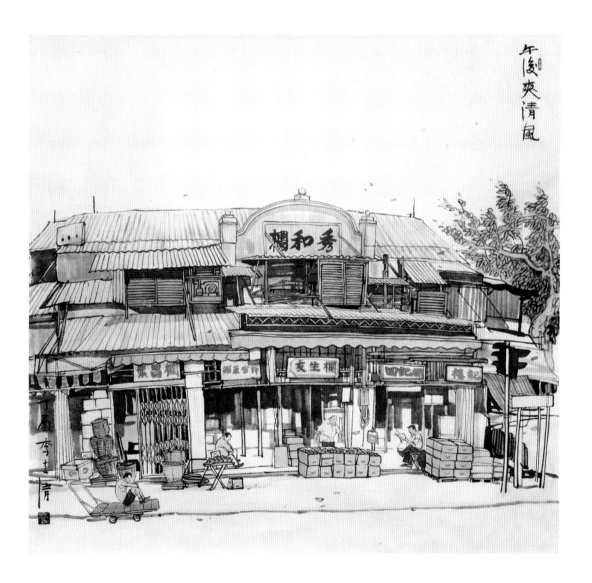

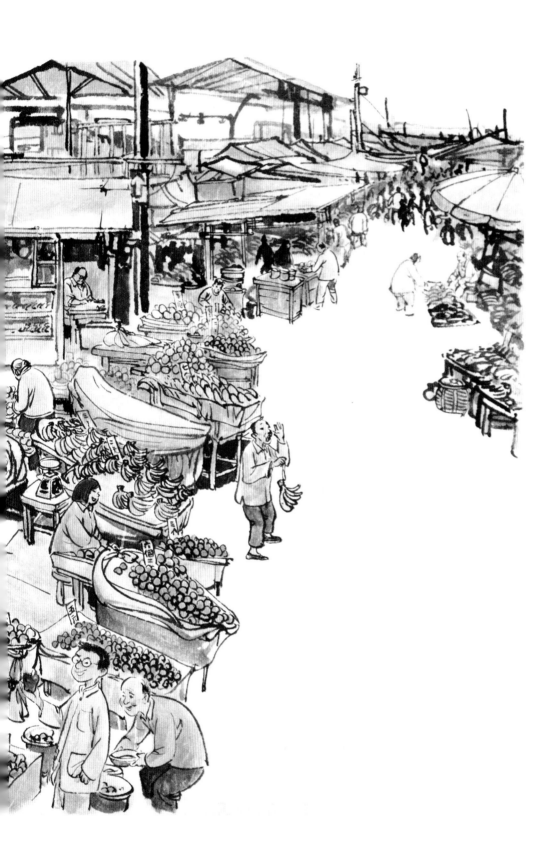

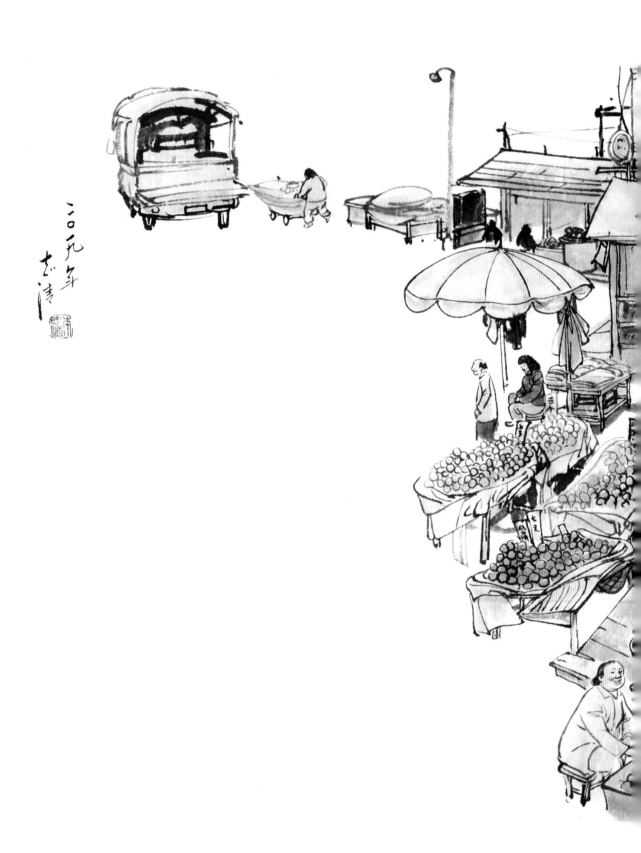

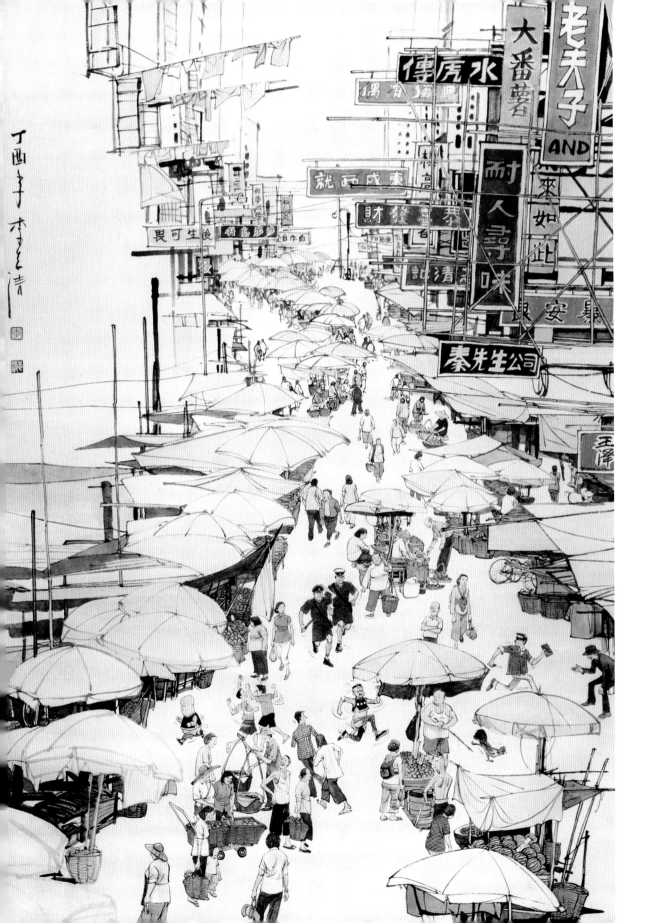

後記

本書上年八月完稿，一擱數月，二〇二一年疫情仍然嚴峻！人們的一切正常生活仍未能回復正常，與家人朋友見面都少了。

這一年，是多麼沉重的一年！

三月，仍多閉門蝸在工作室，寫畫寫字，三聯這書正進入最後階段，要跟進圖文上的編排，就在這個時候，驚雷乍響，父親離去了！兩星期前他還嚷著要出外飲茶，這是他數十年來的習慣，健健康康的，沒有半點先兆。父親與母親相敬相愛七十多年，對子女慈愛，對朋友是謙謙君子，竟就忽然離開我們！畢竟已是九十多歲之年，敵不過一點細菌的感染。

這段日子心情沉重，無法集中，好朋友邱健恩兄剛好到訪，看著凌亂的書稿，我隨意一句：「請你為我跟進一下文字編排吧！」健恩兄二話不說就應承了，後來才知道他不久也將要離開香港，為我通宵整理，這份情誼，焉能不感動！在此，鄭重對健恩兄說一句衷心感謝！也感謝三聯幾位朋友、Yuki、阿鋒、Vincent，這本書並不是一般文字圖畫的編排，創作的時候想到什麼就畫什麼，東山飄雨西山晴，毫無章法，沒有腹稿，估計做

起來相當吃力，尤其我的要求也非一般，謝謝您們！

書名是取自健恩兄所著的《千面樂園》，我為此畫了兩張圖，請《兒童樂園》社長張俊華女士題字，其中一張題上「記得當時年紀小」，一見喜歡得不得了！於是拿來作為本書的書名。

這本書獻給我最親愛的父母、兄弟妹妹、小時候的街坊鄰里，也要獻給我們一同成長的那一代，記得我們少年時代的黃金歲月，衷心多謝您們！

時光荏苒，歲月匆匆，我們曾經的快樂、憂傷都將過去，物事遷移是永恆不變的定律，慶幸我們經歷過！

二〇二一年夏於青山水閣

李志清

李志清　LEE CHI CHING

一九六三年於香港出生。藝術家，包括水墨畫、油畫、水彩畫、速寫、書法、漫畫等等皆有涉獵。一九八一年起以畫為生，八十年代模糊探索，寫下不少港式漫畫。九十年代起與日本出版社合作出版三國志、水滸傳、孫子兵法、孔子論語等一系列歷史漫畫。一九九八年與著名武俠小說家金庸合組出版社，出版《射鵰英雄傳》、《笑傲江湖》等漫畫。同期為金庸小說日文版、新修訂版繪畫封面、插圖。

二○○七年憑《孫子兵法》奪得日本首屆「國際漫畫賞」的最高榮譽：最優秀作品獎。二○一七年為香港文化博物館「金庸館（繪畫金庸）」任策展人。二○一八年為香港郵政出版金庸小說繪畫郵票。二○一九年起為《明報月刊》文學藝術專欄主筆。

近十多年以繪畫藝術作品為主，作品為不同博物館、香港半島酒店、香港賽馬會及私人等大量收藏。

記得當時年紀小 李志清的筆墨下

李志清 繪著

責任編輯 寗礎鋒

書籍設計 姚國豪

出版 三聯書店（香港）有限公司
香港北角英皇道四九九號北角工業大廈二十樓
Joint Publishing (H.K.) Co., Ltd.
20/F., North Point Industrial Building,
499 King's Road, North Point, Hong Kong

香港發行 香港聯合書刊物流有限公司
香港新界荃灣德士古道二二〇至二四八號十六樓

印刷 美雅印刷製本有限公司
香港九龍觀塘榮業街六號四樓 A 室

版次 二〇二一年七月香港第一版第一次印刷

規格 十六開（185mm × 245 mm）二七〇面

國際書號 ISBN 978-962-04-4838-6（普通版）
ISBN 978-962-04-4855-3（珍藏版）

三聯書店
http://jointpublishing.com

JPBooks.Plus
http://jpbooks.plus

鄉村中，每一個不同的季節，有不同的昆蟲，或流螢汎起、或彩蝶翻飛。並不是禽鳥猛獸的世界，小昆蟲自有它們的天地。你偶一細心留意，它們就會在你身邊，星星點點振翅，群集盤旋翱翔，點綴於芳草繁花中。

荔枝熟　毛蟲業

荔枝基

飛飛到隔離

點蟲蟲　蟲蟲

INSECTS

蟲

外章　蟲

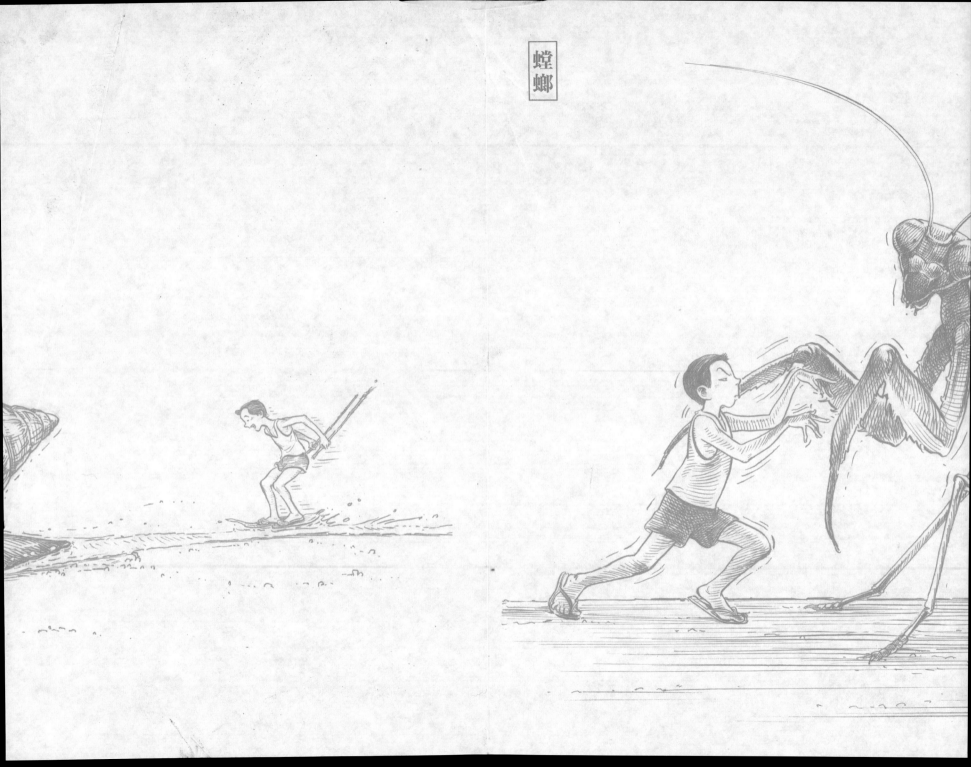

點 蟲蟲 蟲蟲
飛飛到隔離
荔枝基
荔枝熟

蟲

INSECTS

鄉村中，每一個不同的季節，有不同的昆蟲，或流螢汎起、或彩蝶翻飛。並不是禽鳥猛獸的世界，小昆蟲自有它們的天地。你偶一細心留意，它們就會在你身邊，星星點點振翅，群集盤旋翱翔，點綴於芳草繁花中。

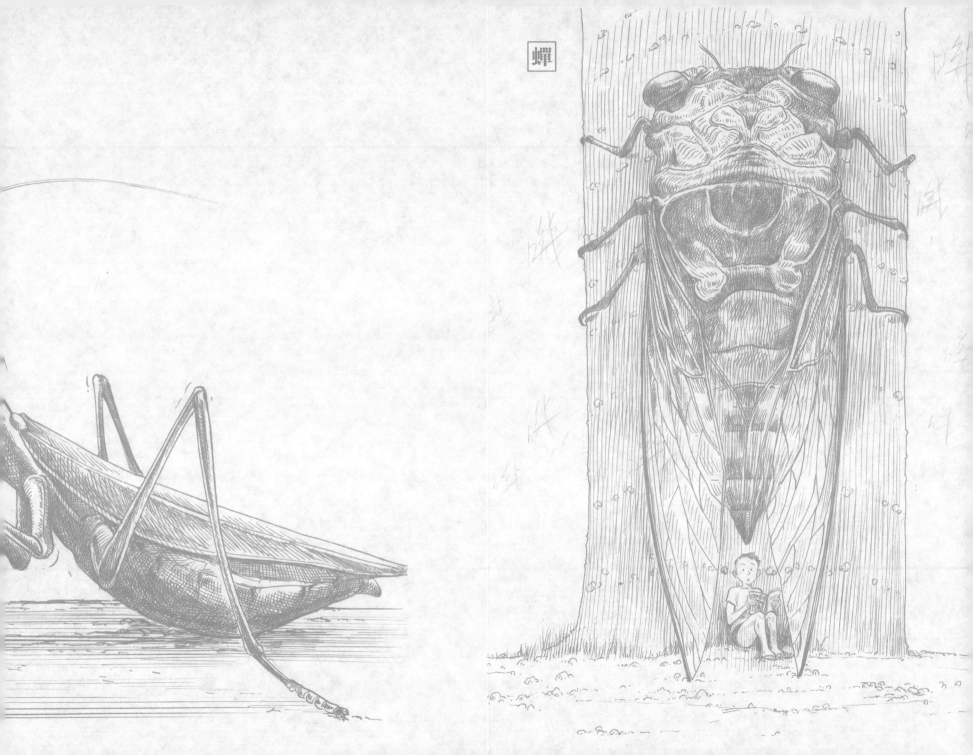

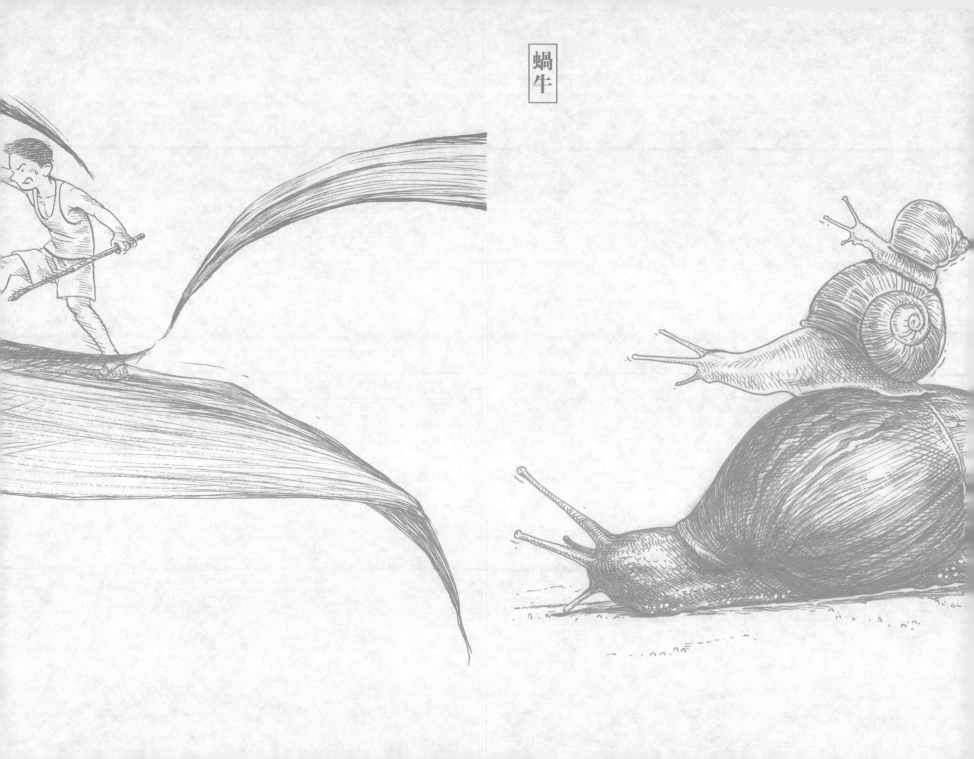

蝸牛

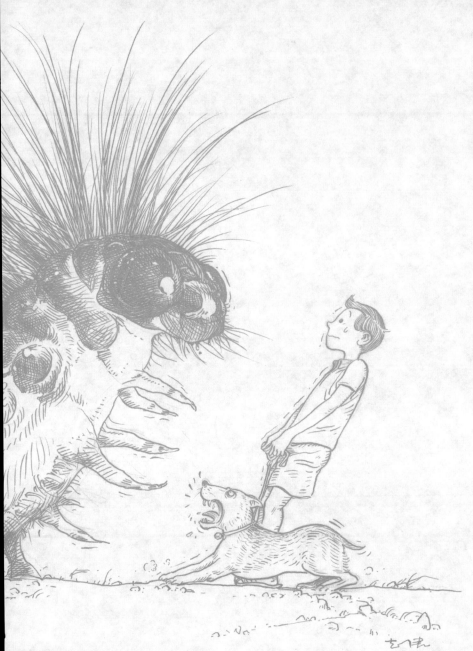
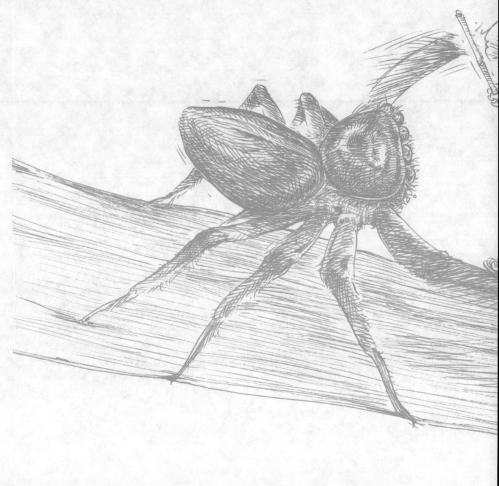

金絲貓

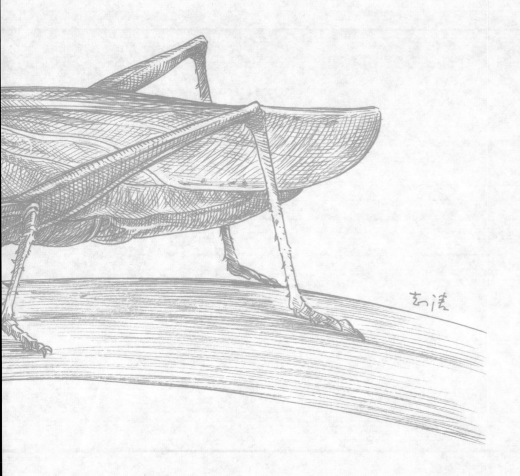

狗毛蟲

炸蜢

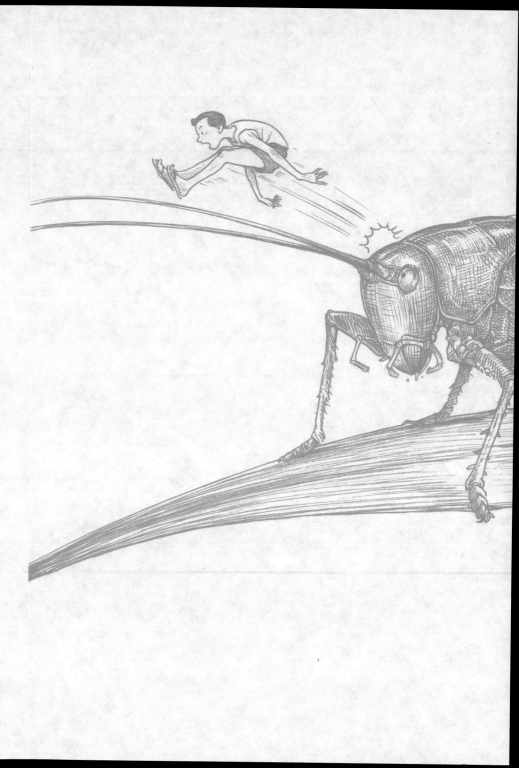

大笨象

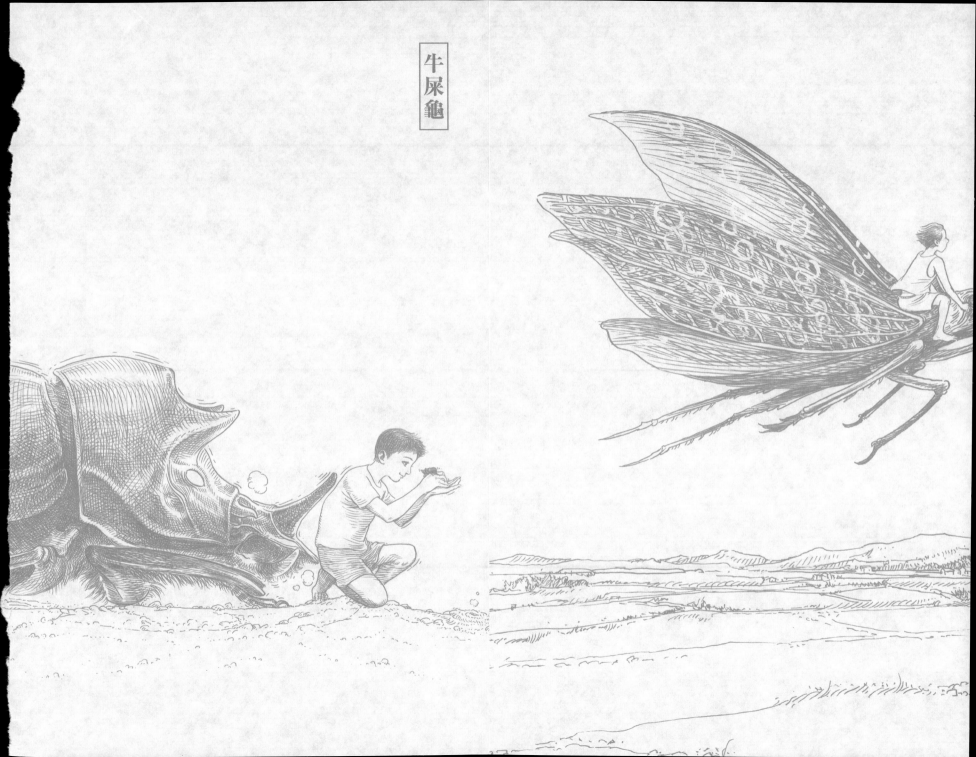